中华五体书法固本溯源

黄其锦 著

民族出版社

图书在版编目(CIP)数据

中华五体书法固本浚源 / 黄其锦著. --北京：民族出版社，2023.6
ISBN 978-7-105-16987-0

Ⅰ.①中… Ⅱ.①黄… Ⅲ.①汉字 – 书法史 – 中国 Ⅳ.①J292-09

中国版本图书馆CIP数据核字（2023）第108837号

中华五体书法固本浚源

著　　者	黄其锦
策划编辑	孙秀梅
责任编辑	孙秀梅
封面设计	金　晔
出版发行	民族出版社
地　　址	北京市和平里北街14号
邮　　编	100013
网　　址	http://www.mzpub.com
印　　刷	北京盛通印刷股份有限公司
经　　销	各地新华书店
版　　次	2023年7月第1版　2023年7月北京第1次印刷
开　　本	787毫米×1092毫米　1/16
字　　数	260千字
印　　张	16.75
定　　价	95.00元
书　　号	ISBN 978-7-105-16987-0 / J·866（汉470）

该书若有印装质量问题，请与本社发行部联系退换。
编辑室电话：010-58130043　发行部电话：010-64224782

作者简介

 黄其锦，字一冰，号鹤鸣、南阳居士，1957年1月出生，福建省上杭县人，厦门大学政管专业毕业，现居北京。

 黄其锦七岁始习书法，默默耕耘五十八载。其中，前三十五年研习唐朝颜真卿、柳公权楷书和东晋王羲之行草，广涉古人碑帖。2000年后在北京矢志草书，其间有七个春秋隐居北京定都山下，潜心研究中国古代朴素辩证法和近现代哲学中的辩证法以及《武经七书》，深入研究秦汉晋唐笔法经典和唐朝张旭、怀素之狂草。2015年10月，创立了中华五体书法之草书中继章、今、狂三体后的第四种草书体——大狂草，与此同时创立了书道运笔步身法和落紧起松执笔法。

黄其锦的书论有《中国草书溯源与发展》《论大狂草》《论中国书法的知行合一》《大狂草书体的笔法字法章法》以及对秦汉晋唐书法鼻祖经典研究后创作的《书法感悟十篇》。上述书论连同书法作品被诸多刊物、网站报道。

黄其锦曾任福建省上杭县城关人民公社共青团委负责人、上杭县检察院助理检察员、龙岩地区文化局秘书、龙岩地区汉剧团团长、龙岩地区审计局人秘教育科科长、闽西书画院常务副院长、墨缘斋主。2012年被聘为首都师范大学青年教育艺术研究所书法学专业教授。

黄其锦系中国大狂草书体创始人、书法理论家、中国道教协会道家书画院艺术委员、中华铁道书画院理事、北京中宣盛世国际书画院理事、中国楹联学会会员、中央国家机关书法家协会会员。此外，他还荣获国际易学高级策划师、国家高级环境艺术师、全国首届百名优秀环境艺术师等称号。

中华五体书颂

图文：

仓颉造字源自然，书道兴起始象形。篆隶楷行草五体，一成书体归五行。
篆水隶土楷为木，行金草火五德临。众法归宗本是一，一生两线阴阳仪。
阴阳贯穿五体势，绚丽多姿象^①彩云。昔时书体各有宗，篆体李斯隶邈秦。
章草史游今张芝，楷体钟繇德升行。羲之行草贯古今，旭素狂草世代临。

一冰丙申之夏赋于北京西山

① "象"指自然界、人或物的形态、样子；"像"指用模仿、比照等方法制成的人或物的形象。因此，在书法
与自然界彩云的结合上宜用象，如形象、景象、象形等。

中华五体书颂

鹤鸣词曲

1 = C 4/4

```
‖: 6.5 6 1  2 3  1 2 6 | 5 - - - | 1.1 6 5  3 6 1 5 6 3 | 2 - - - |
```
仓颉造字源　自　然，　　　书道兴起始　象　形。
阴阳贯穿五　体　势，　　　绚丽多姿象　彩　云。

```
2  2 1  2 2 0 | 5.3 2 3 1  2 - | 1.1 1 3 2 1  6 5 3 | 5 - - - |
```
篆　隶　楷行　草　五　体，一成书体归　五　行。
昔时　书体　各　有　宗，篆体李斯隶　邈　秦。

```
6  6 5 6 1 0 | 2  2 1 6.5 3 | 2 2 1 2 3 5 6 6 1 | 1 - - - |
```
篆水　隶土　楷为　木，　行金草火五　德　临。
章草　史游　今　张　芝，楷体钟繇德　升　行。

```
3  3 2 3 5 0 | 6.1 6 5 6 - | 3 3 2 3 5 3 6 1 | 1 - - - :‖
```
众法　归宗　本　是一，一生两线阴　阳　仪。
羲之　行草　贯　古　今，旭素狂草世　代　临。

结束句
```
3 3 2 3 2.5 | 6. 2 1 - | 1 - - 0 ‖
```
旭素狂草世　代　临。

前　言

　　中华民族优秀的传统文化，源于上古河图洛书，以河洛文化为根，发展到伏羲创八卦、文王演周易。继之有儒家、法家、道家、墨家、阴阳家、名家、杂家、农家、小说家、纵横家、兵家、医家、佛家等多种文化。中华传统文化的表现形式多种多样。首先是思想、语言、文字；其次是六艺，即礼、乐、射、御、书、数；最后是生活富足之后衍生出来的古文、诗、词、曲、赋、民族音乐、国画、武术、中医、棋、丝绸、剪纸、刺绣、酒、茶、瓷器、节日等。

　　中国的书法和文字是同时产生的，文字是书法的内容，书法是文字的形式，两者是一个不可分割的整体。而这个整体的实质是中国人的思想和语言的产物，这个产物承载着中华优秀传统文化。

　　中国书法上下五千年，始于仓颉创造象形文字，成于中华五体书法。它是中国最早产生的国粹，居于中国国粹之首。中国书法是无言的诗，无色的画，无声的乐，是有形的舞蹈，有势的武术，有神的文字。正所谓无言而有诗之深情，无色而有画之心境，无声而有乐之旋律；有形又有舞蹈之柔，有势又有武术之刚，有神又有文字之灵。因此，中国书法是中华民族的骄傲。传承和发展中国书法，是传承中国国粹，弘扬中华优秀传统文化的当务之急和重大使命。

　　中华五体书法的传承，一要明制度，二要善教学。教学的首要则是教学的方法。在书法教学上，把以往舍本逐末的教学方法变为逐本舍末必然事半功倍。舍本逐末的教学方法就是一开始不问青红皂白就教学生写字，这是一种盲目教学法。逐本舍末的教学方法一开始不是教学生写字，而是让学生追本溯源、寻根问祖，知道什么叫书法，为什么要学书法，书法的起源在哪，各体书法的创始人和代表人物是谁，各体书法的

1

特点和要领有哪些，如何选择自己喜欢和适合自己学习的字体、书法。引导学生知道这些，学生就会对中华优秀传统文化之书法产生无比的自豪和自信，就会产生学习、研究书法的主动性，从而快速进入学习书法的轨道，领悟书法真谛，掌握书法要领。

《中华五体书法固本浚源》概述了中华优秀传统文化之书法的起源、形成和发展，介绍了中华五体书法创始人、代表人物的生平、主要经典、代表作品、笔法、字法、章法以及其书法特点，论述了中华优秀传统文化之书法的根本法则是哲学中的辩证法，明确了中国书法的攀登途径和最终目标。

"求木之长者，必固其根本；欲流之远者，必浚其泉源。"[①]《中华五体书法固本浚源》提倡学书逐本舍末、取法于上，提倡作书发展、创新。愿新时代青少年人人习书，通过对中华五体书法宗师经典论著的不断学习、不断感悟，写出大量弘扬中华优秀传统文化、体现中华民族伟大精神气质、雄伟壮观、神奇美妙、超凡脱俗、震撼世界的中国字，激励他们为家为国，为中华民族伟大复兴而努力奋斗。

董其锦

2022 年 3 月 1 日

① （唐）魏徵：《谏太宗十思疏》。

目　录

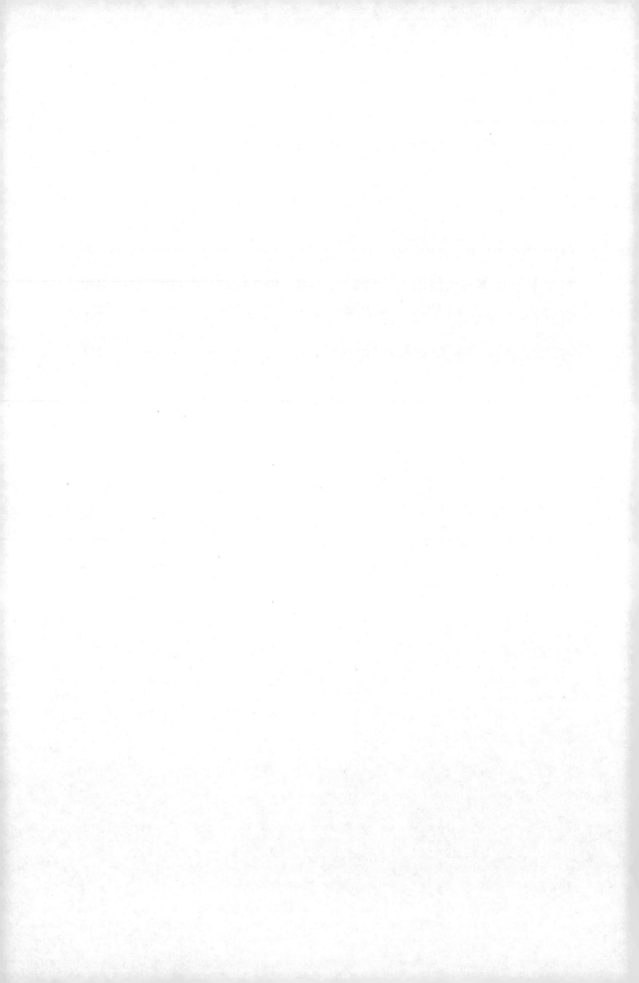

第一章　中国书法的起源

古老而优秀的中国书法艺术源远流长、博大精深。遥远的上古时代，《系辞传》曰："古者包牺氏之王天下也，仰则观象于天，俯则观法于地，观鸟兽之文与地之宜，近取诸身，远取诸物，于是始作八卦，以通神明之德，以类万物之情。"[1] 东汉许慎《说文解字·序》曰："及神农氏，结绳为治而统其事。"[2] 其后轩辕黄帝之史仓颉创造象形文字，继之演进为大篆。从秦朝到三国，依时间顺序创立了包括篆隶草行楷在内的中华五体书法，一直沿用至今。

第一节　仓颉创造象形文字

在中华民族光辉灿烂的历史文化中，仓颉开天辟地创造了象形文字，结束了结绳记事的蒙昧时代，给人类带来了文明，为中华民族作出了不朽的贡献。仓颉被后人尊为造字圣人、文祖仓颉。

东汉许慎《说文解字·序》曰："黄帝之史仓颉，见鸟兽蹄迒之迹，知分理之可相别异也，初造书契……仓颉之初作书，盖依类象形，故谓之文，其后形声相益，即谓之字。"[3]

关于仓颉造字，在我国古代战国以前的典籍中未见提及。最早提及仓颉者，是战国时期的荀卿。《荀子·解蔽篇》曰："好书者众矣，而仓

[1] 杨天才译注：《周易》，367 页，北京，中华书局，2016。
[2] （北宋）朱长文纂辑，何立民点校：《墨池编》，1 页，杭州，浙江人民美术出版社，2012。
[3] （南宋）陈思编纂：《宋刊书苑菁华》，480 页，北京，中国书店出版社，2021。

仓颉（赵士毅 绘）

颉独传者壹也。"①《吕氏春秋》《淮南子》等古籍均记载了仓颉造字。

古圣先贤书法经典记载的仓颉造字较多，如秦朝李斯《仓颉篇》、东汉崔瑗《草书势》、东汉蔡邕《篆势》、西晋索靖《叙草书势》、西晋卫恒《四体书传并书势》、南朝梁武帝萧衍《草书状》、南朝梁庾肩吾《书品论》、北朝北魏江式《论书表》、唐朝虞世南《书旨述》、唐朝张怀瓘《书断》、唐朝韦续《五十六种书并序》、唐朝李嗣真《书后品》、北宋梦

① 王春华、于连凯：《荀子绎旨》，417 页，北京，九州出版社，2019。

英《十八体书》等都记载了仓颉创造象形文字。

吴义勤先生在当代历史小说《仓颉》序中云：尽管各类古籍所记内容并不完全一致，比如在仓颉的身份到底是史官还是帝王、仓颉造字的才华是生而有之还是后天勤思苦想所得（象形文字是集体创造还是个人创造）等问题上存在分歧，但在仓颉创制了文字这一根本性问题上是一致的。[①]

仓颉创造的象形文字，唐朝张怀瓘在《书断》一书中将其命名为古文。《书断》古文案："古文者，黄帝史仓颉所造也。颉首四目，通于神明。仰观奎星圆曲之势，俯察龟文鸟迹之象，博采众美，合而为字，是曰'古文'……卫恒《古文赞》云：'黄帝之史，沮诵仓颉。眺彼鸟迹，始作书契。纪纲万事，垂法立制。观其措笔缀墨，用心精专。守正循检，矩折规旋。其曲如弓，其直如弦。矫然特出，若龙腾于川。淼尔下颓，若雨坠于天。信黄唐之遗迹，为六艺之范先。籀篆盖其子孙，隶草乃其曾玄。'仓颉，即古文之祖也。赞曰：'邈邈仓公，轩辕之史。创制文字，代彼绳理。粲若星辰，郁为纲纪。千龄万类，如掌斯视。生人盛德，莫斯之美。神章灵篇，自兹而起。'"[②]

仓颉造字的过程说明了中国字源于自然、字法自然，文字产生惊天地，书道兴起始象形。文字产生的同时，广义的中国书法也就产生了。

文字产生惊天地，书道兴起始象形。

壬寅 鹤鸣书

① 参见周瑄璞、张小泱：《仓颉》，1—2 页，西安，太白文艺出版社，2018。
② （南宋）陈思编纂：《宋刊书苑菁华》，177—181 页，北京，中国书店出版社，2021。

第二节　演进大篆

广义的大篆指小篆之前的文字，包括甲骨文、金文、籀文、六国文字等。

一、甲骨文

甲骨文是 19 世纪末河南省安阳县小屯村的农民在种地时发现的古代骨片，后当作"龙骨"被中药商收购。1899 年，中国近代金石学家、收藏家、书法家王懿荣从中药中发现刻有符号的骨片，认为这是一种古代失传的文字。后来，甲骨文被众多收藏者、学者研究，成为一门独立的学科，一百多年来取得了丰硕成果，填补了汉字发展史上一个时代的空白，将汉字的成熟期向前推进了几百年。[①]

研究证明，甲骨文是中国殷商后期（约公元前 1500 年至公元前 1100 年）的文字，是汉字的早期形式，也是现存中国王朝时期最古老的一种成熟文字。甲骨文契刻在龟甲或兽骨上，又称契文、甲骨卜辞、殷墟文字、龟甲兽骨文。它记录和反映了商朝的政治和经济情况，主要指中国商朝后期（公元前 14 世纪至公元前 11 世纪）王室用于占卜吉凶记事而在龟甲或兽骨上契刻的文字，内容一般是占卜所问之事或者是所得结果。殷商灭亡，周朝兴起之后，甲骨文还使用了一段时期。

甲骨文之所以被认为是一种成熟的汉字，主要有几个原因：一是甲骨文至 2018 年已被考古学家发现的约 5000 个字，其中被确认的约 2500 个字，尚未破解的有 2000 多个字，文字达到这个数量，是汉字成熟的重要条件；二是文字的书写笔画基本定型；三是甲骨文的结体符合六书的要求。甲骨文上承原始刻绘象形文字，下启青铜铭文，是汉字发展的关键形态。现代汉字即由甲骨文演变而来。[②]

① 参见王艳军主编：《中国书法全集：1 书法概论》，21–22 页，北京，线装书局，2014。
② 参见王艳军主编：《中国书法全集：1 书法概论》，23 页，北京，线装书局，2014。

二、金文

商周是青铜器的时代，青铜器的礼器以鼎为代表，乐器以钟为代表，钟鼎是青铜器的代名词。铸造在商周青铜器上的铭文就是金文，也叫钟鼎文。金文应用的年代，上自西周时期，下至秦灭六国，历时约八百多年。

商朝的青铜器铭文一般字数不多，有的只有一两个字，有的只是族徽符号和象形款式，字体和甲骨文相同，但载体不同，刻制的方法、工具也不同，因此字体风格有所区别。

至今存世的西周文字大多是铸于青铜器上的铭文。因为周朝把铜也叫金，所以铜器上的铭文就叫作金文或吉金文字；又因这类铜器在钟鼎上的字数最多，故人们又称之为钟鼎文。这种铭文继承了商朝甲骨文的传统，并不断地规范和统一，在字体上更为成熟，在章法上更趋于定型，是汉字演变过程中的一个代表。[①]

三、籀文

籀文又称大篆，因周宣王太史籀著大篆十五篇而得名。

唐朝张怀瓘《书断》曰："按籀文者，周太史史籀之所作也，与古文小异。后人以名称书，谓之'籀文'……史籀，籀文之祖也。赞云：'体象卓然，殊今异古。珠玉落落，飘飘缨组。仓颉之嗣，小篆之祖。以名称书，遗迹石鼓。'"[②]

籀文的代表作是现存的石鼓文，石鼓高约 1 米，直径约 0.6 米，形制似鼓。唐朝初年，在陕西省凤翔县三畤原出现 10 枚鼓形石，石上刻的文字被称为《石鼓文》。10 枚石鼓上分别刻着四言诗一首，石鼓全部文字共 700 余字，所咏为征旅渔猎内容，是记述先秦秦王出猎的颂辞，由

① 参见王艳军主编：《中国书法全集：1 书法概论》，28—30 页，北京，线装书局，2014。
② （北宋）朱长文纂辑，何立民点校：《墨池编》，203 页，杭州，浙江人民美术出版社，2012。

于石器形状近似碣，所以又称猎碣。①

石鼓历经兵火摧残，风雨沧桑，劫后余生。现存石鼓上字形完好可见的仅剩 300 多个字。石鼓在清朝时存放在国子监，今原石犹存，藏于故宫博物院。《石鼓文》是流传至今最早的刻石文字，为石刻之祖。②

四、六国文字

六国文字又称东方六国文字，亦称古文，是战国时期东方的齐、楚、燕、韩、赵、魏六国文字的合称。

第三节　中华五体书法的形成

秦始皇兼并六国后，命丞相李斯统一文字，因而李斯创立了小篆。但秦朝狱事繁多，而小篆书写较为复杂，于是程邈创造的隶书应运而生。之后，西汉史游以隶书草写的方法，创造了章草。到了东汉，刘德升、张芝在章草的基础上分别创造了行书、今草。而后三国魏钟繇，练字如痴，几十年如一日，创立了楷书。自此依时间顺序创立了包括篆隶草行楷在内的中华五体书法，一直沿用至今。

时至晋唐，楷、行、草书体发展到书法的最高阶段。此后，学书一般为先楷后行再草，排列顺序为篆隶楷行草。

① 参见王艳军主编：《中国书法全集：1 书法概论》，42-43 页，北京，线装书局，2014。
② 参见王艳军主编：《中国书法全集：1 书法概论》，42-43 页，北京，线装书局，2014。

第二章　中华五体书法

秦朝李斯创小篆，程邈创隶书，西汉史游创草书（章草），东汉刘德升创行书，三国魏钟繇创楷书。从此，中华五体书法形成（其余书体均为中华五体书法之子项），一直沿用至今。[①]

于右任先生编著的《标准草书》一书将中华五体书法中的草书划分为三系：一曰章草，二曰今草，三曰狂草。[②] 自西汉史游创立章草后，东汉张芝创立今草，唐朝张旭创立狂草。因此，唐朝以前的草书主流共三体，称之为章、今、狂。草书是母项，章、今、狂三体是子项。

有人把中国书法分为六体、七体、八体、十三体甚至更多，这是误将母子项混淆并列之故。实际上，中华五体书法是指书法里的篆书、隶书、楷书、行书和草书。篆书分：大篆、小篆；隶书分：秦隶、汉隶；楷书分：魏楷、晋楷、唐楷；行书分：行楷、行草；草书分：章草、今草、狂草。

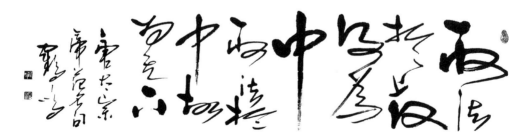

取法于上，仅得为中。取法于中，故为其下。

壬寅　鹤鸣书

① 参见（南宋）陈思编纂：《宋刊书苑菁华》，162 页、183–198 页、213–223 页，北京，中国书店出版社，2021。

② 参见于右任编著：《标准草书》自序，1–2 页，上海，上海书店出版社，1983。

中华五体书法创始人及代表人物一览表

书体	篆书	隶书	楷书	行书	草书		
					章草	今草	狂草
创始人	秦朝李斯	秦朝程邈	三国魏钟繇	东汉刘德升	西汉史游	东汉张芝	唐朝张旭
代表人物	东汉曹喜 唐朝李阳冰	东汉蔡邕	唐朝欧阳询颜真卿柳公权	东晋王羲之	东汉杜度崔瑗 三国皇象	东晋王羲之王献之	唐朝怀素

中华五体书法的创始人及代表人物是根据北宋朱长文纂辑的《墨池编》和南宋陈思编纂的《宋刊书苑菁华》所载史料编制。

唐朝张怀瓘《书断》曰："爰自黄帝史仓颉，迄于皇朝黄门侍郎卢藏用，凡三千二百余年，书有十体源流，学有三品优劣。"[①]"故文字之作，确乎权舆，十体相沿，互明创革，万事皆始自微渐，至于昭著。春秋则寒暑之滥觞，爻画则文字之朕兆。其十体内，或先有萌芽，今亦取其昭彰者为始祖。"[②] 在此，张怀瓘第一次将自古以来的书体归纳为十体，认为"始自微渐，至于昭著"，并取其"昭彰者"为该体的始祖。这一选择无疑是正确的，也合乎辩证法的量变质变规律，"始自微渐"是书体的量变，"至于昭彰"是书体的质变，是飞跃。可以说，凡书体的"昭彰者"就是该书体的创始人、代表人物或曰始祖。

唐朝张怀瓘所归纳的十体是古文、大篆、籀文、小篆、八分、隶书、章草、行书、飞白、草书。周朝以籀文即狭义的大篆为法式和楷模；秦朝以小篆为法式和楷模；汉朝以八分、隶书为法式和楷模。唐朝以前，楷书多指八分和隶书。而当时任何一种字体的范本，皆可称之为这种字体的楷模。因此，十体之内没有把楷书列为一种书体。

① （北宋）朱长文纂辑，何立民点校：《墨池编》，199 页，杭州，浙江人民美术出版社，2012。
② （北宋）朱长文纂辑，何立民点校：《墨池编》，218 页，杭州，浙江人民美术出版社，2012。

楷书又称真书、正书，唐朝张怀瓘在其《议书》中评价钟繇："其真书，元常第一，逸少第二。"① 而在其《书断》中又曰："魏钟繇，字元常，颍川长社人。祖皓至德高世。父迪党锢不仕。元常才思通敏，举孝廉，尚书郎，累迁尚书仆射、东武亭侯。魏国建，迁相国。明帝即位，迁太傅。犹善书，师曹喜、蔡邕、刘德升。真书绝世，刚柔备焉。点画之间，多有异趣，可谓幽深无际，古雅有余。秦汉以来，一人而已。"② 由此可见，真书即楷书的"昭彰者"在唐朝时就认定为钟繇，钟繇乃中华五体书法中的楷书之祖也。

随着时代的发展，我们今天使用的中国书法只有五体。其余之体，或子项，或合并，或包含，或遗失，或停用，或少用。自仓颉创造的古文即象形文字在秦朝统一文字被销毁后，大篆、籀文也被秦朝省减后改成全国通用的小篆，此后的八分、隶书称为隶书，真书、正书称为楷书，行书一直沿用至今，章草、今草、狂草均称为草书，而书法家蔡邕创造的飞白，今天不作为一种书体，而是寓于中华五体书法之笔法、墨法中。

中华五体书法的学习，第一是选择，也叫取法。唐太宗《帝范》曰："取法于上，仅得为中；取法于中，故为其下。"③ 意思是选择最好的作为榜样来学习，也只能达到中等的水平；选择中等的作为榜样，结果只能达到下等的水平。因此，中华五体书法的学习在入门时必须放宽视野，定高目标，只有选择该书体创始人、代表人物的书体和经典来学习，才叫"取法于上，仅得为中"，此法也叫逐本舍末。若加上学书者个人的天赋和勤奋，"橛橛梗梗所以立功，孜孜淑淑所以保终。注曰：橛橛者，有所恃而不可摇；梗梗者，有所立而不可挠。孜孜者，勤之又勤；淑淑

① （北宋）朱长文纂辑，何立民点校：《墨池编》，148 页，杭州，浙江人民美术出版社，2012。
② （北宋）朱长文纂辑，何立民点校：《墨池编》，227 页，杭州，浙江人民美术出版社，2012。
③ 参见王双怀、梁克敏、董海鹏译注：《帝范·臣轨·庭训格言》，69-70 页，北京，中华书局，2021。

者，善之又善"①。再加上在学习中善于运用哲学中的辩证法思想观察、感悟自然，就会自得其法，达到令自己满意且最终取得超出想象的非凡成果。

本章将中华五体书法中的篆书、隶书、楷书、行书、草书分成五节，介绍中华五体书法创始人、代表人物的生平、书体特点、笔法经典和学习时必须掌握的要领，供书法入门者选择使用。

第一节 篆书

篆书也称篆体，是古代汉字书体之一，唐朝张怀瓘《书断》曰："篆者，传也，传其物理，施之无穷。"②

广义的篆体包括隶书以前的所有书体，如甲骨文、金文、籀文、六国文字、小篆、悬针篆、垂露篆、缪篆等，而狭义的篆体主要指大篆和小篆。

一、篆书产生的历史

远古没有文字，人们表达思想只能靠简单的语言，但语言经过转述，往往容易改变原有意思，且时间一长也易忘记。于是，开始有包牺氏作八卦以垂宪象、神农氏结绳为治而统其事。后来，随着人口的增长和生产力的发展，结绳已经无法满足人们的需求，于是，轩辕黄帝之史仓颉创造了象形文字。随后，历史演进至商朝，产生了刻于龟甲和兽骨上的文字，统称为甲骨文。从甲骨文后又向前推进一步，就形成了狭义的大篆。

① （清）纪昀等编纂：《景印文渊阁四库全书》，第七二六册，《黄石公素书》，133 页，台北，台湾商务印书馆股份有限公司，2008。
② （南宋）陈思编纂：《宋刊书苑菁华》，180 页，北京，中国书店出版社，2021。

狭义的大篆是指金文（又称钟鼎文）、籀文、石鼓文、六国文字。

秦始皇统一中国后，文字得到统一，其文字为小篆，也称秦篆。

容庚《金文编》曰："文字的变迁，其出于自然之趋势乎，由古文而籀文，而小篆，皆以渐变，而非顿成。《汉书·艺文志》曰：'史籀篇者，周时史官教学童书也，与孔氏壁中古文异体，仓颉七章者，秦丞相李斯所作也。'""古之作书者，世传自仓颉始。"[①]

狭义的大篆和小篆都是掾书、官书，是一种规范化的官方文书通用字体。史籀篇和李斯仓颉七章均是教学童书。

秦篆书体的体式排列整齐、行笔圆转、线条匀净而长，呈现出整齐、美观的特点。其字形修长、向下引申，字的结构上密下疏，笔画均呈粗细划一的状态。秦篆有圆笔、方笔之别，圆笔以秦刻石为代表，方笔以秦诏版为代表。

秦篆在汉魏是强弩之末，除用于碑铭篆额和器物款识之外，少有采用篆书。唐朝因李阳冰出而复苏，但缺秦篆浑厚宏伟之气。宋朝金石之学和元朝的复古书风，使篆书得以起微潮。明朝承元之风，步趋持平。清朝篆书百花斗艳，进入推唐赶秦的大繁荣阶段。

二、篆书字体的分类

（一）大篆

西周后期，汉字发展演变为大篆。大篆指金文、籀文、石鼓文、六国文字，它们保存着古代象形文字的明显特点。大篆的发展结果产生了两个特点：一是规范化，字形结构趋向整齐，逐渐离开了图画的原形，奠定了方块字的基础；二是线条化，早期粗细不匀的线条变得均匀柔和。大篆是对后来的小篆而言的，广义的大篆还包括以前的甲骨文。

大篆以籀文为代表。唐朝张怀瓘《书断》曰："大篆案：大篆者，周

① 容庚编著：《金文编》，23~24 页，北京，中华书局，1985。

宣王太史史籀所作也……《汉书·艺文志》云：'史籀十五篇并此也，以史官制之，用以教授谓之史书，凡九千字。'……史籀即大篆之祖也。"[1] 史籀是仓颉之后有记载的第一位书法家，史籀十五篇是当时的书法和儿童教科书。因时代遥远，史籀书迹已无从考证。

现存大篆的代表作，一般认为是石鼓文。石鼓文因刻于十个鼓形石上而得名，也是东周最著名的石刻文字。每石刻四言诗一首，内容记述了游猎、行乐的盛况，所以也称猎碣。石鼓文于唐朝初期在今陕西省凤翔县三畤原被发现。韩愈曾作《石鼓歌》给予赞颂。[2] 根据每石一诗的推断，石鼓文共有 654 字，但由于年代久远，很多字已无法辨认，第八鼓上已一字无存，现在能辨认的字也只有 300 多个。关于石鼓文的字体，人们认为它是属于籀文系统的秦地文字，集大篆之大成，开小篆之先河。石鼓文是我国最早的刻石文字，在书法史上具有重要地位，系大篆的代表作。[3] 石鼓文具有遒劲凝重的风格，字体趋于方正，结构整齐，笔画匀圆带有横竖行笔。它整体保留了西周后期的文字风格，并开始摆脱象形的拘束，为后来的方块汉字打下了坚实的基础。

（二）小篆

秦始皇统一中国以后，秦朝实行书同文，车同轨，统一度量衡的政策，丞相李斯在秦国原来使用大篆的基础上进行了简化，并取消了其他六国的异体字，统一了文字的书写形式，创制出小篆。现代汉字就是从小篆演变而来的。小篆在中国流行到西汉末年（约公元 8 年），才逐渐被隶书所取代。但由于其字体优美，历来被书法家所青睐。

1. 小篆的特点

一是平衡对称。空间分割均衡，上下左右对称，这也是篆书不同于

① （南宋）陈思编纂：《宋刊书苑菁华》，181–182 页，北京，中国书店出版社，2021。
② 参见王艳军主编：《中国书法全集：1 书法概论》，42–43 页，北京，线装书局，2014。
③ 参见王艳军主编：《中国书法全集：1 书法概论》，42–43 页，北京，线装书局，2014。

其他书体的重要特征。小篆不仅有独体对称，也有字的局部对称，还有圆弧形笔画左右倾斜度的对称。

二是长方形。小篆以方楷一字半为度，一字为正体，半字为垂脚，大致比例为三比二。

三是上紧下松。小篆的大部分字主体部分在上半部，下半部是伸缩的垂脚，也有下无脚和主体笔画在下部的字。

四是笔画横平竖直、粗细均匀。小篆的所有横画和竖画等距平行，笔画方中寓圆，圆中有方，使转圆活，富有奇趣。

2. 小篆的基本笔法

小篆的基本笔画有三种：点画、直画、弧画。

小篆的基本笔法是中锋运笔，即笔的主锋必须在点画的中央，使之不外露。其特点是藏头护尾，力在其中。此法写出的字凝练劲挺、圆健美观。因此，小篆的中锋运笔成为古往今来书法的主要用笔方法。

此外，还有缪篆古代用以制印，有鸟篆古代用于装饰艺术字。据笔意划分有铁线篆、玉簪篆、草篆。据艺术形态划分有篆书和篆刻。①

三、篆书的创始人和代表人物

大篆，因时代遥远，古书虽记载史籀是历史上第一位书法家，是大篆之祖，然其书迹、经典无存，人多不详，且已于秦朝省改，并统一文字为小篆，故略。因此，中华五体书法中的篆体，从秦朝统一中国文字为小篆时作起始。

① 参见田幕人编著：《各体汉字书写要法》，172-173 页，沈阳，辽宁美术出版社，2006。

（一）小篆创始人——秦朝李斯

李斯（赵士毅 绘）

　　李斯（前 284—前 208），楚上蔡（今河南省上蔡县）人。李斯少年之时师从齐国荀卿学帝王术，之后到秦国，初为秦相吕不韦舍人，得到吕不韦的器重，被任命为郎，有了接近秦王的机会。后来，李斯为秦王统一天下献计献策，秦王采纳之，兼并天下，李斯位至丞相。[①]

① 参见（南宋）陈思：《书小史》，65 页，北京，中国书店出版社，2018。

李斯是秦朝著名的政治家、文学家和书法家，其协助秦始皇统一天下，在车同轨、书同文、统一度量衡上作出了巨大贡献。李斯的文学和文字造诣令后人追捧，其所著《仓颉篇》《谏逐客书》等，论证严密，气势贯通，洋洋洒洒，如江河奔流。

李斯系中华五体书法之小篆创始人，书法鼻祖。唐朝张怀瓘《书断》小篆案："小篆者，秦始皇丞相李斯所作也，增损大篆，异同籀文，谓之小篆。亦曰秦篆。始皇二十年始并六国，斯时为廷尉。乃奏罢不合秦文者。于是，天下行之。画似铁石，字若飞动。作楷隶之祖，为不易之法。其铭题钟鼎及作符印，至今用焉……李斯，即小篆之祖也。赞曰：李君创法，神虑精微，铁为枝体，虬作骖骓，江海淼漫，山岳巍巍，长风万里，鸾凤于飞。"①

李斯撰写了中国书法史上第一篇书法经典《用笔法》，载于北宋朱长文纂辑的《墨池编》。《用笔法》确定了中国书法的三个标准，简称书法三要：第一要刚，如"鹰望鹏逝"；第二要柔，如"游鱼得水"；第三要美，如"景山兴云"。这十二个字也是评判一切书法美丑、雅俗、优劣的标准。②

李斯的小篆代表作品有《泰山刻石》《琅琊台刻石》《峄山刻石》《会稽刻石》，合称秦四山刻石。

《泰山刻石》是我国最古老的石碑，也是最有价值的石碑，今存于泰山岱庙。残石上仅剩臣去疾昧死臣请矣臣九个字，被誉为天下名碑之最。《泰山刻石》的原刻拓本存字最多者，首推明朝安国藏宋拓本《泰山刻石》，存165字。《泰山刻石》乃秦王政二十八年（公元前219年）即统一中国第三年东行郡县，至泰山时所刻颂德之作，为李斯所书。③

《琅琊台刻石》原在距今山东省诸城市东南160里远的琅琊台山上，四面环刻。此石建国后归山东省博物馆，1959年移至中国历史博物馆，

① （南宋）陈思编纂：《宋刊书苑菁华》，183-184页，北京，中国书店出版社，2021。
② 《用笔法》的具体内容详见本书第四章第二节。
③ 参见王艳军主编：《中国书法全集：6篆书鉴赏》，32-33页，北京，线装书局，2014。

现存 13 行 86 字，为秦刻石现存字最多者。①

《峄山刻石》传说被魏武帝曹操推倒，又被野火焚烧，唐有木刻翻版，今已不传。北宋淳化四年（公元 993 年）郑文宝以南唐徐铉摹本重刻于长安。②

《会稽刻石》是秦始皇三十七年（公元前 210 年）十一月，秦始皇登会稽山，祭大禹而刻石以颂秦德。秦始皇就是在那次出巡至平原津时，染病而死于沙丘。《会稽刻石》原石久佚，现有清朝刘征复刻碑（钱泳本）存于大禹陵碑廊。③

唐朝张怀瓘在《书断》中赞李斯小篆曰："斯妙大篆，始省改之，以为小篆……始皇以和氏之璧琢而为玺，令斯书其文。今《泰山》《峄山》《秦望》等碑并其遗迹。亦谓传国之伟宝，百代之法式。斯小篆入神（神品），大篆入妙（妙品）也。"④ 而唐朝李嗣真则在《书后品》中将李斯小篆列为逸品，曰："李斯小篆之精，古今绝妙。秦望诸山及皇帝玉玺，犹夫千斤强弩，万石洪钟，岂徒学者之宗匠，亦是传国之秘宝。"⑤

东汉蔡邕称赞李斯的小篆并为篆书作《篆势》，描述了篆体字的来源及其形态和气势：

因鸟遗迹，皇颉循圣。作则制文，体有六篆为真形。要妙巧入神。或龟文针列，栉比龙鳞。纤体放尾，长短覆身。颓若黍稷之垂颖，蕴若龙蛇之焚缊。扬波振撇，鹰跱鸟震，延颈协翼，势欲凌云。或轻笔内投，微本浓末，若绝若连，似水露绿丝，凝垂下端。从者如悬，衡者如编，杳眇斜趋，不方不圆，若行若飞，蚑蚑翾翾。远而望之，象鸿鹄群游，络绎迁延。迫而视之，端际不可得见，指挥不可胜原。研桑不能索

① 参见王艳军主编：《中国书法全集：6 篆书鉴赏》，33–34 页，北京，线装书局，2014。
② 参见王艳军主编：《中国书法全集：6 篆书鉴赏》，34 页，北京，线装书局，2014。
③ 参见王艳军主编：《中国书法全集：6 篆书鉴赏》，34 页，北京，线装书局，2014。
④ （北宋）朱长文纂辑，何立民点校：《墨池编》，224 页，杭州，浙江人民美术出版社，2012。
⑤ （北宋）朱长文纂辑，何立民点校：《墨池编》，181 页，杭州，浙江人民美术出版社，2012。

其诘屈，离娄不能睹其障间。般倕揖让而辞巧。籀诵拱手而韬翰。处篇籍之首目，粲斌斌其可观。摛华艳于纨素，为学艺之范先。嘉文德之弘懿，愠作者之莫刊。思字体之俯仰，举大略而论旃。①

（二）篆书代表人物

1. 东汉曹喜

曹喜（赵士毅 绘）

① （南宋）陈思编纂：《宋刊书苑菁华》，90-91 页，北京，中国书店出版社，2021。

曹喜，生卒年不详，字仲则，东汉扶风平陵（今陕西省咸阳市）人，官至给事中，修古学，善属文，作《尚书训旨》，师于杜度，后汉郎中[①]，工篆书、隶书，尤以创悬针垂露之法著名。

北朝北魏江式《论书表》曰："后汉郎中扶风曹喜号曰工篆，小异斯法，而甚精巧，自是后学皆其法也。"[②] 西晋卫恒《四体书传并书势》曰："汉建初中扶风曹喜善篆，小异于斯，而亦称善。"[③] 可见曹喜书法稍与李斯异，甚精巧，称善于当时。唐朝韦续《五十六种书并序》曰："三十九，垂露篆，汉章帝时曹喜所作也。四十，悬针篆，亦曹喜所作，有似针锋，因而名之。"[④] 后学包括书法家蔡邕和邯郸淳皆学其法。南朝梁袁昂《古今书评》曰："曹喜书，如经论道人无不绝云。"[⑤] 唐朝张怀瓘《古贤能书录》将曹喜小篆和隶书列为妙品。[⑥]

上述可见，曹喜是继李斯之后东汉时期负有盛名的书法大家，曹喜的重大贡献是运用古代朴素辩证法的阴阳之理在书法史上创立了书法中的垂露和悬针法，为之后三国魏钟繇创立的楷书笔法奠定了基础。

2. 唐朝李阳冰

李阳冰，字少温，赵郡（今河北省邯郸市）人，生卒年不详，唐乾元年间（公元 758 年至公元 760 年）为缙云（今浙江丽水）令，工篆书，受法张旭，篆书名于唐朝不减李斯。北宋朱长文《续书断》列李阳冰书法为神品。[⑦] 李阳冰著有变通异诀笔法，认为："夫点不变谓之布棋，画不变谓之布算，方不变谓之斗，圆不变谓之环。"[⑧] 李白赠书曰："落笔洒

① 参见（北宋）朱长文纂辑，何立民点校：《墨池编》，232 页，杭州，浙江人民美术出版社，2012。
② （南宋）陈思编纂：《宋刊书苑菁华》，420 页，北京，中国书店出版社，2021。
③ （南宋）陈思编纂：《宋刊书苑菁华》，90 页，北京，中国书店出版社，2021。
④ （南宋）陈思编纂：《宋刊书苑菁华》，107 页，北京，中国书店出版社，2021。
⑤ （南宋）陈思编纂：《宋刊书苑菁华》，150 页，北京，中国书店出版社，2021。
⑥ 参见（南宋）陈思编纂：《宋刊书苑菁华》，216–217 页，北京，中国书店出版社，2021。
⑦ 参见（北宋）朱长文纂辑，何立民点校：《墨池编》，271 页，杭州，浙江人民美术出版社，2012。
⑧ （北宋）朱长文纂辑，何立民点校：《墨池编》，91 页，杭州，浙江人民美术出版社，2012。

篆文，崩云使人惊。吐辞又焕彩，五色罗华星。"[1]

篆体书法在三国魏钟繇创立楷书以后走向式微。后来，唐朝取士偏重楷书，致使篆书少有人问津。直到清朝才迎来篆书的第二次创作高峰，出现了王澍、钱坫、邓石如、吴让之、赵之谦、吴昌硕等一大批善篆之书法家。

四、习篆宗法

篆书是中华五体书法中最早的一种书体，其笔画总体虽然只有点、直、弧三种，比其他书体简单，但是篆书中锋运笔法则是中华五体书法皆应遵循的法则。学习篆体，掌握中锋运笔，可避免弱、俗、荒、斜的毛病。学习篆体，当以秦相李斯所创小篆为正宗，先从临摹入手，掌握中锋运笔要领，使笔画圆实劲健、运笔流畅，最终发展到能方能圆、能长能扁、能收能放、能开能合、能疏能密、悬针垂露兼容，无所不宜。

第二节　隶书

隶书分秦隶（又称古隶）和汉隶（又称今隶），一般认为隶书由篆书和八分发展而来，字形多呈宽扁，横画长而竖画短，讲究蚕头雁尾、一波三折。隶书的创始人是秦朝程邈。

[1] 王艳军主编：《中国书法全集：6 篆书欣赏》，50 页，北京，线装书局，2014。

一、秦隶

（一）秦隶创始人——秦朝程邈

程邈（赵士毅 绘）

程邈，生卒年不详，字元岑，秦朝书法家，秦下邽（今陕西省西安市）人。唐朝张怀瓘《书断》曰："隶书者，秦下邽人程邈所造也。邈，字元岑，始为衙县狱吏。得罪始皇，幽系云阳狱中，覃思十年，益大小篆方圆而为隶书三千字，奏之始皇善之，用为御史。以奏事繁多篆字难成，乃用隶人佐书，故曰隶书。蔡邕《圣王篇》云：'程邈删古立

隶。'……八分则小篆之捷，隶亦八分之捷……程邈即隶书之祖也。"[1]

隶书是中国古代文字发展的分水岭，为草书（章草）、行书、楷书等发展奠定了基础。

《淳化阁帖》《大观帖》中均有收录程邈书作《秦程邈书》。

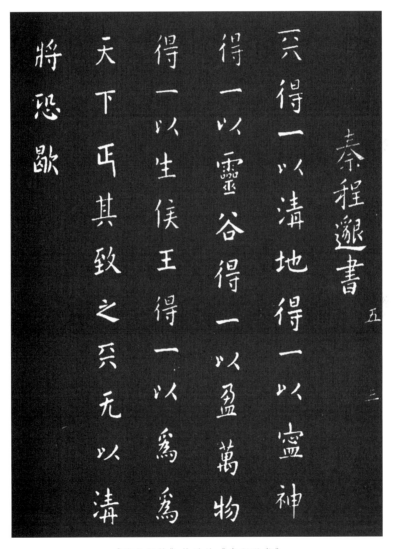

《淳化阁帖》收录的《秦程邈书》

[1] （北宋）朱长文纂辑，何立民点校：《墨池编》，206—208 页，杭州，浙江人民美术出版社，2012。

（二）程邈造字的故事

程邈是秦朝的一个小官，曾当过县狱吏，负责文书一类的差事。因他性情耿直，得罪了上司，上司就以他怂恿一些写字刻书人用不正规书体写呈文，违背秦始皇颁布的"以秦小篆为天下统一书体"诏书为由，将他关进了云阳狱中。他在狱中上诉无效，后被奴隶死囚砖墙刻字所感动。因此，他决心在狱中做一番有意义的事。他在狱中十年，将奴隶和小官们使用的字体加以整理，创造出书写便利、易于辨认的三千个隶字。这一成果呈献给秦始皇后，秦始皇非常高兴，不仅免了程邈的罪，还让他出来做官，提升为御史。

由于程邈的官职很小，属于隶，加上其所创之字又源于奴隶和小官，所以人们就把他编纂、整理的文字称为隶书。同时，隶人也指胥吏，即掌管文书的小官吏，所以在古代，隶书也称为佐书。①

程邈矢志不移、精勤奋进、自强不息的精神和文王拘而演周易的故事有相似之处，令人钦佩。人生在世，谁无挫折？有的人遭受挫折而萎靡不振、自暴自弃，有的人却在逆境中"愿保金石志，无令有夺移"②，把苦难和挫折当作一块垫脚石，结果在征服厄运的征途中出现了超越自然的奇迹。正如人遇幸运也存在烦恼，人遇厄运也存在生机一样，只要矢志不移、精勤奋进、自强不息，定能再创奇迹，走向辉煌。这正是程邈造字赎罪给予后人的重要启示和教益。

（三）秦隶的特点

程邈所创隶书源于李斯小篆和王次仲八分，其特点是结构简单，笔画平直，有了波磔，从《淳化阁帖》收录的《秦程邈书》和宋刻《大观帖》收录的《秦御史程邈书》，可以看出这种字已有了楷书稚形。与小篆相比，书写方便，易于辨认。后来为了和汉朝的隶书区别开来，就称之为秦隶。

① 参见宋立编：《中国书法家的故事（古代部分）》，6~9页，天津，新蕾出版社，1985。
② （唐）孟郊：《同年春燕》。

秦隶的出现是我国文字史乃至书法史上的一次重大变革，其逐渐发展到汉朝成为占统治地位的官方书体。从此，我国文字告别了延续三千多年的古文字，迎来了今文字，在形体上逐渐由图形变为笔画，象形变为象征，复杂变为简单，在造字法则上从表形、表意发展到形声，字体结构也不再有古文字那种象形的含义，而完全符号化了。

二、汉隶

西汉初期，人们仍然沿用秦隶的风格，到新莽时期，秦隶开始发生重大的变化，产生了点画的波尾写法。隶书结体扁平、工整、精巧。到东汉时，撇、捺、点等笔画美化为向上挑起，轻重顿挫富有变化，具有书法之艺术美。风格也趋多样化且极具艺术欣赏的价值。

汉隶之名源于东汉。东汉之前称隶书为秦隶或古隶。汉隶的出现是中国文字的又一次大变革，它使中国的书法艺术进入了一个新的境界，是汉字演变史上的一个转折点，奠定了楷书的基础。

东汉时期，隶书产生了众多风格，并留下大量石刻。《张迁碑》《曹全碑》《熹平石经》《西狭颂》《礼器碑》《乙瑛碑》《石门颂》是这一时期的代表作品。汉隶在东汉时期达到顶峰，上承篆书、秦隶传统，下开魏晋楷书、南北朝魏碑之风，对后世书法有不可小觑的影响，且书法界有秦篆、汉隶之称。

（一）汉隶的代表作品

1.《张迁碑》

《张迁碑》全称《汉故谷城长荡阴令张君表颂》，此碑自出土以来为历代金石、书法家所推崇。词旨淳古，隶书朴茂，字体方整中多变化、朴厚中见媚劲，蚕不并头，雁不双设，外方内圆，内捩外拓，是雕刻、书法艺术的珍品。[1]

[1] 参见王艳军主编：《中国书法全集：7 隶书鉴赏》，85-95 页，北京，线装书局，2014。

2.《曹全碑》

《曹全碑》全称《汉郃阳令曹全碑》，又名《曹景完碑》，是东汉隶书成熟时期的作品，历代赞誉极高，且对后代书风影响极大。此碑是汉碑代表作品之一，亦是秀美一派的典型，其结体、笔法都已达到十分完美的境地。《曹全碑》是目前汉朝石碑中保存比较完整、字体比较清晰的少数作品之一。

《曹全碑》是汉朝隶书的重要代表作品，在汉隶中独树一帜，是保存汉朝隶书字数较多的碑刻，字迹娟秀清丽，结体扁平匀称，舒展超逸，风致翩翩，笔画正行，长短兼备，与《乙瑛碑》《礼器碑》同属秀逸类，但神采华丽、秀美、飞动，有回眸一笑百媚生之态，实为汉隶中的瑰宝。其波磔之法与《石门颂》有异曲同工之妙，其以风格秀逸多姿和结体匀整著称于世，因此历来为书法家所重。[1]

3.《熹平石经》

东汉熹平四年（公元 175 年），蔡邕上书皇帝请求在石上刻书，他的这个建议得到批准。于是，蔡邕亲笔挥毫，书成经文，并让工匠历时八年，刻成四十六块石碑，立在太学门外。这就是举世闻名的《熹平石经》。

《熹平石经》为隶书体，前后贯通，风格一致。书法家评论说，蔡邕的这一手笔，结构严整、点画俯仰，体法多变，骨气洞达，爽爽有神。《熹平石经》的诞生是我国古代教育的一件大事，也是书法史上十分珍贵的一页。[2]

北宋朱长文纂辑的《墨池编》记录的汉朝萧何蔡邕笔法和南宋陈思编纂的《宋刊书苑菁华》记录的秦汉魏四朝用笔法均曰："汉代，善书者咸称异焉。喈自书（一曰'乃操'）《五经》于太学，观者如市，叹羡不

① 参见王艳军主编：《中国书法全集：7 隶书鉴赏》，85－95 页，北京，线装书局，2014。
② 参见宋立编：《中国书法家的故事（古代部分）》，13－15 页，天津，新蕾出版社，1985。

《张迁碑》拓片局部

《曹全碑》拓片局部

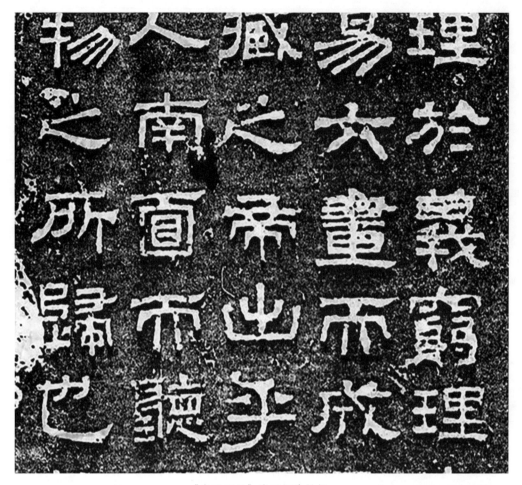

《熹平石经》残石拓片局部

及。"① 南朝宋范晔《后汉书·蔡邕列传》曰："灵帝熹平四年，蔡邕与五官中郎将堂溪典、光禄大夫杨赐、谏议大夫马日碑、议郎张驯、韩说、太史令单飏等，奏请灵帝，对《六经》内容，详加校订。灵帝批准奏请。蔡邕将校订过的典籍，亲自用毛笔蘸着朱砂书写，镌刻在石碑上，让工人把镌刻好的石碑，矗立在太学门外。从此以后，后学儒生在学习经书时，通过石碑，对照学习内容。及至石碑矗立在太学门外，来观摩临摹

① （北宋）朱长文纂辑，何立民点校：《墨池编》，39 页，杭州，浙江人民美术出版社，2012 ；（南宋）陈思编纂：《宋刊书苑菁华》，29 页，北京，中国书店出版社，2021。

者，每天有上千辆车子，洛阳的街道，挤满了这些儒生的车辆。"①

（二）汉隶的代表人物

汉隶的代表人物是蔡邕。蔡邕（133—192），字伯喈，陈留郡圉县（今河南省开封市圉镇）人，东汉时期著名文学家、书法家，才女蔡文姬之父。② 因官至左中郎将，后人称他为蔡中郎。蔡邕被尊称为中国笔法系统传承的鼻祖，是中国隶书第一人，也是飞白书的创始人。其书法经典有《笔论》《九势八字诀》《篆势》《隶势》等。

梁武帝书评："蔡邕书，骨气洞达，爽爽如有神力。"③ 蔡邕所创飞白书，对后世影响甚大。唐朝张怀瓘《书断》曰："蔡伯喈，即飞白之祖也。赞曰：妙哉飞白，祖自八分。有美君子，润色斯文。丝萦箭激，电绕雪氛。浅如流雾，浓如屯云。飞众仙之奕奕，舞群鹤之缤纷。谁其覃思，于戏蔡君。"④

唐朝张怀瓘在《书断》中将蔡邕八分书（亦即隶书）、飞白书列为神品第一，师宜官、邯郸淳等九人八分书法列为妙品第二。⑤

《书断》对八分书进行了论述："案八分者，秦羽人上谷王次仲所作也。王愔云：'次仲始以古书方广，少波势，建初中以隶、草作楷法，字方八分，言有模楷。'……案蔡邕《劝学篇》：'上谷王次仲初变古形是也。始皇之世，出其数书，小篆古形，犹存其半。八分已减小篆之半，隶又减八分之半，然可云子似父，不可云父似子，故知隶不能生八分矣。'……时人用写篇章，或写法令，亦谓之章程书。故梁鹄云'钟繇善章程书'是也……唯蔡伯喈乃造其极焉。王次仲，即八分之祖也。赞曰：'仙客遗范，灵姿秀出。奋妍扬波，金相玉质。龙腾虎踞兮势非一，交戟

① （南朝宋）范晔撰，程新发译：《白话后汉书》，718 页，成都，天地出版社，2020。
② 参见宋立编：《中国书法家的故事（古代部分）》，13 页，天津，新蕾出版社，1985。
③ （北宋）朱长文纂辑，何立民点校：《墨池编》，165 页，杭州，浙江人民美术出版社，2012。
④ （北宋）朱长文纂辑，何立民点校：《墨池编》，212 页，杭州，浙江人民美术出版社，2012。
⑤ 参见（北宋）朱长文纂辑，何立民点校：《墨池编》，220 页，杭州，浙江人民美术出版社，2012。

蔡邕（赵士毅 绘）

横戈兮气雄逸，楷之为妙兮备华实。'"①

由此可见，八分是介于李斯小篆与程邈秦隶之间的一种书体，发展到东汉隶书鼎盛时期，蔡伯喈乃造其极，将王次仲所造的八分和程邈所造的秦隶发展到极致，即将八分、秦隶合而为一，打造成汉朝隶书的高峰。

蔡邕精研篆隶书体的气势、形态及笔法，其写完《篆势》后，又为

① （南宋）陈思编纂：《宋刊书苑菁华》，184-186 页，北京，中国书店出版社，2021。

隶书撰《隶势》：

　　乌迹之变，乃惟佐隶。蠲彼繁文，崇兹简易。修短相副，异体同势。焕若星陈，郁居云布。纤波浓点，错落其间。若钟虞设张庭燎飞烟；似崇台重宇层云冠山。远而望之，若飞龙在天；近而察之，如心乱目眩。[①]

三、隶书的第二次高峰

　　魏晋以后，楷书、行书、草书迅速形成和发展，隶书虽然没有被废弃，但是因变化不多而出现了一个较长的沉寂期。到了清朝，在碑学复兴浪潮中隶书再度受到重视，出现了郑簠、金农、邓石如、伊秉绶等一批著名书法家，在继承汉隶的基础上，对隶书进行了一些创新。

四、隶书书写的要点

　　隶书是汉字中比较常见的一种庄重的字体。它的书写效果略显宽扁，横画长直画短，讲究蚕头雁尾、一波三折。

　　隶书的点画写法和篆书写法明显不同，篆书笔法可概括为点、直、弧三种，而隶书的点画已蕴含之后产生的永字八法中的八种笔画。在用笔上，篆书笔法多圆少方，而隶书则有方圆并用之笔且有粗细变化。具体如下：

　　第一，一字中数横相叠时，一般只有最末一横写成蚕头雁尾、一波三折。

　　第二，字中有长横又有长捺时，一般只在长捺中写蚕头雁尾、一波三折，长横不用。

　　第三，横画在别的笔画包围之中时，横的写法不用蚕头雁尾、一波

① （南宋）陈思编纂：《宋刊书苑菁华》，188 页，北京，中国书店出版社，2021。《隶势》末句"心乱目眩"之前增一"如"字，出自（北宋）朱长文纂辑，何立民点校：《墨池编》，208 页，杭州，浙江人民美术出版社，2012.

三折。

第四，蚕头雁尾、一波三折在一字中只出现一次，即蚕无二头，雁不双飞。

第五，用笔时，要掌握重浊轻清、斩钉截铁。

第六，起笔、行笔、收笔三个步骤又称三折法，不要横扫直抹一滑而过。藏锋逆入、中锋行笔是隶书用笔的基本方法。

第三节 楷书

楷书也叫楷体、正楷、真书、正书。唐朝张怀瓘《书断》曰："楷者，法也，式也，模也。"[1] 楷书在不同时代有不同的法式和楷模，唐朝以前，楷书多指八分和隶书。就汉字书法而论，任何一种字体的范本，皆可称之为楷书或楷模。

三国魏钟繇改变了隶书蚕头雁尾的书写方式，增加了点、撇、捺等特色用笔，基本脱去了隶书的遗意，形成了今天的楷书。从此，中华五体书法全面形成，钟繇因此被确认为楷书鼻祖，亦即创始人。

东晋王羲之将成型期的钟繇楷书带分势和外拓之笔势改为回笔敛锋，形成笔意左右呼应、上下相连，使楷书笔势可连续书写。

唐朝张怀瓘《古贤能书录》列举隶书（唐人所说隶书即今之楷书）神品有三人，即钟繇、王羲之、王献之。[2]

北宋朱长文《续书断》列举颜真卿书法为神品，虞世南、欧阳询、褚遂良、陆柬之、柳公权等十六人书法为妙品。[3]

[1]（南宋）陈思编纂：《宋刊书苑菁华》，185 页，北京，中国书店出版社，2021。

[2] 参见（南宋）陈思编纂：《宋刊书苑菁华》，213-214 页，北京，中国书店出版社，2021。

[3] 参见（北宋）朱长文纂辑，何立民点校：《墨池编》，271 页，杭州，浙江人民美术出版社，2012。

一、楷书的分类

（一）按朝代分类

按朝代分类，楷书可分为魏楷、晋楷、唐楷。魏楷是以三国魏钟繇为代表的楷书；晋楷是以西晋末东晋初的卫夫人，东晋的王羲之、王献之为代表的楷书；唐楷是以初唐的虞世南、欧阳询、褚遂良、薛稷，中唐的颜真卿，晚唐的柳公权为代表的楷书。

（二）按字体大小分类

按字体大小分类，楷书可分为小楷、中楷、大楷。

（三）按代表人物字体分类

按代表人物字体分类，楷书可分为欧体、颜体、柳体、赵体。欧体是以唐朝欧阳询为代表的楷书；颜体是以唐朝颜真卿为代表的楷书；柳体是以唐朝柳公权为代表的楷书；赵体是以元朝赵孟頫为代表的楷书。

（四）魏碑、瘦金体系楷书的分支

1. 魏碑

魏碑是三国魏钟繇创立楷书之后，我国南北朝时期因适应北朝文字刻石而产生的一种书体，亦属楷书范畴。

魏碑书法带有汉隶笔法和钟繇楷法，笔画沉着，结体方严，笔力强劲，变化多端。魏碑书法艺术著名的有《郑文公碑》《张猛龙碑》《高湛墓志》《元怀墓志》《龙门二十品》等。魏碑上承汉隶、钟繇楷书传统，下启唐楷新风，为现代汉字的结体、笔法奠定了坚实的基础。

2. 瘦金体

瘦金体是北宋皇帝——宋徽宗赵佶在学习唐朝褚遂良、薛曜书体后，加以改造而成的一种书体。此书体笔画瘦劲奇伟，个性极为强烈，与魏楷、晋楷、唐楷等传统楷书体区别较大，成为楷书领域内的一种独特书

体。其代表作品有《楷书千字文》《秾芳诗帖》等。

二、楷书的笔画和笔顺

（一）楷书的笔画

楷书的基本笔画主要有9种，即横、竖、撇、捺、点、提、折、弯、钩。

（二）楷书的笔顺

楷书的笔顺口诀：先横后竖，先横后撇，先撇后捺，先上后下，先左后右，先外后内，先中间后两边，先框进人后关门。①

三、楷书的笔法、字法、章法

（一）永字八法

永字八法是古代书法家在长期书法创作实践中总结出来的以"永"字笔画来概述楷书用笔的八种笔法。永字八法是中国书法中楷书用笔的重要法则。其渊源众说纷纭，有钟、王说，有智永说，有张旭说。北宋朱长文《墨池编》载张长史传《永字八法》《笔法门》《九生法》《执笔五法》。②

永字八法，体现了一个"永"字在连续书写过程中所使用的八种笔法。古人对八法做过很多形象比喻，认为八法是万字墨道之最，不可不明。

今将永字八法用将士乘马、驰骋沙场、骑射全程的八种驾驭法喻之，旨在帮助读者理解楷书永字八法的整体性和连续性。只要善于深思和感悟，理当自见。

① 参见田幕人编著：《各体汉字书写要法》，3 页，沈阳，辽宁美术出版社，2006。
② 参见（北宋）朱长文纂辑，何立民点校：《墨池编》，92-95 页，杭州，浙江人民美术出版社，2012。

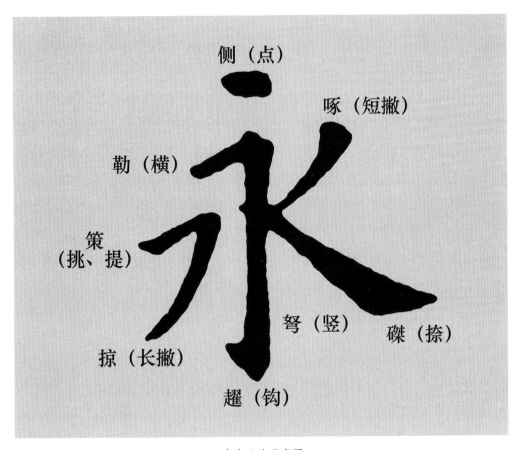

永字八法示意图

1. 点为侧

　　写点时，形态和气势犹如人骑战马。人的灵动性犹如点的多样性。有前后左右倾斜和仰俯之形势，亦有高峰坠石之势和巨石侧立之形。点强调笔势，即侧锋峻落，铺毫行笔，势足收锋。点的起笔露锋是承接上一笔画，收笔出锋是用于连贯下一笔画。通过露锋、出锋与上下笔画建立起顾盼映带的呼应关系。点还强调体势，即形态不要太平或者太直，因为平和直都是静止状态，呆痴失势。把点写得犹如人骑战马的势态，或倾或斜，或仰或俯，产生向背的动势，由此与其他笔画发生相互依存的关系，就会产生灵动。点有上点、下点、左点、右点、长点、左右点、相向点、相背点、合三点、连四点、上下点、竖两点、竖三点、两对点、

撇点等多种形式。

2. 横为勒

写横须勒笔取势，如持勒马之缰以控制马头，放松又时时紧勒，亦如逆水行舟，黄牛犁地，也如千里之阵云。写横还要领悟蔡邕《九势》横鳞竖勒之规。如长横的写法是向左上方逆锋入笔，空中笔势欲右先左，起笔按笔如印印泥，再转锋轻提向右微仰行笔如锥画沙。至笔画尽处，向下按笔如印印泥，再转锋轻提沿横画下端向左回锋收笔。在书写过程中，必须勒住缰绳，以求稳重。逆锋落纸，缓去急回，不可顺锋平过，不可卧笔平拖、信马由缰或一掠而过。横有平横、凹横、凸横、腰粗横、腰细横、左尖横、右尖横、右钩横等多种形式。

3. 竖为弩

书法艺术强调横平竖直，但横画自左向右，竖画从上到下，它们都不是几何学上那种僵硬的水平与垂直，楷书重抑扬顿挫，只要感觉总体上是平和直的就可以。因此，写竖画时一要形如弓弩有弯曲。因按、提产生笔画粗细所形成的那种笔画的自然大小亦即弯曲。二要势如骑射拉弓待发。这就是写竖的弩笔取势。蔡邕《九势》有横鳞竖勒之规，因此写竖亦如写横要勒笔取势，不可平笔直拖。竖写法大类分二，一是垂露竖。起笔时，向左上方逆锋入笔，空中笔势欲下先上，向右下按笔再稍提转中锋行笔直下，至笔画末端时向左下轻顿，然后提笔（笔不离纸）沿竖画末之右侧向上微抬收笔。二是悬针竖。悬针竖的起笔、行笔与写垂露竖相同，但笔行至竖画的下端收笔时须渐渐提笔，最后顺势抽锋。写竖画须直中见曲，曲中见直，通过按、提、转、行的运笔过程产生竖画的粗细和曲直。这种弯曲不直是笔法上的按、提、转、顿所形成的变化，不能理解为竖画要写成斜曲，正如颜真卿《述张长史笔法十二意》之第二意是直，张旭问："直谓纵，子知之乎？"真卿答："岂非直者从不

令邪曲之谓乎？"张旭曰："然。"[①] 由此可见，竖画总体应取直势。竖有直竖（垂露）、右弧竖、左弧竖、腰细竖、腰粗竖、上尖竖（悬胆）、下尖竖（悬针）、弯脚竖等多种形式。

4. 钩为趯

写钩是驻锋提笔，使力集于笔尖，趯笔出锋。趯，亦即踢也，是钩画的写法。古人又称为戈法。写钩须趯笔取势，如脚踩马镫之踢脚，趁势前踢（即出锋）。钩画的写法是上一笔画写到尽处，轻按，接着轻提回锋，然后竖钩向左上，斜钩向右上，横钩向左下趯出，锋出即收。所谓"趯"，就是行笔速度略快，如同踢脚一样。凡钩画必须依附某一种主要笔画，它不能独立存在。如竖带钩、戈带钩、左向钩、右向钩等。无论哪一种钩画，用笔方法基本相同，运笔中无名指须有顶推的作用。钩有直钩、弧钩、浮鹅钩、矮钩、斜钩、二曲钩、三曲钩、四曲钩、横钩等多种形式。

汉字在篆书和隶书中没有类似楷书的钩，楷书的钩由笔势演化而来。笔画在结束时与下一笔画衔接，就会带出一段牵丝，将这段牵丝融合为笔画的一部分，那就是钩。钩是上下笔画连续书写的产物，是从按到提的一个跳跃过程。

5. 提为策

策，即策笔，是挑画，也是提的写法，亦称仰。策之义是策马扬鞭（右手扬鞭，自左向右，自下而上）。策画多用在字的左边，其势向右上仰出，与右边的点画相策应，形成相背拱揖的形势。永字的策画略微平出，主要是与右边的啄（短撇）相策应。策画的具体写法是向左上方逆锋入笔，空中笔势向左，向右下按笔转锋，然后轻提向右上方行笔，至末出锋挑出。

① 参见本书 48 页《述张长史笔法十二意》第 2 行。

永字的策是比较短的横画，下一笔画的起笔就在它的右边，提笔运行，顺势就能相接，不需要按一般横画的下按蓄势回锋收笔。因此，永字的策是横画的前半部分，没有出锋挑出。永字八法以骑马勒缰动作比喻横画，完整的称为收缰的勒，半截的就称为策。策是扬鞭的意思，非常形象。策有上策、下策、左策、右策、点策、横策、左下策、右下策等多种形式。

6. 撇为掠

掠，即掠笔，是撇画的写法。写撇须掠笔取势，气势如鞭自右上向左下长抽马背，起笔同直画，出锋稍肥，力要送到。撇画的具体写法是向左上方（空中）逆锋入笔，轻按转锋，然后渐提，向左下微曲撇出，至笔画末端扬起抽锋收笔。撇的书写应快而准，如飞鸟掠檐而下，出锋需干净利落。撇有直撇、弧撇、腰细撇、腰粗撇、弯头撇、弯尾撇、长曲撇、短曲撇等多种形式。

7. 短撇为啄

啄笔的特点是落笔左出，快而峻利，劲若铁石则势成。具体写法与写长撇相似，只是笔势较短、较直，如鸟啄物，不像长撇的末端扬起而呈现一定弧度。

8. 捺为磔

古代祭祀时，裂牲称为磔，磔本义是肢解，肢解必以刀劈，磔画即取刀劈之意，其形势如同骑士之鞭自左向右长抽马背。捺法用磔，特点是不徐不疾战而去，欲卷复驻而去之。斜捺叫磔，卧捺称波。写时要逆锋轻落渐按，中底部处重按，而后渐提向右出锋，要沉着有力，一波三折，势态自然。捺有直捺、弧捺、尖头捺、方头捺、长捺、短捺、直反捺、曲反捺等多种形式。

（二）钟繇笔法

钟繇得蔡邕笔法后，得知书法多力丰筋者圣，无力无筋者病。一一从其消息而用之，由是更妙。钟繇曰："岂知用笔而为佳也。故用笔者天也，流美者地也。非凡庸所知。"

钟繇临死，从囊中取出授予其子钟会，论曰："吾精思学书三十年，读他法未终尽，后学其用笔。若与人居，画地广数步，卧画被穿过表，如厕终日忘归。每见万类，皆画象之。繇解三色书，然最妙者八分也。点如山摧陷，摘如雨骤；纤动如丝，轻重如云雾；去若鸣凤之游云汉，来若游女之入花林，灿灿分明，遥遥远映者矣。"①

（三）晋朝卫夫人《笔阵图》（节选）

凡学书字，先学执笔。若真书，去笔头二寸一分，若行草书，去笔头三寸一分执之。下笔点墨画芰波屈曲，皆须尽一身之力而送之。若初学，先大书，不得从小。善鉴者不写，善写者不鉴，善笔力者多骨，不善笔力者多肉，多骨微肉者谓之筋书，多肉微骨者谓之墨猪，多力丰筋者圣，无力无筋者病。一一从其消息而用之。

[横] 如千里阵云，隐隐然其实有形。

[点] 如高峰坠石，磕磕然实如崩也。

[撇] 陆断犀象。

[斜钩] 百钧弩发。

[竖] 万岁枯藤。

[捺] 崩浪雷奔。

[横折钩] 劲弩筋节。

右七条笔阵出入斩斫图。

执笔有七种。有心急而执笔缓者，有心缓而执笔急者。若执笔近而

① 参见（南宋）陈思编纂：《宋刊书苑菁华》，30—31 页，北京，中国书店出版社，2021。

不能紧者，心手不齐，意后笔前者败；若执笔远而急，意前笔后者胜。又有六种用笔：结构圆备如篆法；飘扬洒落如章草；凶险可畏如八分；窈窕出入如飞白；耿介特立如鹤头；郁拔纵横如古隶。然心存委曲，每为一字，各象其形，斯造妙矣，书道毕矣。[①]

（四）王右军《题卫夫人笔阵图后》（节选）

夫纸者阵也，笔者刀矟也，墨者鍪甲也，水砚者城池也，心意者将军也，本领者副将也，结构者谋略也，飏笔者吉凶也，出入者号令也，屈折者杀戮也。

夫欲书者，先干研墨，凝神静思，预想字形，大小偃仰，平直振动，令筋脉相连，意在笔前，然后作字。若平直相似，状如算子，上下方整，前后齐平，此不是书，但得其点画尔。昔宋翼常作此书，翼是钟繇弟子，繇乃叱之，翼三年不敢见繇，即潜心改迹。每作一波，常三过折笔，每作一点，常隐锋而为之，每作一横画，如列阵之排云，每作一戈，如百钧之弩发，每作一点，如高峰坠石，屈折如钢钩，每作一牵，如万岁枯藤，每作一放纵，如足行之趣骤。翼先来书恶，晋太康中有人于许下破钟繇墓，遂得《笔势论》，翼乃读之，依此法学，名遂大振。欲真书及行书皆依此法。[②]

（五）梁武帝《观钟繇书法十二意》

平，谓横也。直，谓纵也。均，谓间也。密，谓际也。锋，谓端也。力，谓体也。轻，谓屈也。决，谓牵掣也。补，谓不足也。损，谓有余也。巧，谓布置也。称，谓大小也。[③]

① （南宋）陈思编纂：《宋刊书苑菁华》，32—34 页，北京，中国书店出版社，2021。
② （南宋）陈思编纂：《宋刊书苑菁华》，34—35 页，北京，中国书店出版社，2021。
③ （南宋）陈思编纂：《宋刊书苑菁华》，575—576 页，北京，中国书店出版社，2021。

（六）褚遂良之锥画沙、印印泥

笔法的三个过程是起笔、行笔、收笔。锥画沙是指行笔时采用中锋运笔的技法，印印泥是起笔、收笔时采用的按、提、顿、挫的技法。

锥画沙就是在平坦的沙地上，用尖锐的锥子写字。在此过程中自然出现的锥尖画痕使沙子在画痕的两侧隆起。锥画沙形容善用中锋，笔毫虽软却能运如坚硬的锥子在画沙，力透纸背。印印泥是说用笔要像印章印在黏性紫泥上一样，深入有力、清晰可见。

古人论楷书笔法、字法、章法的还有唐朝虞世南《笔髓论》、唐朝欧阳询《八法》《传授诀》《用笔论》、唐朝颜真卿之屋漏痕笔法、唐朝张怀瓘《玉堂禁经》《用笔十法》、宋朝佚名《翰林密论二十四条用笔法》、元朝李溥光《雪庵永字八法》、明朝李淳《大字结构八十四法》、清朝末年邵瑛、黄自元《楷书间架结构九十二法》等。

四、楷书的创始人和代表人物

（一）楷书创始人——三国魏钟繇

钟繇（151—230），字元常，颍川长社（今河南省长葛市）人，三国政治家、书法家。钟繇少年时便气宇轩昂，聪慧过人，历任尚书郎、黄门侍郎等职务，因助汉献帝东归有功，封东武亭侯。后钟繇为曹操重用，为司隶校尉，镇守关中，功勋卓著，迁为前军师。魏国建立后，钟繇升为相国，曹丕称帝后，迁为廷尉，晋封崇高乡侯，后转前太尉，封平阳乡侯。钟繇与曹魏重臣华歆、王朗并为三公。明帝曹叡继位，迁太傅，晋封定陵侯。太和四年（公元230年），钟繇去世，明帝身穿素服亲往吊唁，谥号成。[①]

唐朝孙过庭《书谱》开篇曰："夫自古之善书者，汉魏有钟、张之绝，晋末称二王之妙。王羲之云：'顷寻诸名书，钟张信为绝伦，其余不足

① 参见刘清海、赵云雁主编：《钟繇》，1页，郑州，中州古籍出版社，2019。

钟繇（赵士毅 绘）

观。'"① 王羲之说的钟、张，指的就是钟繇和张芝。王羲之认为，往昔诸多名家书法，只有钟繇、张芝确实超群绝伦，其余的不足观赏。可见钟繇对后世书法影响深远。钟繇和张芝并称为张钟，与王羲之并称为钟王，与张芝、王羲之、王献之并称为书中四贤。梁武帝撰写了《观钟繇书法十二意》，称赞钟繇书法"巧趣精细，殆同机神"②。南朝梁庾肩吾《书品

① （南宋）陈思编纂：《宋刊书苑菁华》，237 页，北京，中国书店出版社，2021。
② （南宋）陈思编纂：《宋刊书苑菁华》，575–576 页，北京，中国书店出版社，2021。

钟繇《宣示表》

论》将张芝、钟繇、王羲之三人的书法列为"上品之上"[1]，唐朝张怀瓘《古贤能书录》评其书法为"神品"[2]。齐王僧虔录南朝宋羊欣所撰《古来能书人名》曰："颍川钟繇魏太尉、同郡胡昭公车征二子俱学于德升，而胡书肥，钟书瘦。钟书有三体：一曰铭石之书（楷书），最妙者也；二曰章程书（隶书），传秘书、教小学者也；三曰行狎书（行书），相闻者也。三法皆世人所善。"[3]

钟繇之后，晋唐书法家如王羲之父子、张旭、颜真卿、怀素等从各方面吸收了钟体之长，受益匪浅。

钟繇的书法代表作品有《宣示表》《贺捷表》《墓田丙舍帖》《还示表》《荐季直表》《力命表》等。

① （南宋）陈思编纂：《宋刊书苑菁华》，118 页，北京，中国书店出版社，2021。
② （南宋）陈思编纂：《宋刊书苑菁华》，214 页，北京，中国书店出版社，2021。
③ （南宋）陈思编纂：《宋刊书苑菁华》，258 页，北京，中国书店出版社，2021。

钟繇痴迷书法的故事[①]

三国魏钟繇少时，随刘胜入抱犊山学书三年，还与太祖（曹操）、邯郸淳、韦诞、孙子荆、关枇杷等议用笔法。繇忽见蔡伯喈笔法于韦诞坐上，自捶胸三日，其胸尽青，因呕血。太祖以五灵丹救之，乃活。繇苦求不与。及诞死，繇阴令人盗开其墓，遂得之，故知多力丰筋者圣，无力无筋者病。——从其消息而用之，由是更妙。

（二）楷书的代表人物

今多称楷书四大家为欧阳询、颜真卿、柳公权、赵孟頫。

1.欧阳询

欧阳询（557—641），字信本，潭州临湘（今湖南省长沙市）人。欧阳询幼即聪慧过人，博通经史，工于书法，篆隶草真行五体，莫不专擅。初事隋，官太常博士，唐高宗即位，官太子率更令，封渤海县男，是唐朝年事最长、资望最高的书法家。[②]

欧阳询与同代的虞世南、褚遂良、薛稷并称初唐四大家。他与虞世南俱以书法驰名初唐，并称欧虞，后人以其书于平正中见险绝，最便初学，号为欧体。唐朝张怀瓘《古贤能书录》将欧阳询、虞世南、褚遂良的书法列为妙品，薛稷书法列为能品。[③]

欧阳询的楷书代表作品有《九成宫醴泉铭》《皇甫诞碑》等。他对书法有独到的见解，著有《八法》《传授诀》《用笔论》。

北宋朱长文《续书断》曰："当陈、隋之际，士子盛于书学，询师法逸少，尤务劲险。尝行，见索靖所书碑，观之，去数里复返。及疲，乃布坐，至宿其傍，三日乃得法，其精如此。杰出当世，显名唐初，尺牍

① 参见（南宋）陈思编纂：《宋刊书苑菁华》，30-31 页，北京，中国书店出版社，2021。
② 参见凌云超：《中国书法三千年》，145 页，南京，南京大学出版社，1987。
③ 参见（南宋）陈思编纂：《宋刊书苑菁华》，217 页，北京，中国书店出版社，2021。

欧阳询（赵士毅 绘）

所传，人以为法，虽戎敌亦慕其声。然观其少时，笔势尚弱，今庐山有《西林道场碑》是也。及晚益壮，体力完备，奇巧间法，盖由学以致之，《九成宫碑》《温大雅墓铭》是也……卒年八十五。"[1]

欧阳询练习书法最初仿效王羲之，后独辟蹊径自成一家。尤其是他的正楷骨气劲峭，法度严整，被后代书法家奉为圭臬，以欧体之称传世。唐朝张怀瓘《书断》曰：欧阳询"八体尽能，笔力劲险，篆体尤精"。"飞

① （北宋）朱长文纂辑，何立民点校：《墨池编》，282—283 页，杭州，浙江人民美术出版社，2012。

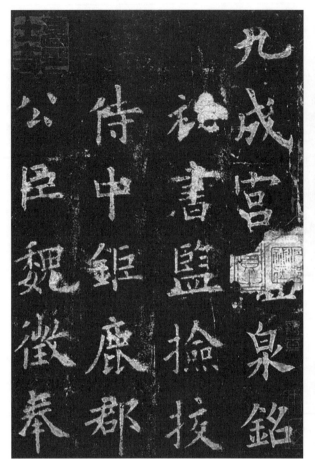

《九成宫醴泉铭》局部

《九成宫醴泉铭》局部

白冠绝，峻于古人，有龙蛇战斗之象，云雾轻浓之势。风旋雷激，掀举若神。真行之书，虽于大令，亦别成一体，森焉若武库矛戟。风神严于智永，润色寡于虞世南。其书迭宕流通，示之二王，可为动色。然惊奇跳骏，不避危险，伤于清雅之致……飞白、隶（楷书）、行、草入妙，大小篆、章草入能。"[1]

　　据史书记载，高丽（位于今朝鲜境内）还派使者来长安求取欧阳询

[1]（北宋）朱长文纂辑，何立民点校：《墨池编》，244 页，杭州，浙江人民美术出版社，2012。

的书法。唐高祖李渊感叹地说："不意询之书名远播夷狄。彼观其迹，固谓其形貌魁梧耶？"[①] 欧阳询虽貌丑，但书法誉满天下，人们都争着想得到他亲笔书写的尺牍文字，一旦得到就视作瑰宝，作为自己习字的范本。

2. 颜真卿

颜真卿（709—784），字清臣，京兆万年（今陕西省西安市）人。唐开元二十二年（公元 734 年）进士及第，一生历玄宗、肃宗、代宗、德宗四朝，官至吏部尚书、太子师，封鲁郡公，后世称其颜鲁公。颜真卿一生忠烈，唐玄宗时因与国舅杨国忠不和而处处受排挤。安史之乱发生后，颜真卿抗贼有功，被委任为平原太守，所以人们又称他为颜平原。唐德宗时，李希烈叛乱，奸臣宰相卢杞借刀杀人，唆使皇帝派颜真卿前去谈判，结果颜真卿被扣押，惨遭杀害，享寿七十有五，追赠司徒，谥文忠。[②]

颜真卿书法精妙，创屋漏痕笔法，创颜体楷书，擅长行书，与柳公权、欧阳询、赵孟頫并称楷书四大家，与柳公权并称颜柳，又被称为颜筋柳骨。

颜真卿书法雄伟厚重，有充塞于天地之形，又有滔滔江水连绵不尽之势；好像古树，壮美苍古，令人肃然起敬；又如慷慨悲凉之士，有顶天立地的气魄。

北宋朱长文《续书断》将颜真卿书法列为神品，曰："点如坠石，画如夏云，勾如屈金，戈如发弩。纵横有象，低昂有态。"[③]

颜真卿不仅在楷书上成就很大，而且他的行书也为后世推崇，其行书作品《述张长史笔法十二意》《祭侄文稿》《争座位帖》写得大气磅礴，尽善尽美，享誉盛名。

颜真卿的书法初学于虞世南、褚遂良，后两度辞官拜草圣张旭为师，

① （北宋）朱长文纂辑，何立民点校：《墨池编》，244 页，杭州，浙江人民美术出版社，2012。
② 参见方鸣主编：《中国书法大全》，314 页，北京，中国华侨出版社，2013。
③ （北宋）朱长文纂辑，何立民点校：《墨池编》，276 页，杭州，浙江人民美术出版社，2012。

颜真卿（赵士毅 绘）

笔法得于张旭。他对二王书法进行过深入研究，最终摆脱初唐风范，创造了新时代书风。唐朝陆羽在《僧怀素传》中记叙了颜真卿与怀素一起探讨书法的过程，颜真卿提出了著名的屋漏痕笔法理论。

颜真卿的楷书雄伟、端庄、大方。笔势易相背为相向，行笔易收敛为拓放。结字由初唐的清丽秀雅变为器宇宽广。用笔强劲浑厚且善用中锋笔法，不仅其书饶有筋骨，而且也颇具锋芒。其书风，大气磅礴中带着沉稳端庄，多力丰筋的特征具有盛唐气象。后人誉之为鲁公变法。

颜真卿的行草书结构沉着，遒劲有力，点画飞扬中流露出真情。其

《祭侄文稿》被后世誉为天下第二行书。

颜真卿书法成长过程，大致可分为三个阶段：

第一阶段：颜真卿求学拜师请笔法至颜体的形成期。

唐天宝五年（公元746年），时年37岁的颜真卿第二次辞官，拜草圣张旭为师。在得到张旭笔法真传后，将所得笔法写成《述张长史笔法十二意》[1]，全文1300余字，均系颜真卿用行草书记叙。其开篇曰："余罢秩醴泉，特诣京洛，访金吾长史张公，请师笔法。"结尾曰："自此得攻墨之术，于兹七载，真草自知可成矣。"[2]

《述张长史笔法十二意》[3]

余罢秩醴泉，特诣京洛，访金吾长史张公旭，请师笔法。长史于时在裴儆宅憩止，有群众师张公求笔法，或存得者，皆曰神妙。仆顷在长安二年师事张公，皆不蒙传授。人或问笔法者皆大笑而对已，即对以草书，或三纸五纸，皆乘兴而散，不复有得其言者。仆自再于洛下，相见眷然不替，仆因问裴儆：足下师张史有何所得？曰：但书得绢屏素数十轴。亦尝请论笔法，唯言：倍加功学临写书法当自悟耳。

仆自停裴家，因与裴儆从长史月余，一日前请曰：既承兄丈奖谕，日月滋深，夙夜工勤，溺于翰墨。倘得闻笔法要诀，则终为师学，以冀至于能妙，岂任感戴之诚也？长史良久不言，乃左右盼视，拂然而起，仆乃从行，来至竹林院小堂，张公乃当堂踞床而坐，命仆居于小榻。而曰：笔法玄微，难妄传授，非志士高人，讵可与言要妙也？书之求能，且攻真草，今以授之，可须思妙。

乃曰：夫平谓横，子知之乎？仆思以对之曰：尝闻长史示，令每为

① 张长史笔法十二意是张旭对钟繇楷书的笔法、字法、章法的最全面、最深入的理解和阐述。
② （北宋）朱长文纂辑，何立民点校：《墨池编》，69-72页，杭州，浙江人民美术出版社，2012。
③ 本书中的《述张长史笔法十二意》一文系依据《书法》一九八七年第三期《文物介绍》栏目所载《唐·颜真卿行书〈述张长史笔法十二意〉明拓本》所译，局部文字与北宋朱长文纂辑的《墨池编》和南宋陈思编纂的《宋刊书苑菁华》所载文本不一致。

一平画，皆须令纵横有象，非此之谓乎？长史乃笑曰：然。

直谓纵，子知之乎？曰：岂非直者从不令邪（斜）曲之谓乎？曰：然。

均谓间，子知乎？曰：常蒙示以间不容光之谓乎？

曰：密谓际，子知之乎？曰：岂不谓筑锋下笔，皆令宛成，不令其疏之谓乎？

曰：锋为末，子知之乎？曰：岂非末以成画，复使锋健之谓乎？曰：然。

力谓骨体，子知之乎？岂非谓趯笔则点画皆有筋骨，字体自然雄媚之谓乎？

曰：转轻谓屈折，子知之乎？曰：岂非钩笔转角，折锋轻过，亦谓转角为阇过之谓乎？曰：然。

决谓牵制，子知乎？曰：岂非谓为牵为制，决意挫锋使不怯滞，令险峻而成之谓乎？曰：然。

补谓不足，子知乎？曰：岂非谓结构点画或有失趣者，则以别点画旁救应之谓乎？曰：然。

损谓有余，子知之乎？曰：岂长史所谓趣长笔短，虽点画不足，尝使意气有余乎？曰：然。

巧谓布置，子知之乎？曰：岂非欲书预想字形布置，令其平稳，或意外生体，令有异势乎？曰：然。

称谓大小，子知之乎？曰：岂非大字促之个小，小字展之为大，兼令茂密乎？曰：然。

子言颇皆近之矣。夫书道之妙，焕乎其有旨焉。世之学者，皆宗二王、元常，颇存逸迹，曾不睥睨八法之妙，遂尔雷同。献之谓之古肥，张旭谓之今瘦。古今既殊，肥瘦颇反，如自省览，有异众说。张芝、钟繇巧趣精细，殆同神机，肥瘦古今岂易致意？真迹虽少，可得而推。逸少至于学钟，势巧形容，及其独运，意疏字缓。譬楚音习夏，不能无楚。过言不悒，未为笃论。又子敬之不及逸少，犹逸少不及元常。学子敬者画虎也，学元常者画龙也。倘着巧思思过半矣。功若精勤，当为妙笔。

曰：幸蒙长史授用笔法。敢问攻书之妙，何以得齐古人？曰：妙在

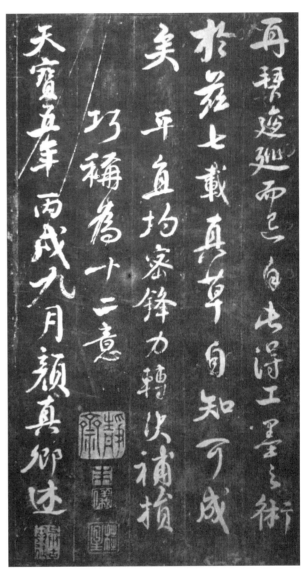

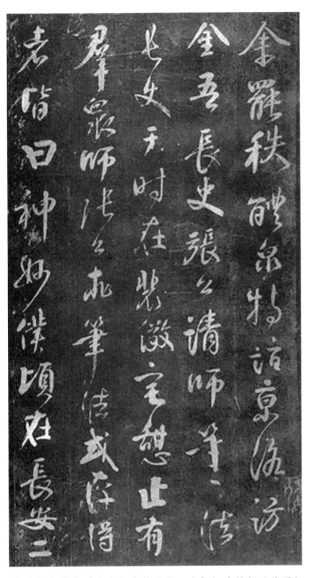

颜真卿行草书《述张长史笔法十二意》拓片局部（首页）　　颜真卿行草书《述张长史笔法十二意》拓片局部（尾页）

　　执笔令得圆转，勿使拘挛；其次在识笔法，谓口传授之诀，勿使无度，所谓笔法在也；其次在于布置，不慢不越，巧便合宜；其次纸笔精佳；其次变通适怀，纵舍掣夺，咸有规矩。五者备矣。然后齐于古人矣。

　　曰：敢问执笔之道，可得闻乎？长史曰：予传笔法得之于老舅陆彦

远曰：吾昔日学书虽功深，奈何迹不至于殊妙。后闻褚河南云：用笔当须知如锥画沙如印印泥。始而不悟。后于江岛，见沙地净，令人意悦欲书。乃偶以利锋画其劲险之状，明利媚好，始乃悟用笔如锥画沙，使其藏锋，画乃沉著。当其用锋，尝欲使其透过纸背。真草字用笔，悉如画沙印泥，则其道至矣。是乃其迹久之，自然齐古人矣。但思此理，务以专精工用，凡其点画不得妄动，子其书绅。

予遂铭谢再拜，逡巡而退。自此得攻墨之术。于兹七载，真草自知可成矣。

平、直、均、密、锋、力、转、决、补、损、巧、称为十二意。

天宝五年丙戌九月颜真卿述

颜真卿在唐天宝十一年（公元752年）44岁时，用真书小楷写出了2100余字的旷世名作《大唐西京千福寺多宝塔感应碑》。此碑楷法系师法王羲之《黄庭经》和初唐虞世南《孔子庙堂碑》而成，除了重圆笔法外，兼有少量方笔法，但丝毫没有北碑气味，是北朝以来唯一的富有革命性和创造性的杰作。颜真卿在书法史上，与蔡郎中、钟太傅、王羲之同享盛誉。①

唐天宝十三年（公元754年），颜真卿时年46岁，在平原人守任内书写了250字的大字楷书《东方朔画赞碑》。此书横轻竖重、撇捺肥健、庄严大方。北宋苏轼评价这幅字说："鲁公平生写碑，唯《东方朔画赞碑》为清雄，字间栉比而不失清远。其后见逸少本，乃知鲁公字字临此书，虽大小相悬，而气韵良是。"②

《大唐西京千福寺多宝塔感应碑》《东方朔画赞碑》的问世，标志着颜真卿的颜体书法从此诞生。其千古不易的笔法，是学书之首选。颜真卿最终能够成为家喻户晓、万古流芳的书法宗师，源于他二度辞官请师

① 参见凌云超：《中国书法三千年》，175页，南京，南京大学出版社，1987。
② 方鸣主编：《中国书法大全》，315页，北京，中国华侨出版社，2013。

笔法和之后七年的刻苦磨砺。

第二阶段：颜体的成熟期。

在颜真卿五十岁至六十五岁时，颜体如日中天，形神兼备，进入成熟期，代表作品有《鲜于氏离堆记》《大唐中兴颂》《大字麻姑仙坛记》等。

第三阶段：颜体的通会期。

在颜真卿六十五岁以后的十年中，颜体从成熟期进入通会期。唐朝孙过庭《书谱》曰："通会之际，人书俱老。仲尼云：'五十知命也，七十从心。'故已达夷险之情，体权变之道。"[①] 这个阶段，颜体呈现老辣中有新鲜活泼的生机，疏淡中显示质朴茂密的神韵，功力炉火纯青，代表作品有《颜勤礼碑》《颜氏家庙碑》《自书告身帖》等。

颜真卿继承了褚遂良的印印泥、锥画沙的笔法，捺画具有蚕头燕尾的特质，且得张旭所传笔法十二意，又加之自己感悟的屋漏痕，形成颜体点画犹如高山坠石、人骑马背；横画起笔、收笔较重犹如印印泥，中间行笔较细，但很劲健，犹如锥画沙；中竖画粗壮有力，左右竖画呈外拱弧状，有蓄力待发之势，犹如勒马之缰和屋漏痕；撇画力到锋尖，充实劲利如飞鸟出林；捺画一波三折，起笔形似蚕头，收笔状如燕尾；钩画虽短而劲；折画常外圆内方。颜体笔法总体有圆方并举、藏露共存、横细竖粗、撇轻捺重的特点，起笔如印印泥，行笔如锥画沙、屋漏痕，收笔藏锋为按为印印泥为迟重，收笔出锋为提为健为疾速，蚕头藏锋，燕尾出锋，转折时体现为人之外圆内方。

颜体的笔画以筋力取胜，其字法结构：一是方正、端庄；二是雄健、秀丽；三是丰筋、多力。

屋漏痕是颜真卿对笔法的独特感悟。唐朝陆羽《僧怀素传》曰："颜太师真卿以怀素为同学邬兵曹弟子，问之曰：'夫草书于师授之外须自得之。张长史观孤蓬惊沙之外见公孙大娘剑器舞始得低昂廻翔之状，未知邬兵曹有之乎？'怀素对曰：'似古钗脚为草书竖牵之极。'颜公于是怀

① （南宋）陈思编纂：《宋刊书苑菁华》，248 页，北京，中国书店出版社，2021。

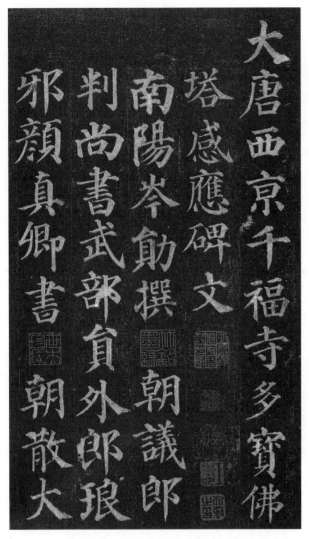

《大唐西京千福寺多宝塔感应碑》局部

《颜勤礼碑》

伴而笑，经数月不言其书，怀素又辞之去。颜公曰：'师竖牵学古钗脚何如屋漏痕？'怀素抱颜公脚唱'贼'久之。颜公徐问之曰：'师亦有自得之乎？'对曰：'贫道观夏云多奇峰，辄尝师之，夏云因风变化乃无常势，又遇壁坼之路一一自然。'颜公曰：'噫，草圣之渊妙代不绝人，可谓闻

所未闻之旨也。'"①

关于屋漏痕的笔意，古今均说法不一。笔者认为，所谓屋漏痕，就是屋顶雨水漏入墙体层顺墙下淌所形成的痕迹。这痕迹总体是直的，但局部因墙体不平会出现微弧微曲，显得非常自然。书法中竖画的行笔自上而下，应取屋漏痕自然之笔意。写竖画总体应取直势，从不令邪（斜）曲方为正宗，两侧这种微弧微曲不直是垂露、悬针笔法上的按提转顿和出锋所形成的变化，并非是竖画要写成斜曲。今人误解卫夫人提出的竖如万岁枯藤，将竖画都写成斜曲，大错。

颜真卿的崛起使唐楷形成了一种崭新的风貌，是书法史上继王羲之之后的又一座里程碑。

颜真卿的故事

黄泥习字

颜真卿小时家贫，家里没有余钱买纸供他练字。颜真卿就用碗当砚，刷子当笔，黄泥浆当墨，墙壁当纸，刻苦练字。因为黄泥松散，刷子宽大，写出的字体笔画也就比较粗壮。颜真卿最后形成的颜体风格，字体雄伟壮观与小时黄泥习字息息相关。②

辞官拜师

颜真卿二十六岁（公元734年）参加科举考试中了进士。之后，他在朝廷里做了校书郎，后来到醴泉（今陕西省礼泉县）做官。他自感自己写字的功夫不到家，就辞去官职，到洛阳拜书法家张旭为师。结果张旭执意不收，颜真卿只得告辞回家。之后，颜真卿又在朝廷做官，可他总放不下向张旭学书法的心愿。唐天宝五年（公元746年），时年37岁的颜真卿第二次辞官去拜草圣张旭为师。张旭见颜真卿第二次辞官学书

① （南宋）陈思编纂：《宋刊书苑菁华》，561–562页，北京，中国书店出版社，2021。
② 参见宋立编：《中国书法家的故事（古代部分）》，84页，天津，新蕾出版社，1985。

法，被其诚心感动，就收下了这个徒弟。

颜真卿拜张旭为师后，书法大有长进，张旭对收了这么一个好学生也十分满意。

一天，张旭和颜真卿一起谈论书法，张旭问："三国魏时的钟繇，把写字的方法归结了十二个字，你知道是哪十二个字吗？"颜真卿答道："是平、直、均、密、锋、力、轻、决、补、损、巧、称吗？"张旭说："对！这十二个字是书法的精髓。"张旭把多年的经验传给了颜真卿。还把老舅陆彦远闻褚河南用笔当如锥画沙、如印印泥之法传给了颜真卿。颜真卿从此得到写字的笔法，自称再练七年，书法可成。

果然，颜真卿在唐天宝五年（公元746年）辞官拜师之后的七年间，依照张旭传授的笔法刻苦磨砺，终于在天宝十一年（公元752年），44岁时，用真书小楷写出了2100余字的旷世名作《大唐西京千福寺多宝塔感应碑》。[①]

3. 柳公权

柳公权，字诚悬，京兆华原（今陕西省铜川市耀州区）人，生于唐大历十三年（公元778年），卒于唐咸通六年（公元865年），寿年八十八岁。柳公权禀性刚直，精诗文，工书法，元和进士，官至太子少师，世称柳少师。柳公权十二岁时，已能吟诗作对，有神童之誉。连当时天子都宠爱他。唐穆宗尝问笔法，柳公权奏曰："用笔在心，心正则笔正。"柳公权这样地述笔法，实属笔谏之意。天下传为美谈。[②]

大唐书法艺术名家辈出。初唐有欧阳询、虞世南、褚遂良、薛稷；盛唐有张旭、颜真卿、怀素；中晚唐有柳公权等诸大家。柳公权从颜真卿处接过楷书的旗帜，自创柳体，登上又一峰巅。颜真卿和柳公权被后世以颜柳并称，成为历代书艺的楷模。北宋朱长文《续书断》列柳公权

① 参见（南宋）陈思编纂：《宋刊书苑菁华》，577页，北京，中国书店出版社，2021。
② 参见凌云超：《中国书法三千年》，198页，南京，南京大学出版社，1987。

柳公权（赵士毅 绘）

书法为妙品。①

　　柳公权书法初学王羲之，后来遍观唐朝名家书法，认为颜真卿、欧阳询的字最好，便吸取了颜真卿、欧阳询之长，在晋人劲媚和颜书雍容雄浑之间，形成了自己的柳体，以骨力劲健见长，后世有颜筋柳骨的美誉。

　　柳公权传世书迹很多，影响较为突出的有《金刚经碑》《玄秘塔碑》《神策军碑》等。

① 参见（北宋）朱长文纂辑，何立民点校：《墨池编》，271 页，杭州，浙江人民美术出版社，2012。

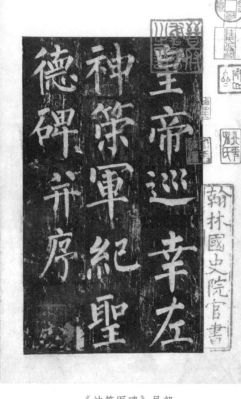

《金刚经碑》局部　　　　　　　　《神策军碑》局部

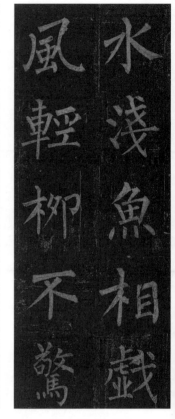

《玄秘塔碑》局部

《金刚经碑》：楷书，唐长庆四年（公元 824 年）四月刻。原石毁于宋朝，有甘肃敦煌石室唐拓孤本传世，一字未损，今存法国巴黎博物院。评论家认为楷书《金刚经》，具备了钟（繇）、王（羲之）、欧（阳询）、虞（世南）、褚（遂良）、陆（柬之）各体之长，有很高的艺术价值。

《玄秘塔碑》：楷书。此碑是朝散大夫兼御史中丞裴休撰文，唐会昌元年（公元 841 年）十一月柳公权六十三岁书，全碑一千二百余字，原碑现存陕西西安碑林。此碑在传世的书迹中最为著名，是历来影响最大的楷书范本之一。

《神策军碑》：楷书，崔铉撰文，柳公权奉敕书，刻于唐会昌三年（公元 843 年），立于皇宫禁地，不能随便传拓，因此流传较少，今国

家图书馆藏有北宋拓本。此碑是柳公权六十五岁时所作，较后世熟知的《玄秘塔碑》，其书体风格更有特色，结体布局平稳匀整，左紧右舒，是较好的临写范本。

柳公权楷书的笔画均匀硬瘦、棱角外露、富于变化。其用笔干净利落、笔法劲练、稳而不俗、润而不肥、险而不怪、遒媚绝伦。横画大都方起圆收、骨力劲健、短横粗壮、长横瘦长；竖画挺劲瘦长、顿挫有力、凝练结实；撇画锐利；捺画粗重稍短出锋。总体是内敛外拓、四肢开展、中宫收紧，严谨中见疏朗、开阔。

柳公权书法用笔特征如下：

一是方圆结合，刚柔相济：柳字端雅、犀利、透骨、露筋，笔画以瘦硬骨力取胜。用笔多用方笔，在起笔、收笔和转折之处常用折笔折出棱角而呈方笔的形状，以彰显骨力。同时又能以方为主，结合以圆，方起圆结，于刚劲中显出圆润。

二是行笔以中锋，中锋以立骨：中锋是柳体楷书用笔的基本要求。柳书用笔精致，它的骨体追求雄健与秀挺的结合，其骨力之体现在于中锋笔势的运行，横竖之画如梁柱，点画如坠石，撇捺挑踢如手足健朗，如刀剑，瘦硬通神。

三是轻提重按，富有节奏：柳书起、收处按笔较重，顿挫有力，转折棱角分明。柳书横长瘦挺舒展，横短粗壮有力，其横有时比竖画粗重；撇轻捺重（撇长者轻，撇短者重），其捺皆重，具有阳刚矫健之气；其钩、踢、挑一般是顿后钩、踢、挑笔出锋。

4. 赵孟頫

赵孟頫（1254—1322），字子昂，号松雪道人、鸥波道人、水晶宫道人，宋太祖十一世孙，浙江吴兴（今浙江省湖州市）人，官至翰林学士、荣禄大夫，南宋末至元初著名书法家、画家、诗人。[①]赵孟頫是南宋

① 参见方鸣主编：《中国书法大全》，336—337 页，北京，中国华侨出版社，2013。

赵孟頫（赵士毅 绘）

的一个没落贵族，至元二十四年（公元 1287 年）第一批被元朝征召，受到皇帝的宠爱，荣际五朝，名满四海，在绘画艺术上成为元朝文人画的领袖人物。赵孟頫善篆书、隶书、楷书、行书、草书，尤以楷书、行书著称于世，其书风遒媚秀逸，结体严整、笔法圆熟，世称赵体。今多将赵孟頫与颜真卿、柳公权、欧阳询并称为楷书四大家。

赵孟頫博学广识，才气横溢，精通音乐，擅作文章，诗书画印，无所不能。在绘画上，他开启了元朝复古风气之先，为中国画（主要是山水画）在元朝的鼎盛作出了不可磨灭的贡献。在书法上，他极力反对沿

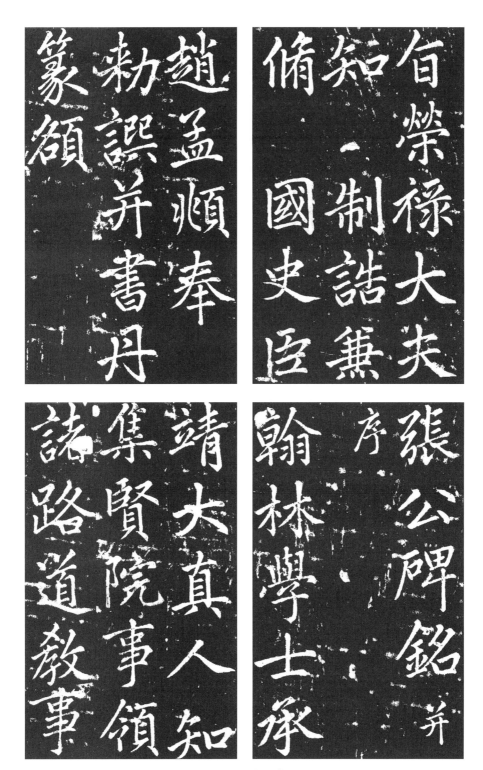

赵孟頫楷书拓片

袭宋人的轨迹，而要求复古，回归到晋唐书法。他一生学书始终不离二王左右，并吸纳古人笔法，形成赵体风格。

赵孟頫的楷书多为小楷，其楷书代表作品有《玄妙观重修三门记》《湖州妙严寺记》《汉汲黯传》《道德经》《千字文》《胆巴碑》《张公墓志铭》等。赵体楷书不如唐楷法度严谨，其楷书带有行书笔意，严格地说，赵体楷书应归属于行楷行列。

赵孟頫的行草书传世作品主要有《洛神赋》《行书千字文》《前后赤壁赋》《归去来辞》《心经》《急就章》《衰荣无定诗帖》等。

赵孟頫的行草书受二王书风影响较大，超逸脱俗。他几乎融会了受二王书风影响的所有书法家的技巧，从各种角度汲取了他们的精华，然后进行融合，堪称为二王书风的集大成者。[①]

第四节　行书

行书是介于楷书、草书之间的一种字体，是楷书的草化或草书的楷化，是因楷书书写速度太慢和草书的难以辨认而产生的，其笔势不像草书那样潦草，也不要求像楷书那样端正。

唐朝张怀瓘《六体书论》曰："大率真书如立，行书如行，草书如走。"[②] 因此，论形势：楷为静，行为动，草为大动；放纵于楷，收敛于草，正合于行。行是行走的意思，楷法多于草法的叫行楷，草法多于楷法的叫行草。其笔意如行云流水；其笔画是真还草、似草还真；苟且于楷，收敛于草，合乎中之道。因此，行体之意，行云流水。时兴、实用、行得开、用得着，时尚流行之谓也。[③]

① 参见方鸣主编：《中国书法大全》，336–337 页，北京，中国华侨出版社，2013。
② （南宋）陈思编纂：《宋刊书苑菁华》，357 页，北京，中国书店出版社，2021。
③ 参见田幕人编著：《各体汉字书写要法》，33 页，沈阳，辽宁美术出版社，2006。

一、行书的分类

（一）行书

在楷书的基础上进行连笔，较楷书易写，较草书易识的正宗字称为行书。

（二）行楷

保留楷体字形字势，笔画间有少许连带，即楷体之小伪，稍事放纵，谓之行楷。

（三）行草

在行体中，环转增多，略施草符即草书符号，但仍呈现行体体势或在字列章法中行草混用皆称行草。

二、行书的笔法、字法、章法特点

（一）行书的笔法特点

一是露锋入纸居多，兼施藏锋。

二是省简笔画，减少繁臃，略施草法。

三是钩、挑、牵丝以提笔出锋为主，继以按笔藏锋笔画为之，这样一提一按、一出一藏，形成一种笔法的节奏联系和呼应。

四是笔画形态具有五变，即变长为短，变断为连，变直为曲，变方折为圆转，变平整为欹侧。

（二）行书的字法特点

一是收放结合。结字中，一般是字中线条短的为收，线条长的为放；藏锋为收，出锋为放；多数是左收右放、上收下放，但也可以互相转换，不排除左放右收、上放下收。

二是开合有度。结字中，一般是字中线条短的为合，线条长的为开；藏锋为合，出锋为开；密为合疏为开，多数是左合右开、上合下开，但

61

也可以互相转换，不排除左开右合、上开下合。

三是疏密得体。结字中，一般是上密下疏、左密右疏、内密外疏、中宫紧结。凡是框进去的留白越小越好，画圈的笔画留白也是越小越好，谓之宽能跑马、密不透风，对比度较强。

四是行书的技巧，应掌握七法，即尽态法、呼应法、洗练法、迎让法、欹侧法、异形法、假借法。[①]

（三）行书的章法特点

章法即篇法，是由字法和排列阵势组成的。行书的章法崇尚错落有致，忌呆板划一。绝不宜采取篆书、隶书、楷书那种横竖成列、整齐规矩的方阵阵势。

一是大小相兼，收放自如。行书的每个字呈现大小不同，存在着一个字的笔与笔相连、字与字之间的连带，既有实连，也有意连，有断有连，顾盼呼应。布局上字距紧压，行距拉开，字的开合、收放适宜，富于变化，苍劲多姿。

二是浓淡相融、润燥自然。行书经常蘸一次墨而书写多字，因此墨色安排应首字为浓，末字为枯，首字为润，末字为燥，浓和枯、润和燥要自然而然，不可做作勉强为之。

三是行书章法多为纵有行而横无列，每行的字数是不等的，行中每个字的位置也是不固定的。在书写过程中，行书的字形字势是自然形成的，有大有小、有曲有直、有疏有密、有轻有重、有正有斜，分布得恰到好处，这样的章法能达到妙趣横生、笔下生辉。

三、行书的创始人和代表人物

（一）行书创始人——东汉刘德升

刘德升，生卒年不详，东汉颍川（今河南省禹州市）人，著名书法

① 参见王艳军主编：《中国书法全集：9 行书鉴赏》，42-62 页，北京，线装书局，2014。

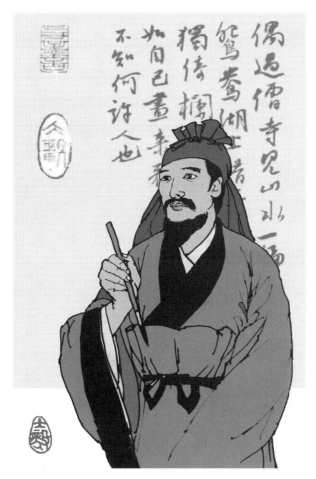

刘德升（赵士毅 绘）

家，楷书创始人钟繇之师。其创造了介于楷书与草书之间的行书字体，被后世称为行书鼻祖。

　　唐朝张怀瓘《书断》曰："行书者，后汉颍川刘德升所造也，即正书之小伪，务从简易，相间流行，故谓之行书。王愔云：'晋世以来，工书者多以行书著名。钟元常善行狎书是也。尔后王羲之、献之，并造其极焉。'……刘德升，即行书之祖也。"①

① （南宋）陈思编纂：《宋刊书苑菁华》，191–193 页，北京，中国书店出版社，2021。

南朝宋羊欣《古来能书人名》曰："颍川钟繇魏太尉、同郡胡昭公车征二子俱学于刘德升，而胡书肥，钟书瘦。钟书有三体：一曰铭石之书（楷书），最妙者也；二曰章程书（隶书），传秘书，教小学者也；三曰行狎书（行书），相闻者也。"① 由是而知三国魏钟繇学行书于刘德升。

唐朝张怀瓘《书断》将刘德升书法列入妙品，曰："刘德升，字君嗣，颍川（今禹州市）人。桓、灵之时，以造行书擅名。虽以草创，亦甚妍美，风流婉约，独步当时。胡昭、钟繇并师其法。世谓繇善行押书是也。而胡书体肥，钟书体瘦，亦各有君嗣之美也。"②

钟繇、胡昭所继承的刘德升行书，一肥一瘦，风格并不一致，但两人的行书在当时超过其他书体的影响，成为宫廷书法教学的对象，即"立书博士，置弟子教习，以钟、胡为法"。③ 由此可见，由刘德升开山而经钟繇、胡昭传递的这一书法流派，在汉朝以后，也因为顺应文字演变的规律而获得了巨大的成功。

东晋王羲之、王献之精研刘德升、钟繇行书极其娴熟，将行书推进至臻的艺术高度。王羲之将行书的实用性和艺术性最完美地结合起来，创立了光照千古的南派行书艺术，成为书法史上影响最大的一宗。

东晋中书令王珉作《行书状》：

邈乎嵩岱之峻极，烂若列宿之丽天。伟字挺特，奇书秀出。扬波骋艺，余好宏迈。虎踞凤峙，龙伸蠖屈。资胡氏之壮杰，无钟氏之精密，总二妙之所长，尽众美乎文质。详览字体，寻究笔迹。粲乎伟乎，如圭如璧，宛若盘螭之抑势，翼若翔鸾之舒翮。或乃放乎飞笔，雨骤风驰，绮靡婉丽，纵横流离。④

① （南宋）陈思编纂：《宋刊书苑菁华》，258 页，北京，中国书店出版社，2021。
② （北宋）朱长文纂辑，何立民点校：《墨池编》，232-233 页，杭州，浙江人民美术出版社，2012。
③ （北宋）朱长文纂辑，何立民点校：《墨池编》，235 页，杭州，浙江人民美术出版社，2012。
④ （北宋）朱长文纂辑，何立民点校：《墨池编》，210 页，杭州，浙江人民美术出版社，2012。

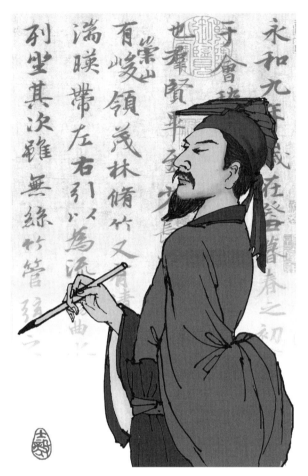

王羲之（赵士毅 绘）

（二）行书的代表人物——东晋王羲之

行书的代表人物是王羲之。王羲之（303—361），字逸少，琅琊临沂（今山东省临沂市）人，居会稽山阴（今浙江省绍兴市），曾任临川太守、征西慕府参军、江州刺史、护军将军、右军将军、会稽内史等职务，人称王右军。王羲之早年从卫夫人学书，十二岁时就经父亲传授《笔法论》，楷书、行书得力于钟繇，草书师法张芝，博采众长，形成了自己独特而精妙绝伦的王体书法艺术，达到了贵越群品，古今莫二的高度。其书法与钟繇并称钟王，与其子王献之合称二王，与张芝、钟繇、王献之

并称书中四贤。①

王羲之书法诸体皆精,唐朝张怀瓘《书断》列其真书、行书、章草、飞白、草书为神品,八分(隶书)为妙品。

王羲之书论有《题卫夫人笔阵图后》《笔势图》《笔势论十二章》等。其学习书法的历程是先楷后行再草,取法于上,即幼学卫夫人、钟繇楷书,后学钟繇、刘德升行书、再学张芝草书。

1. 王羲之楷书的代表作品

王羲之的楷书代表作品有《黄庭经》《乐毅论》等。

(1)《黄庭经》

《黄庭经》是王羲之三十七岁所书,系王羲之楷书代表作,小楷,100 行,原本为黄素绢本,在宋朝曾摹刻上石,有拓本流传。此帖其法极严,其气亦逸,有秀美开朗之意态。唐朝孙过庭《书谱》说王羲之"止如《乐毅论》《黄庭经》《东方朔画赞》《太师箴》《兰亭集序》《告誓文》,斯并代俗所传,真行绝致者也。写《乐毅》则情多怫郁,书《画赞》则意涉瑰奇,《黄庭经》则怡怿虚无,《太师箴》又纵横争折,暨乎《兰亭兴集》思逸神超。"②

关于《黄庭经》,有一段传说:山阴有一道士,欲得王羲之书法,因知其爱鹅成癖,所以特地准备了一笼又肥又大的白鹅,作为写经的报酬。王羲之见鹅后,欣然为道士写了《黄庭经》,高兴地笼鹅而归。③

(2)《乐毅论》

《乐毅论》真迹早已不存。一说真迹战乱时为咸阳老妪投于灶火,一说唐太宗所收右军书皆有真迹,唯此帖只有石刻,又说原石曾与唐太宗李世民同葬昭陵,或说《乐毅论》之书在武则天当政时散入太平公主家,后被人窃去,因惧追捕,遂投灶内焚之。《乐毅论》现存世刻本有多种,

① 参见许裕长主编:《历代名家书法珍品王羲之》,1 页,郑州,中州古籍出版社,2018。

② 参见(南宋)陈思编纂:《宋刊书苑菁华》,247 页,北京,中国书店出版社,2021。

③ 参见(北宋)朱长文纂辑,何立民点校:《墨池编》,126–127 页,杭州,浙江人民美术出版社,2012。

王羲之楷书《黄庭经》局部

以《秘阁本》和《越州石氏本》最佳。隋朝智永《题右军〈乐毅论〉后》曰：“《乐毅论》者，正书第一。梁世模出，天下珍之。”①

① （北宋）朱长文纂辑，何立民点校：《墨池编》，393 页，杭州，浙江人民美术出版社，2012。

王羲之楷书《乐毅论》局部

2. 王羲之行书的代表作品

王羲之的行书代表作品是《兰亭序》。神龙本《兰亭序》是唐朝冯承素临摹本，纸本，行书，纵 24.5 厘米，横 69.9 厘米，28 行，324 字。因卷首有唐中宗神龙年号小印，故称神龙本，以便与其他摹本相区别。此本被认为是最好的摹本，现藏于北京故宫博物院。

东晋王羲之《书论四篇》曰："三十三书《兰亭序》，三十七书《黄庭经》。"① 《兰亭序》后传至其第七代孙智永。智永辞世时，交给了其最信任的弟子辩才和尚珍藏。据唐朝何延之《兰亭记》记载，唐太宗李世民酷爱王羲之书法，在得知辩才和尚珍藏有《兰亭序》后，委派萧翼设计将《兰亭序》从辩才处带回宫中。唐太宗临崩，谓高宗曰："吾欲从汝求一物，汝诚孝也，岂能违吾心焉？汝意何如？"高宗哽咽流涕，引耳听命。太宗曰："所欲得《兰亭》，可与我将去。"及弓剑不遗，同轨毕至，随仙驾入玄宫矣。可见，唐太宗死后，《兰亭序》亦随之陪葬。②

唐太宗对《兰亭序》情有独钟，将此帖定为天下第一行书。随唐太宗陪葬的是原帖，我们现在所看到的是临摹本。

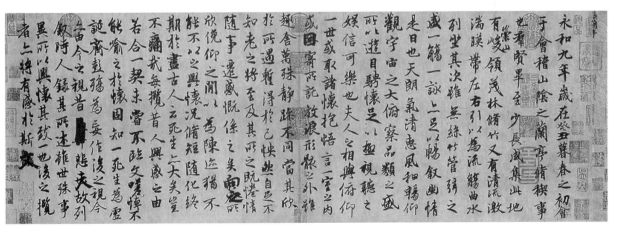

冯承素临摹《兰亭序》

① （北宋）朱长文纂辑，何立民点校：《墨池编》，55 页，杭州，浙江人民美术出版社，2012。
② 参见（北宋）朱长文纂辑，何立民点校：《墨池编》，405-410 页，杭州，浙江人民美术出版社，2012。

3. 王羲之书迹《唐怀仁集字圣教序》

《唐怀仁集字圣教序》系唐贞观二十二年（公元 648 年）为褒扬玄奘西行取经及译经的功劳，赐予的《圣教序》，内容提到佛教东传及玄奘西行的事迹。由京师弘福寺僧怀仁，集内府所藏王羲之书迹，于唐咸亨三年（公元 672 年），由诸葛神力勒石，朱敬藏镌刻成此碑。其中还包括太宗李世民的撰序和皇太子（李治，后为高宗）的撰记。最后附玄奘所译的《心经》。

由于《唐怀仁集字圣教序》是直接从唐朝所存王羲之真迹中集字摹出，保留了原貌，因而是历代行书临帖的最好范本。

4. 王羲之对后世的影响

王羲之早年师从卫夫人。卫夫人卫铄，师法钟繇，她给王羲之传授钟繇楷书之法、卫氏数世习书之法以及她自己培育的书风与法门。唐朝张怀瓘《书断》曰："卫夫人名铄，字茂猗。廷尉展之女弟，恒之从女，汝阴太守李矩之妻也。隶书（楷书）尤善规矩。钟公云：'碎玉壶之冰，烂瑶台之月。婉然芳树，穆若清风。'右军少常师之。永和五年卒，年七十八。"①

王羲之之所以成为书法史上当之无愧的书圣，源于他不断开阔视野、寻宗问祖、探索本源、取法于上，博采众长。其《题卫夫人笔阵图后》曰："羲之少学卫夫人书，将谓大能；及渡江北游名山，比见李斯、曹喜等书；又之许下，见钟繇、梁鹄书，又之洛下，见蔡邕《石经》三体书，又于从兄洽处，见张昶《华岳碑》，始知学卫夫人书，徒费年月耳。遂改本师，仍于众碑学习焉。时年五十有三，或恐风烛奄及，聊遗教于子孙耳。可藏之，千金勿传。"②

历史上第一次学王羲之高潮在南朝梁，第二次则在唐朝。南朝梁武

① （北宋）朱长文纂辑，何立民点校：《墨池编》，237 页，杭州，浙江人民美术出版社，2012。
② （南宋）陈思编纂：《宋刊书苑菁华》，36－37 页，北京，中国书店出版社，2021。

王羲之《唐怀仁集字圣教序》之《心经》拓片

帝萧衍和唐朝唐太宗李世民都极度推崇王羲之。南朝梁武帝萧衍《评书》曰："王羲之书，字势雄逸。如龙跳天门，虎卧凤阁。故历代宝之，求以为训。"[①] 唐太宗李世民不仅广为收罗王书，且亲自为《王羲之传》撰赞辞："详察古今，研精篆素，尽善尽美，其惟王逸少乎！观其点曳之工，裁成之妙，烟霏露结，状若断而还连；凤翥龙盘，势如斜而反直。玩之不觉为倦，览之莫识其端。心摹手追，此人而已。其余区区之类，何足论哉！"[②] 唐朝张怀瓘《书断》评王羲之行书为神品第一。从此，王羲之在书史上作为书圣的至高无上的地位被确立并巩固下来。

　　唐、宋、元、明、清诸朝学书人，无不尊崇二王。唐朝的欧阳询、虞世南、褚遂良、薛稷、张旭、怀素、颜真卿、柳公权，五代的杨凝式，宋朝的苏轼、黄庭坚、米芾、蔡襄，元朝的鲜于枢、赵孟頫，明朝的董其昌，清朝的王铎、傅山等，这些历代书法名家无不皈依王羲之。清朝虽以碑学打破帖学的范围，但王羲之的书圣地位仍未动摇。书圣、墨皇虽有圣化之嫌，但世代名家、巨子通过比较、揣摩，无不心悦诚服、推崇备至。

① （南宋）陈思编纂：《宋刊书苑菁华》，145 页，北京，中国书店出版社，2021。
② （北宋）朱长文纂辑，何立民点校：《墨池编》，321–322 页，杭州，浙江人民美术出版社，2012。

王羲之的故事

入木三分（出自王羲之《书论四篇》）

传说晋帝到北郊祭祀，让王羲之把祝词写在一块木板上，再派工人雕刻。刻字者把木板削了一层又一层，发现王羲之的书法墨迹一直印到木板里面去了，削进三分深度才见底，众人无不惊叹王羲之的笔力雄劲，笔锋力度竟能入木三分。入木三分就是从这个故事中得出来的。[①]

扇面题字（出自唐朝虞和《叙二王书事》）

据说有一次，有个老婆婆拎了一篮子六角形的竹扇在集上叫卖。王羲之问一枚竹扇多少钱，老婆婆说二十钱。王羲之看到没有人买竹扇，老婆婆非常着急，就跟她说："这竹扇上我给你题上字再卖，怎么样？"老婆婆不认识王羲之，见他这样热心，就把竹扇交给他写了。王羲之提起笔来，在每把扇面上龙飞凤舞地写了五个字，然后还给老婆婆。老婆婆不识字，觉得他写得很潦草，很不高兴。王羲之安慰她说："别急。你告诉买扇的人，说上面是王右军写的字，每把扇子卖一百钱。"王羲之一离开，老婆婆就照他的话做了。集上的人一看真是王右军的书法，都抢着买，竹扇马上就卖完了。[②]

东床快婿

王羲之16岁时被郗鉴选为东床快婿。郗鉴有个女儿，年长二八，貌有貌相，尚未婚配。郗鉴爱女，欲为女择婿，其与丞相王导情谊深厚，同朝为官，听说王丞相家族子弟甚多，个个都才貌俱佳，于是在一天早朝后，郗鉴就把自己择婿的想法告诉了王丞相。王丞相说："那好啊，我家族子弟很多，就由您到家里挑选吧，凡您相中的，不管是谁，我都同意。"

① 参见（北宋）朱长文纂辑，何立民点校：《墨池编》，55 页，杭州，浙江人民美术出版社，2012。
② 参见（北宋）朱长文纂辑，何立民点校：《墨池编》，126—127 页，杭州，浙江人民美术出版社，2012。

于是，郗鉴命心腹管家，带上重礼到了王丞相家。王府子弟听说郗太尉派人觅婿，都仔细打扮一番出来相见。寻来觅去，一数少了一人。王府管家便领着郗府管家来到东跨院的书房里，就见靠东墙的床上一个坦腹仰卧的青年人，对太尉觅婿一事，无动于衷。郗府管家回到府中，对郗太尉说："王府的年轻公子二十余人，听说郗府觅婿，都争先恐后，唯有东床上有位公子，坦腹躺着若无其事。"

郗鉴说："我要选的就是这样的人，走，快领我去看。"郗鉴来到王府，见此人乃王导堂弟王旷之子王羲之，既豁达又文雅，才貌双全，当场下了聘礼，择为快婿。东床快婿一说就是这样来的。①

第五节　草书

中国草书是中华五体书法中的一种字体。从广义上说，草书是指对一切汉字的草率书写。从狭义上说，草书是指作为五体书法字体中的草体，其自身绝没有草率之嫌。草书要求所写的草书呈现的每一笔画都是有根有据并遵循约定俗成的草书法则和符号的，完美的草书是草体书法的正规字。

草书的特点是结构简省、笔画连绵。今草、狂草有一字一笔而成，也有三五字一挥而就。

中国草书起源于西汉，成熟于东汉，鼎盛于晋唐。最早的草书谓章草，是为了书写简便，在隶书的基础上演变出来的，创始人是西汉史游。到了东汉末期，在汉桓帝、汉灵帝时期的著名书法家刘德升创立行书后，汉献帝时期的张芝变章草为今草，创立了中国草书第二体—今草（亦称小草），被称为中国第一个草圣。东晋王羲之是今草的集大成者，被称为

① 参见宋立编：《中国书法家的故事（古代部分）》，31-33页，天津，新蕾出版社，1985。

中国书圣。唐朝张旭在今草的基础上创立了草书第三体——狂草（亦称大草）。唐朝怀素予以发扬光大。张旭、怀素并称为草圣。

一、草书的分类

（一）依据历史形态分类

于右任先生在其编著的《标准草书》一书中将中国草书划分为三系：一曰章草；二曰今草；三曰狂草。自西汉史游创立章草后，东汉张芝创立今草，唐朝张旭创立狂草。因此，唐朝以前的草书主流共分三体，称之为章、今、狂。草书是母项，章、今、狂三体是子项。[①]

（二）依字法分类

草书依字法可分为原形草、符号草两类。

1. 原形草

楷体的偏旁部首结构大体不变，类似行草字。

2. 符号草

一是偏旁部首以草符代替。

二是单字以约定俗成的草符代替。

草书的书写，有草符的首选草符，没有草符的选用原形草。

在初习草书时，建议选习于右任先生编著的《标准草书》一书，这本书简明扼要，分类清晰，便于掌握。

二、草书的创始人和代表人物

（一）章草

章草也称隶草，是隶书的草写体或快写法，是中国草书的萌芽或早期草书，被喻为草书的前奏曲。章草始于秦汉年间，由隶书演变而成。

① 参见于右任编著：《标准草书》，1–2页，上海，上海书店出版社，1983。

创始人是西汉史游。

章草是篆书演进到隶书阶段相应派生出来的一种书体，属于草书由胚胎时期逐渐走向规范化过程中的一种体段。东汉许慎《说文解字·序》曰："汉兴有草书。"① 唐朝张怀瓘《书断》曰："王愔云：'汉元帝时，史游作《急就章》，解散隶体粗书之。汉俗简惰，渐以行之是也'。此乃存字之梗概，损隶之规矩，纵任奔逸，赴速急就，因草创之义，谓之草书……魏文帝亦令刘广通草书上事。盖因章奏，后世谓之章草……章草即隶书之捷，今草亦章草之捷。"② 张怀瓘的这些话基本勾勒出章草书体的来龙去脉。

章草由隶书发展而来，较之隶书省易简便，但其用笔仍然沿袭隶书，其特点多在横画之末上挑，余留隶法。

章草的形态特点与书写口诀：

章草循章，规矩端庄。厚重严谨，乏于豪放。
解散隶体，放开笔意。环转如篆，小草体势。
注重用点，横竖平稳。写横上挑，形如雁尾。
捺画突出，犹含波磔。结体简约，个中环转。
每字独立，形态方扁。字字分别，不尚连绵。③

1. 章草创始人——西汉史游

史游，汉元帝（前48—前33）时官黄门令，生卒年和生平事迹不详，精字学，善书法。史游曾解散隶体粗书之，存字之梗概，损隶之规矩，纵任奔逸，赴速急就，作《急就章》，后人称其书体为章草。

唐朝张怀瓘《书断》曰："按，章草者，汉黄门令史游所作也……史游，即章草之祖也。赞曰：史游制草，务在急救。婉若回鸾，攫如搏兽。

① （北宋）朱长文纂辑，何立民点校：《墨池编》，3 页，杭州，浙江人民美术出版社，2012。
② （北宋）朱长文纂辑，何立民点校：《墨池编》，208–209 页，杭州，浙江人民美术出版社，2012。
③ 田蕴人编著：《各体汉字书写要法》，57–58 页，沈阳，辽宁美术出版社，2006。

史游（赵士毅 绘）

迟回缣简，势欲飞透。敷华垂实，尺牍尤奇。并功惜日，学者为宜。"①

2. 章草的代表人物

（1）杜度

杜度，生卒年不详。唐朝张怀瓘《书断》曰："后汉杜度，字伯度，京兆杜陵人，御史大夫杜延年曾孙，章帝时为齐相。善章草。虽史游始

① （北宋）朱长文纂辑，何立民点校：《墨池编》，208—209 页，杭州，浙江人民美术出版社，2012。

杜度（赵士毅 绘）

草书，传不纪其能，又绝其迹。创其神妙，其惟杜公。"[1]

　　号称草圣的张芝，曾经说自己的书法上比崔杜不足。这里说的杜就是杜度，崔是东汉另一位章草书法名家崔瑗，崔瑗是杜度的学生。杜度的书迹今天是看不到了，但据唐朝张怀瓘《书断》所引看过他书迹的三国魏人韦诞的说辞，可见杜度书法功力："杜氏杰有骨力，而字笔画微瘦。崔氏法之，书体甚浓，结字工巧有不及。张芝喜而学焉，转精其巧，可谓草

圣，超前绝后，独步无双。"① 西晋卫恒《四体书势》曰："齐相杜伯度，号称善作篇。""杜氏结字甚安，而书体微瘦。"② 南朝梁庾肩吾《书品》列杜度的书品为上之中③，唐朝张怀瓘《书断》列杜度的章草为神品。④

（2）崔瑗

崔瑗（77—142），字子玉，官至济北相，文章盖世，善章草。崔瑗师于杜度，点画之间，莫不调畅……章草入神，小篆入妙⑤，是东汉著名书法家、文学家、学者。

中国草书第一种书体章草的创始人西汉史游没有给我们留下书法经典。留下经典，教导我们应该如何书写草书的第一位祖师，是东汉书法家崔瑗。

崔瑗是中国书史上第一位撰写草书经典《草书势》的祖师。没有他，就不可能产生之后的张芝、王羲之、张旭、怀素这四位书法圣人。他的草书，后世评价很高。唐朝张怀瓘《书断》将崔瑗和张芝、杜度、索靖、卫瓘、王羲之、王献之、皇象八人的章草列为神品。⑥

汉末张芝取法崔瑗、杜度，其书方得大进，成为汉朝草书之集大成者，也成为中国草书第二种书体——今草的创始人，被誉为史上第一位草圣。

座右铭是国人常用来自我激励的文体，中国历史上第一篇座右铭是崔瑗所作。全文如下：

无道人之短，无说己之长。施人慎勿念，受施慎勿忘。世誉不足慕，唯人（仁）为纪纲。隐心而后动，谤议庸何伤。无使名过实，守愚圣所藏。在涅贵不淄，暧暧内含光。柔弱生之徒，老氏诫刚强。行行鄙夫至，

① （北宋）朱长文纂辑，何立民点校：《墨池编》，225 页，杭州，浙江人民美术出版社，2012。
② （北宋）朱长文纂辑，何立民点校：《墨池编》，45 页，杭州，浙江人民美术出版社，2012。
③ 参见（南宋）陈思编纂：《宋刊书苑菁华》，119—120 页，北京，中国书店出版社，2021。
④ 参见（南宋）陈思编纂：《宋刊书苑菁华》，215 页，北京，中国书店出版社，2021。
⑤ 参见（北宋）朱长文纂辑，何立民点校：《墨池编》，225—226 页，杭州，浙江人民美术出版社，2012。
⑥ 参见（北宋）朱长文纂辑，何立民点校：《墨池编》，220 页，杭州，浙江人民美术出版社，2012。

崔瑗（赵士毅 绘）

悠悠故难量。慎言节饮食，知足胜不祥。行之苟有恒，久久自芬芳。[①]

（3）皇象

皇象，生卒年不详，字休明，三国时期吴国广陵江都（今江苏省扬州市）人，官至侍中，工章草，师于杜度。唐朝张怀瓘《书断》曰："休

① （清）纪昀等编纂：《景印文渊阁四库全书》，第一三二九册，《文选》，卷五十六，958 页，台北，台湾商务印书馆股份有限公司，2008。

皇象（赵士毅 绘）　　　　　　　皇象《急就章》局部

明章草入神，八分入妙，小篆入能。"①

　　章草是今草的前身，产生于西汉。今草产生于东汉末（汉献帝时期），从章草到今草之间（汉桓帝、汉灵帝时期）产生了刘德升行书。由此可见，今草源于章草和行书。今草与章草的区别主要是弃除了隶书笔法的形迹，上下字从章草的独立变为今草的连写，字之体势，一笔而成，偶有不连，而血脉不断，及其连者，气通隔行。

① （北宋）朱长文纂辑，何立民点校：《墨池编》，228 页，杭州，浙江人民美术出版社，2012。

（二）今草

今草又称小草，是中国草书的第二种书体。如果把章草视为草书的前奏曲，那么今草就是草书中的流行曲。古往今来，习今草的人最多。或许今草居于章、今、狂三体之中，前面章草原始缺灵动，后面狂草神奇不易掌控，唯有今草不偏不倚最稳妥。因此，我国有造诣的上乘书法家在追求书法艺术的较高境界时，均选择习写今草这种书体。

唐朝以前，章草是因草创之意才被称为草书，是一种独立的，常用于奏事用的书体，而真正称之为草书的是张芝创立的今草。所以，唐朝张怀瓘《书断》把史游创的草书命名为章草，把张芝创的草书称之为今草，以示区别。而第一个把张芝所创草书称之为今草的是张芝之师崔瑗。唐朝张怀瓘《书断》曰："崔瑗云：（张芝）龙骧豹变，青出于蓝。又创为今草，天纵颖异，率意超旷，无惜是非。若清涧长源，流而无限，萦回崖谷，任于造化。至于蛟龙骇兽，奔腾挐攫之势，心手随变。窈冥而不知其所如，是谓达节也已。精熟神妙，冠绝古今。"①

今草始于汉末张芝，是对章草的革新。唐朝张怀瓘《书断》曰："按：草书者，后汉徵士张伯英之所作也……芝自云：'上比崔、杜不足，下方罗赵有余。'然伯英学崔、杜之法度，温故知新，因而变之，以成今草，转精其妙。字之体势，一气而成，偶有不连，血脉不断。及其连者，气候通其隔行。唯王子敬明其深诣。故行首之字，往往继前之末，世称一笔书者，自张伯英即此也。实亦约文骇思，应指宣言，列缺施鞭，飞廉纵辔也。伯英虽始草创，遂造其极……伯英即书之祖也。赞曰：'草法简略，省繁录微。译言宣事，如矢应机。霆不暇击，电不及飞。徵士没已，道逾光辉。明神在享，其灵有歆。斯艺漫流，终古无绝。'"②

据史书记载，张芝今草书体一时轰动全国，习其书者如痴如狂，远超对孔孟之道的学习。当时一位著名辞赋家名叫赵壹，对此非常愤恨，

① （北宋）朱长文纂辑，何立民点校：《墨池编》，226页，杭州，浙江人民美术出版社，2012。
② （北宋）朱长文纂辑，何立民点校：《墨池编》，212-214页，杭州，浙江人民美术出版社，2012。

于是撰写了一篇长近千字之文《非草书》①，猛烈抨击习书者。

赵壹说："草书的兴起，它能接近古之传统吗？对上，它不是天象垂示；对下，它不是河图洛书蕴示的真理；对中，不是圣人创造的。"他描写当时的习书者状况，说："他们专心致志地学习草书，钻研艰难，仰望高度，忘了疲劳，天晚了不肯休息，太阳偏西了都还没空吃午饭。他们十天写坏一支笔，一个月用掉数丸墨，衣服领袖都染成墨布一样，嘴唇和牙齿也常常是黑的。即使和大家群坐一堂，也没时间谈天、说地，只顾伸出手指以草书在地上画来画去，在墙上刮来刮去，以至于手臂都破皮了、刮伤了，指甲都断了，甚至指甲都外露、出血了，也还不肯休息、停止。"赵壹认为，他们因小失大，就如抬头穿针无暇看天空；低头抓虱无暇看地面一样。天地那么广大，却写草费尽心思、用尽精神，不如将精力用于七种经书上……如此则穷困失意时可以明哲保身，留名后世，得意显达时可以尊崇明君、平治天下，以此成名于当世，永为后代借鉴，影响不是很深远吗？

赵壹否定草书的功用，抨击时人痴狂学草书的风气，欲学者重返仓颉、史籀的正规文字，用心思于儒家经典之上。然而，历史的车轮不可逆，草书仍然持续从章草、今草、狂草一路发展，最终成为书法艺术的最高境界。赵壹撰写的《非草书》恰恰从反面反映出东汉草书艺术蓬勃发展的状况，说明了张芝创立的今草书体深入人心，人民大众喜学、喜藏、喜爱。

1. 今草创始人——东汉张芝

张芝（？—约192），字伯英，敦煌人，父焕，为太常卿，徙居弘农华阴。伯英，名臣之子，幼而高操，勤学好古，经明行修。朝廷以有道徵，不就，故时称张有道，实避世洁白之士也。好书，凡家之衣帛，

① （南宋）陈思编纂：《宋刊书苑菁华》，325-328 页，北京，中国书店出版社，2021。

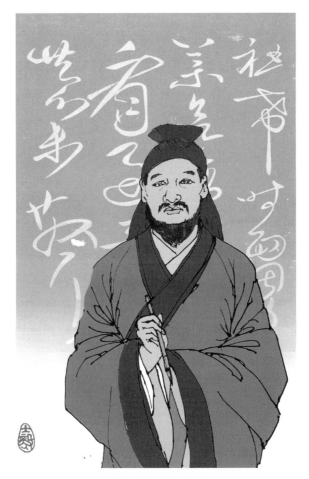

张芝（赵士毅 绘）

皆书而后练。尤善章草书，出诸杜度。[1] 南朝宋羊欣曰："张芝、皇象、钟繇、索靖，时并号书圣。然张劲骨丰肌，德冠诸贤之首……伯英章草、行入神，隶书入妙。"[2] 张芝与钟繇、王羲之和王献之并称书中四贤。

张芝的草书影响了整个中国书法的发展，为书坛带来了勃勃生机。被誉为中国书圣的王羲之，中年时师法张芝草书。他推崇张芝，自认为

① 参见（北宋）朱长文纂辑，何立民点校：《墨池编》，226 页，杭州，浙江人民美术出版社，2012。
② （北宋）朱长文纂辑，何立民点校：《墨池编》，226－227 页，杭州，浙江人民美术出版社，2012。

张芝《知汝帖》《冠军帖》《终年帖》

草书不如张芝。一辈子真正佩服的只有张芝。狂草大师怀素也自谓草书得于二张（张芝、张旭）。草书大家孙过庭在其《书谱》中也多次提到"张芝草圣，此乃专精一体，以致绝伦"。中国书法史告诉我们，自汉末至中唐的六七百年间，在草书领域里涌现了韦诞、卫瓘、索靖、卫恒等这些传于书坛的人物，更有王羲之、王献之、张旭、怀素四位光耀千古的大师，他们的师承都源于中国书法史上第一位巨人——草圣张芝。

张芝获得草圣的殊荣绝非偶然，他刻苦学习书艺以至如醉如痴的精神令人叫绝。西晋卫恒《四体书势》曰："凡家之衣帛，必先书而后练之。临池学书，池水尽墨。"[1] 正是这样苦苦求索、勤奋努力，才使他攀登上书法艺术的高峰，其书"寸纸不见遗，至今世尤宝其书"[2]，成为当之无愧的中国草圣。

张芝的墨迹见《淳化阁帖》，收有五帖三十八行。张芝著有《笔心论》五篇，可惜早已失传。

① （北宋）朱长文纂辑，何立民点校：《墨池编》，46 页，杭州，浙江人民美术出版社，2012。
② （北宋）朱长文纂辑，何立民点校：《墨池编》，46 页，杭州，浙江人民美术出版社，2012。

2. 今草集大成者、代表人物——东晋王羲之

唐朝张怀瓘《书断》曰："王羲之，字逸少，琅琊临沂人。祖正尚书郎，父旷南太守。逸少骨鲠高爽，不顾常流，与王承、王沉为王氏三少。起家秘书郎，累迁右军将军、会稽内史。初度浙江，便有终焉之志。升平五年卒，年五十九。赠金紫光禄大夫，加常侍。尤善书，草、隶、八分、飞白、章、行，备精诸体，自成一家法。千变万化，得之神功。自非造化发灵，岂能登峰造极？然剖析张公之草，而浓纤折衷，乃愧其精熟；损益钟君之隶，虽运用增华，而古雅不逮。至研精体势，则无所不工，亦犹钟鼓云乎，《雅》《颂》得所。观夫开襟应务，若养由之术，百发百中，飞名盖世，独映将来。其后风靡云从，世所不易，可谓冥通合圣者也。隶、行、草书、章草、飞白俱入神，八分入妙。妻郗氏，甚工书。有七子，献之最知名。玄之、凝之、徽之、操之，并工草、隶。凝

王羲之今草法帖

王羲之今草法帖

之妻谢道韫，有才华，亦善书，甚为舅所重。"[1]

在书法史上，王羲之与其子王献之合称为二王，与张芝、钟繇和王献之并称书中四贤。王羲之书法经两朝皇上推崇，一千多年来被尊崇为中国书圣。

南朝梁武帝萧衍《评书》曰："王羲之书，字势雄逸。如龙跳天门，虎卧凤阁。故历代宝之，求以为训。"[2] 唐太宗李世民为《王羲之传》撰写赞文曰："详察古今，研精篆素，尽善尽美，其惟王逸少乎！观其点曳之工，裁成之妙，烟霏露结，状若断而还连；凤翥龙蟠，势如斜而反直。玩之不觉为倦，览之莫识其端。心慕手追，此人而已；其余区区之类，

① （北宋）朱长文纂辑，何立民点校：《墨池编》，229–230 页，杭州，浙江人民美术出版社，2012。
② （南宋）陈思编纂：《宋刊书苑菁华》，145 页，北京，中国书店出版社，2021。

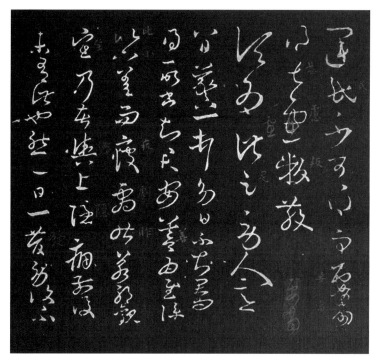

王羲之今草法帖

何足论哉！"①

　　王羲之行书代表作《兰亭序》被誉为天下第一行书，《兰亭序》自唐朝后至今无人见其真迹。我们今天所见，均是唐朝及之后书法家的临摹品。我国历史上最早的一部大型书法众帖《淳化阁帖》和之后宋徽宗重刻的《大观帖》法帖第六卷、第七卷、第八卷共收入136帖王羲之草书。由此可见，王羲之是今草之集大成者，王羲之法帖是我们今天习草之范本。

　　王羲之书论经典主要有《题卫夫人笔阵图后》《笔势图》《笔势论十二章》《书论四篇》《自论书》《用笔赋》等。

　　唐朝张怀瓘《书断》将王羲之的隶（楷）书、行书、草书、章草、飞白均列为神品，八分（隶书）列为妙品，篆书只字未提。由此可见，

① （南宋）陈思编纂：《宋刊书苑菁华》，603页，北京，中国书店出版社，2021。

王羲之重楷书、行书、草书，他对篆书、隶书只是采用其笔法，而没有将篆书、隶书作为书法之侧重点。史书记载王羲之习书，是从楷书至行书到草书的。他小时师法卫夫人、钟繇，学的是楷书，后学钟繇、刘德升行书，再学张芝草书。这或许就是自晋到唐、宋、元、明时期篆书、隶书走向衰微，而楷书、行书、草书日益兴起的重要原因。

王羲之的楷书、行书、草书及其书论影响了一代又一代的书法家。唐朝的欧阳询、虞世南、褚遂良、薛稷、张旭、怀素、颜真卿、柳公权，五代的杨凝式，宋朝的苏轼、黄庭坚、米芾、蔡襄，元朝的鲜于枢、赵孟頫，明朝的文徵明、董其昌，清朝的王铎等，这些历代书法名家对王羲之均心悦诚服，因而他一千多年来一直享有书圣之美誉。

（三）狂草

狂草，亦称大草，是中国草书的第三种书体，也是最放纵的一种书体。狂草笔势相连而圆转，字形狂放而多变，在今草的基础上将点画连绵书写，形成一笔一字或多字的一笔书。按草书三部曲衡量：前奏曲喻章草，流行曲喻今草，奔腾曲喻狂草。狂草从字形字势看，居于制高点，是草书的佼佼者，是草中之草。它最善于展志抒情，具有高度的现实主义和浪漫主义色彩。于右任先生在其编著的《标准草书》一书的自序中说道："唐太宗尤爱兰亭序，乐毅论，故右军行楷之妙，范围有唐一代；十七帖之宏逸卓绝，反不能与狂草争一席之地，虽有孙过庭之大声疾呼，而激流所至，莫之能止！"又说："狂草，草书之美术品也。其为法：重词联，师自然，以诡异鸣高，以博变为能。张颠素狂，振奇千载……其贡献之大，唐以后作家，远不逮也！"[①]因此，狂草居于书法的最高峰。

1.狂草创始人——唐朝张旭

张旭（约675—750），字伯高，一字季明，江苏吴郡（今江苏省苏

① 于右任编著：《标准草书》，2 页，上海，上海书店出版社，1983。

张旭（赵士毅　绘）

州市）人。初任为常熟尉，后官至金吾长史，人称张长史。张旭学识渊博，为人洒脱不羁，与李白、贺知章相友善。杜甫将他三人列入饮中八仙。张旭工诗，与贺知章、张若虚、包融号称吴中四士。张旭常大醉后呼叫狂走，落笔成书，甚至以发蘸墨书写，与怀素并称为颠张醉素。唐文宗曾下诏，以李白诗歌，裴旻剑舞，张旭草书为唐朝三绝。在中国书史上绝无仅有。张旭的书法始化于张芝、二王一路，以草书成就最高，所作狂草潇洒磊落，变幻莫测，笔法精能之至，惊世骇俗，开创了中国书法史上狂草书风的典范。历代书法家对其无不赞誉。被尊为草圣，享年大约七十五岁。[①]

　　张旭是书法史上继汉末张芝之后的第二个草圣。他效法张芝今草和二王传统，于生活中处处留心观察，终于悟出狂草用笔法，创立了史无前例的狂草书法。

① 参见金墨主编：《历代名家书心经》，21 页，北京，中信出版社，2013。

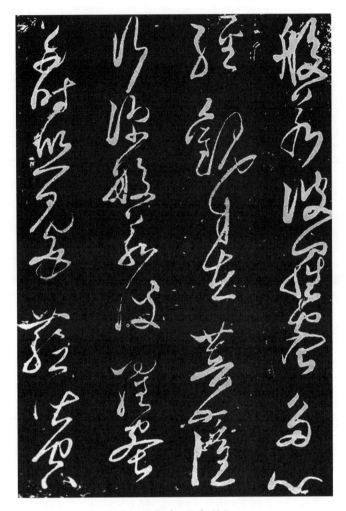

张旭狂草《心经》局部

张旭于唐开元二年（公元714年）八月醉后手书自言帖："醉颠尝自言道，始见公主与担夫争道，又闻鼓吹而得笔法；及观公孙大娘舞剑，而得其神。自此见汉张芝草书入圣，甚复发颠兴耳。"

张旭狂草笔法曾传其弟子邬肜，邬肜又传给怀素。唐朝陆羽《僧怀素传》记述："怀素心悟曰：'学无师授，如不由户而出。'乃师金吾兵曹钱塘邬肜，授其笔法。邬亦刘氏之出，与怀素为群从中表兄弟，至中夕而谓怀素曰：'草书古势多矣……张旭长史又尝私谓肜曰：孤蓬自振，惊沙坐飞。余师而为，书故得奇怪。凡草圣尽于此。'怀素不复应对，但连

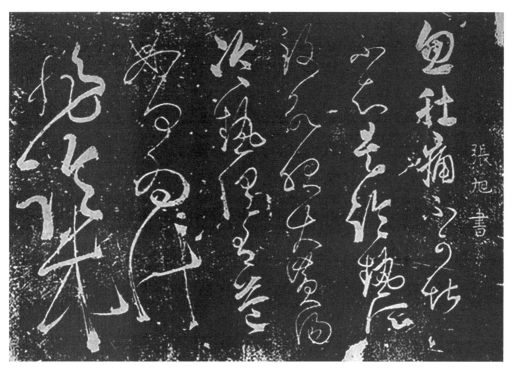

张旭狂草《肚痛帖》

张旭狂草《李青莲序》局部

叫数十声曰：'得之矣。'"①

颜真卿曾两度辞官拜张旭为师，请教笔法。颜真卿获取笔法之后手书《述张长史笔法十二意》，曰："自此得攻墨之术，于兹七载，真草自知可成矣。"②

张旭的楷书特别真正，北宋朱长文《墨池编》载有《张长史传永字八法》《笔法门》《九生法》《执笔五法》。永字八法指的是"侧不患平，勒不贵卧，弩遇直而败力，趯当存而势生，策仰收而暗揭，掠左出以锋轻，啄仓皇而疾掩，磔越趯以开撑"③。

张旭是一位纯粹的艺术家，他把满腔情感倾注在书法的点画之间，旁若无人，如醉如痴，如癫如狂。唐朝韩愈《送高闲上人叙》赞曰："张旭喜草书，不治他伎。喜怒、窘穷、忧悲、愉佚、怨恨、思慕、酣醉、无聊、不平，有动于心，必于草书发之。观于物，见山水崖谷、鸟兽虫鱼、草木之花实、日月列星、风雨水火、雷霆霹雳、歌舞战斗、天地事物之变，可喜可愕一寓于书，故旭之书，变动犹鬼神，不可端倪，以此终其身而名后世。"④"后人论书，欧、虞、褚、陆皆有异论，唯君（张旭）无间言。"⑤

张旭传世狂草作品有《般若波罗蜜多心经》《李青莲序》《肚痛帖》《千字文》《自言帖》《晚复帖》《移屋帖》《残秋入洛阳帖》等，传世楷书作品有《郎官石柱记》《严仁墓志》等。北宋朱长文《续书断》将张旭书法列为神品第一。⑥

张旭诗歌亦别具一格，以七绝见长，代表作品有《桃花溪》《山行留客》《一日书》《春游值雨》《春草》等。

唐朝诗人对张旭狂草予以赞美之词，节录如下：

① （南宋）陈思编纂：《宋刊书苑菁华》，560–561 页，北京，中国书店出版社，2021。
② （唐）颜真卿：《颜书〈述张长史笔法十二意〉明拓本》，载《书法》，1987（3），54 页。
③ （北宋）朱长文纂辑，何立民点校：《墨池编》，92–95 页，杭州，浙江人民美术出版社，2012。
④ （南宋）陈思编纂：《宋刊书苑菁华》，546–547 页，北京，中国书店出版社，2021。
⑤ （北宋）朱长文纂辑，何立民点校：《墨池编》，279 页，杭州，浙江人民美术出版社，2012。
⑥ 参见（北宋）朱长文纂辑，何立民点校：《墨池编》，271 页，杭州，浙江人民美术出版社，2012。

李白《猛虎行》节录

楚人尽道张某奇，心藏风云世莫知。
三吴郡伯皆顾盼，四海雄侠争追随。①

李颀《赠张旭》

张公性嗜酒，豁达无所营。皓首穷草隶，时称太湖精。
露顶据胡床，长叫三五声。兴来洒素壁，挥笔如流星。
下舍风萧条，寒草满户庭。问家何所有，生事如浮萍。
左手持蟹螯，右手执丹经。瞪目视霄汉，不知醉与醒。
诸宾且方坐，旭日临东城。荷叶裹江鱼，白瓯贮香粳。
微禄心不屑，放神于八纮。时人不识者，即是安期生。②

高适《醉后赠张旭》

世上谩相识，此翁殊不然。兴来书自圣，醉后语犹颠。
白发老闲事，青云在目前。床头一壶酒，能更几回眠。③

释皎然《张伯高草书歌》

伯英死后生伯高，朝看手把山中毫。
先贤草律我草狂，风云阵发愁钟王。
须臾变态皆自我，写形类物无不可。
阆风游云千万朵，惊龙蹴踏飞欲堕。

① （北宋）朱长文纂辑，何立民点校：《墨池编》，278 页，杭州，浙江人民美术出版社，2012。
② （南宋）陈思编纂：《宋刊书苑菁华》，529 页，北京，中国书店出版社，2021。
③ （南宋）陈思编纂：《宋刊书苑菁华》，529-530 页，北京，中国书店出版社，2021。

更睹邓林花落朝，狂风乱搅何飘飘。

有时凝然笔空握，情在寥天独飞鹤。

有时取势气更高，意得春江千里涛。

张生奇绝难再遇，草罢临风展轻素。

阴惨阳舒如有道，鬼状魑容若可惧。

黄公酒垆兴偏入，阮籍不嗔嵇亦顾。

长安酒榜醉后书，此日骋君千里步。①

杜甫《饮中八仙歌》节录

张旭三杯草圣传，脱帽露顶王公前，挥毫落纸如云烟。②

杜甫《殿中杨监见示张长史草书图》

斯人已云亡，草圣秘难得。及兹烦见示，满目一凄恻。

悲风生微绡，万里起古色。锵锵鸣玉动，落落群松直。

连山蟠其间，溟涨与笔力。有练实先书，临池真尽墨。

俊拔为之主，暮年思转极。未知张王后，谁并百代则。

呜呼东吴精，逸气感清识。杨公拂箧笥，舒卷忘寝食。

念昔挥毫端，不独观酒德。③

张旭的故事

判状得教

据北宋朱长文《续书断》记载，某年，张旭开始担任苏州常熟尉。

① （南宋）陈思编纂：《宋刊书苑菁华》，519 页，北京，中国书店出版社，2021。

② （清）纪昀等编纂：《景印文渊阁四库全书》，第一四七二册，《集部·总集类》，457 页，台北，台湾商务印书馆股份有限公司，2008。

③ （北宋）朱长文纂辑，何立民点校：《墨池编》，371 页，杭州，浙江人民美术出版社，2012。

上任后十多天，有一位老人递上状纸告状，张旭在状纸上批示判决。过了几天，这位老人又来了，张旭气愤地责备老人说："你竟敢用闲事屡次骚扰公堂？"老人回答道："我实际上不是到你这里来理论事情的，我是看到你批示状纸的字笔迹奇妙，可以像珍宝一样放在箧笥中收藏起来。"张旭听后感到惊异，问老人为什么这样喜爱书法，老人回答道："先父学过书法，还有作品留在这世上。"张旭让老人取来一看，相信了老人的父亲确实是擅长书法的人，张旭从中悟到笔法妙处，堪称天下奇书。①

<div align="center">以头濡墨而书</div>

据北宋朱长文《续书断》记载，张旭性嗜酒，每大醉，呼叫狂走，下笔愈奇。其尝以头濡墨而书，既醒视之，自以为神，不可复得也，世以此呼张颠。②

2.狂草代表人物——唐朝怀素

怀素（737—799），字藏真，俗姓钱，永州零陵（今湖南省永州市零陵区）人，以狂草名世，史称草圣。③

怀素七岁出家为僧，经禅之暇，颇好笔翰，刻苦临池。十五岁回到故里专心练书法。家贫无纸，种芭蕉万余棵，名其居为绿天庵，以芭蕉绿叶挥笔练字。唐朝陆羽《僧怀素传》曰："怀素疏放，不拘细行，万缘皆缪，心自得之。于是饮酒以养性，草书以畅志。时酒酣兴发，遇寺壁、里墙、衣裳、器皿，靡不书之，贫无纸可书，尝于故里种芭蕉万余株，以供挥洒。书不足，乃漆一盘书之，又漆一方板，书至再三，盘、板皆穿。"④怀素长期精研苦练，秃笔成堆，埋于山下，人称笔冢，其家旁有小池，常洗砚水变黑，名为墨池。

怀素二十四岁时，心悟学无师授，如不由户出，乃师从张旭弟子邬

① 参见（北宋）朱长文纂辑，何立民点校：《墨池编》，279 页，杭州，浙江人民美术出版社，2012。
② 参见（北宋）朱长文纂辑，何立民点校：《墨池编》，279 页，杭州，浙江人民美术出版社，2012。
③ 参见刘高志主编：《怀素书法全集·怀素小传》，1 页，杭州，西泠印社出版社，2009。
④ （南宋）陈思编纂：《宋刊书苑菁华》，560 页，北京，中国书店出版社，2021。

怀素（赵士毅 绘）

彤。邬彤将张旭的孤蓬自振，惊沙坐飞笔法和邬彤自得草书竖牵古钗脚之笔法传授给怀素。怀素后遇颜真卿，双方交流各自笔法感悟，真卿感悟的笔法是古钗脚何如屋漏痕！怀素感悟的笔法是"观夏云多奇峰，辄尝师之。夏云因风变化，乃无常势，又遇壁坼之路，一一自然"。颜真卿叹曰："噫，草圣之渊妙代不绝人，可谓闻所未闻之旨也！"[1]双方获益良多。

[1] 参见（南宋）陈思编纂：《宋刊书苑菁华》，562页，北京，中国书店出版社，2021。

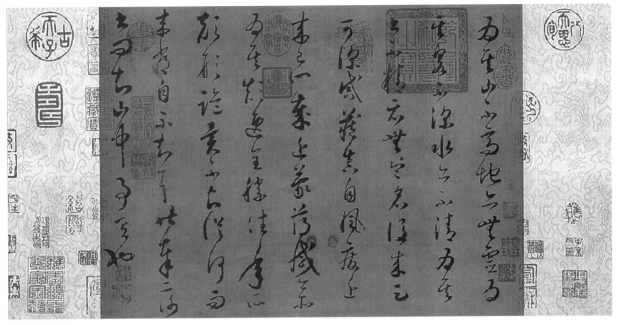

怀素《论书帖》

唐朝陆羽《僧怀素传》曰："长与怀素一日九场醉，僧耳而以管毛砚汁恣情挥泼，书吴缣宋缟不知其数。"① 时人常呼怀素为醉僧。怀素曾在寺内粉壁长廊数十间，酒后小豁胸中气，提笔疾书于粉墙，其势若奔蛇走虺惊天地，骤雨旋风泣鬼神。为此，时人又称怀素为狂，说怀素之与张旭，是以狂继颠、颠张醉素的唐朝狂草双圣。

怀素传世书法作品有《自叙帖》《苦笋帖》《醉僧帖》《律公帖》《右军帖》《食鱼帖》《圣母帖》《论书帖》《四十二章经》《秋兴八首》《桑林帖》《永州绿天庵千字文》《大草千字文》《小草千字文》诸帖。其《自叙帖》被世人誉为天下第一草书。

怀素草书率意、颠逸、瘦劲，飞动自然，如骤雨旋风，随手万变，然法度具备。怀素秉天地之灵气，得时代之风染，以狂继颠，和广负盛名的狂草创始人、草书圣手张旭一起将中国草书推上了前所未有的高峰。

① 参见（南宋）陈思编纂：《宋刊书苑菁华》，563 页，北京，中国书店出版社，2021。

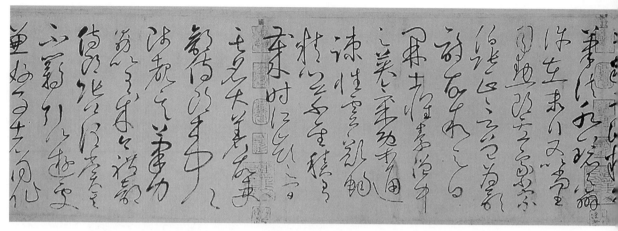

怀素《自叙帖》局部

怀素《小草千字文》局部

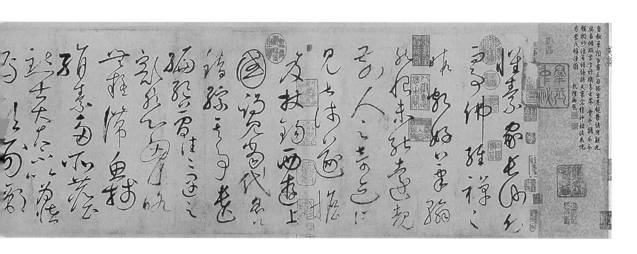

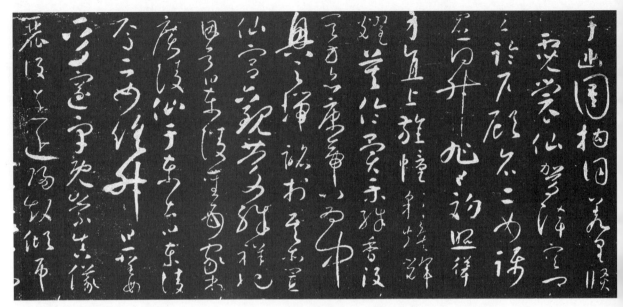

怀素《圣母帖》1

怀素《圣母帖》2

唐朝诗人对怀素狂草予以赞美之词，节录如下：

李白《赠怀素草书歌》

少年上人号怀素，草书天下称独步。
墨池飞出北溟鱼，笔锋杀尽中山兔。
八月九月天气凉，酒徒词客满高堂。
笺麻素绢排数箱，宣州石砚墨色光。
吾师醉后倚绳床，须臾扫尽数千张。
飘风骤雨惊飒飒，落花飞雪何茫茫。
起来向壁不停手，一行数字大如斗。
恍恍如闻神鬼惊，时时只见龙蛇走。
右盘左蹙如惊电，状同楚汉相攻战。
湖南七郡凡几家，家家屏障书题遍。
王逸少，张伯英，古来几许浪得名。
张颠老死不足数，我师此艺不师古。
古来万事贵天生，何必要公孙大娘浑脱舞。①

王邕《怀素上人草书歌》

衡阳双峡插天峻，青壁巉巉万余仞。
此中灵秀众所知，草书独有怀素奇。
怀素身长五尺四，嚼汤诵咒吁可畏。
铜瓶锡杖倚闲庭，斑管秋毫多逸意。
或粉壁，或彩笺，蒲葵绢素何相鲜。
忽作风驰如电掣，更点飞花兼散雪。

① （南宋）陈思编纂：《宋刊书苑菁华》，508—509 页，北京，中国书店出版社，2021。

寒猿饮水撼枯藤，壮士拔山伸劲铁。

君不见张芝昔日称独贤，君不见近日张旭为老颠。

二公绝艺人所惜，怀素传之得真迹。

峥嵘嶷出海上山，突兀状成湖畔石。

一纵又一横，一欹又一倾。

临江不美飞帆势，下笔长为骤雨声。

我牧此州喜相识，又见草书多慧力。

怀素怀素不可得，开卷临池转相忆。[1]

戴叔伦《怀素上人草书歌》

楚僧怀素工草书，古法尽能新有馀。

神清骨竦意真率，醉来为我挥健笔。

始从破体变风姿，一一花开春景迟。

忽为壮丽就枯涩，龙蛇腾盘兽屹立。

驰毫骤墨剧奔驷，满坐失声看不及。

心手相师势转奇，诡形怪状翻合宜。

人人细问此中妙，怀素自言初不知。[2]

窦翼《怀素上人草书歌》

狂僧挥翰狂且逸，独任天机摧格律。

龙虎惭因点画生，雷霆却避锋芒疾。

鱼笺绢素岂不贵，只嫌局促儿童戏。

粉壁长廊数十间，兴来小豁胸襟气。

① （南宋）陈思编纂：《宋刊书苑菁华》，509—510 页，北京，中国书店出版社，2021。
② （南宋）陈思编纂：《宋刊书苑菁华》，510 页，北京，中国书店出版社，2021。

长幼集，贤豪至，枕槽藉麹犹半醉。

忽然绝叫三五声，满壁纵横千万字。

吴兴张老尔莫颠，叶县公孙我何谓。

如熊如罴不足比，如虺如蛇不足拟。

涵物为动鬼神泣，狂风入林花乱起。

殊形怪状不易说，就中枯燥尤惊绝。

边风杀气同惨烈，崩槎卧木争摧折。

塞草遥飞大漠霜，胡天乱下阴山雪。

偏能事，转新奇，郡守王公同赋诗。

枯藤劲铁愧三舍，骤雨寒猿惊一时。

此僧绝艺人莫测，假此常为护持力。

连城之璧不可量，五百年知草圣堂。[①]

钱起《送外甥怀素上人》

释子吾家宝，神清慧有余。

能翻梵王字，妙绝伯英书。

远鹤无前侣，孤云寄太虚。

狂来轻世界，醉里得真如。

飞锡离乡久，宁亲喜腊初。

故池残雪满，寒柳霁烟疏。

寿酒还尝药，晨餐不荐鱼。

遥知禅诵外，健笔赋闲居。[②]

① （南宋）陈思编纂：《宋刊书苑菁华》，512–513 页，北京，中国书店出版社，2021。
② （南宋）陈思编纂：《宋刊书苑菁华》，530 页，北京，中国书店出版社，2021。

许瑶《题怀素上人草书》

志在新奇无定则，古瘦漓洒半无墨。
醉来信手两三行，醒后却书书不得。①

三、草书的笔法、字法、章法

（一）草书的笔法

草书在楷书、行书尚未问世前，是西汉史游从秦隶入草的，这种草书叫章草或隶草。随着东汉刘德升行书的创立，张芝从章草和刘德升的行书笔法进入，创立了今草。随着三国魏钟繇创立楷书，东晋王羲之吸取了篆隶楷行草诸笔法，完善了今草体系，为今草之集大成者。

关于笔法，王羲之在《题卫夫人笔阵图后》中说："若欲学草书，又有别法。须缓前急后。字体形势，状等龙蛇，相钩连不断，仍须棱侧起复，用笔亦不得使齐平大小一等。每作一字须有点处，且作余字，总竟，然后安点，其点须空中遥掷笔作之。其草书，亦复须篆势、八分、古隶相杂，亦不得急，令墨不入纸。"②

王羲之在《书论四篇》中又说："夫书字，不用平直，不用调端，先须用笔。或偃或仰，或敧或侧，或大或小，或长或短。凡作一字，或似篆籀，或如鹄头，或如散隶，或似八分，或如虫食木，或如流水态，或如壮士利剑，或似妇人纤丽"。③由此可见，草书笔法必须集篆隶楷行草之笔法为一体，象征自然方为完美。

唐朝张旭笔法，其自言："始见公主与担夫争道，又闻鼓吹而得笔法；及观公孙大娘舞剑，而得其神。"其笔法是"孤蓬自振，惊沙坐飞"。

唐朝怀素笔法是"夏云奇峰、坼壁之路"。

① （南宋）陈思编纂：《宋刊书苑菁华》，545-546 页，北京，中国书店出版社，2021。

② （南宋）陈思编纂：《宋刊书苑菁华》，35-36 页，北京，中国书店出版社，2021。

③ （北宋）朱长文纂辑，何立民点校：《墨池编》，54 页，杭州，浙江人民美术出版社，2012。

因此，学习草书，必须先领会和感悟王羲之、张旭、怀素关于笔法的论述，并在掌握楷行笔法的基础上，学习约定俗成的草书符号，方能进入今草狂草领域。

（二）草书的字法

草书的字法（结构）应以黄自元楷书《间架九十二法》为基础，字形字势以王羲之《草诀歌》和怀素大小草《千字文》、于右任《标准草书》中集古人之字的千字文及其汇总的草书符号，结合刘增兴先生著的《大草口诀》反复练习，直至神形兼备。

关于字法，王羲之在《书论四篇》中论及字法时说："每作一字，即须作数意意况，或横画似八分，而发如篆籀；或竖牵如深林之乔木，而屈折如钢铁钩；或上大如秆稿，或下细如针茧；或转发似飞鸟，或棱侧如流水。"①

（三）草书的章法
1. 草书章法的定义

章法也称布局、篇法，或称一纸之书。章法是由行列组成的，要求有机和谐、气势连贯与变化飞动。我们欣赏草书书法，特别强调远看气势，近看点画。气势就是大章法（篇法、一纸之书），点画就是笔法、字法，亦即小章法。小章法和大章法的有机结合，就是完美的章法。通常讲章法，指的是大章法。②

关于草书章法，东晋王羲之在《书论》中说："为一字，数体俱入。若作一纸之书，须字字意别，勿使相同。"这是对草书章法的高标准要求。唐朝孙过庭《书谱》曰："观夫悬针垂露之异，奔雷坠石之奇，鸿飞兽骇之资（姿），鸾舞蛇惊之态，绝岸颓峰之势，临危据槁之形；或重若崩云，或轻如蝉翼；导之则泉注，顿之则山安；纤纤乎似初月之出天崖，

① （北宋）朱长文纂辑，何立民点校：《墨池编》，54 页，杭州，浙江人民美术出版社，2012。
② 参见田幕人编著：《各体汉字书写要法》，93 页，沈阳，辽宁美术出版社，2006。

落落乎犹众星之列河汉；同自然之妙，有非力运之能成；信可谓智巧兼优，心手双畅，翰不虚动，下必有由。"①可见，一纸之书，即章法重异不重同（有悬针还须伴随垂露），讲究神奇（奔雷坠石），有气势（鸿飞兽骇、绝岸颓峰）有形态（临危据槁、鸾舞蛇惊），有轻（轻如蝉翼）有重（重若崩云），有顿（顿之则山安，粗）有导（导之则泉注，细），还要有如大自然之妙，似初月之出天涯，犹众星之列河汉。唐朝孙过庭《书谱》又曰："至若数画并施，其形各异；众点齐列，为体互乖。一点成一字之规，一字乃终篇之准。违而不犯，和而不同；留不常迟，遣不恒疾；带燥方润，将浓遂枯；泯规矩于方圆，遁钩绳之曲直；乍显乍晦，若行若藏；穷变态于毫端，合情调于纸上；无间心手，忘怀楷则；自可背羲献而无失，违钟张而尚工。"②这些都是关于草书章法的论述。

2. 草书章法的分类

（1）纵行横列式

草书的纵行横列式是指纵成行横成列，整齐划一，行行分明，列列清晰，字字有所。章草多采用此式，但这种排列方法不适合写今草和狂草。③

（2）纵有行横无列式

草书的纵有行横无列式是指只有纵看成行，行中字数字距不等，字形大小不一，平正俯仰，浓密疏朗，粗细肥瘦，向背呼应，任形取势，横看无列，多为今草采用。④

（3）纵横无列式

草书的纵横无列式是指纵看横看，无行无列，字形大小不等、参差不齐，且左拥右载、前呼后应、洋洋洒洒、一气呵成、巧夺天工。这就是狂草的章法。⑤在作狂草时，字的大小参差对比度较大。为避免杂乱无

① （南宋）陈思编纂：《宋刊书苑菁华》，239-240 页，北京，中国书店出版社，2021。
② （南宋）陈思编纂：《宋刊书苑菁华》，251-252 页，北京，中国书店出版社，2021。
③ 参见田幕人编著：《各体汉字书写要法》，94 页，沈阳，辽宁美术出版社，2006。
④ 参见田幕人编著：《各体汉字书写要法》，94 页，沈阳，辽宁美术出版社，2006。
⑤ 参见田幕人编著：《各体汉字书写要法》，94 页，沈阳，辽宁美术出版社，2006。

章，必须让纵看之行的字与字中心点成一条垂直线，就会显得狂而不乱，且会使留白处奇气频出。这也是唐朝孙过庭揭示的书法最终既能险绝，复归平正之理。

上述三式，均以从上到下、从右到左的逆行方式排列。

（4）横列式

草书的横列式是指在书法艺术中，章法从左到右横式排列。这种排列方式较为少见，但现代印刷大多是从左到右横式排列，要求书法也是从左到右横式排列。因此，作书时要横列分明，可使字的大小、笔画轻重产生参差错落的变化，进而使章法产生阴阳平衡，达到书法艺术的特殊效果。[①]

四、草书的美学

（一）古人论草书的美学

自中国草书诞生以来，特别是在东汉张芝创立今草（小草）后，草书一直被视为一种神圣的书体。中国书法史上产生的四圣，即张芝、王羲之、张旭、怀素，其中三位都是草圣，还有一位书圣王羲之虽楷行草全能，但实际传世作品绝大部分是草书。由此可见，书史上登峰造极的是草书，令人梦寐以求的是草书。关于草书的美学，古人上至皇上，下至书法家、哲学家都在为草书唱赞歌。

东汉书法家崔瑗撰写了中国史上第一篇《草书势》，把草书描述得惟妙惟肖，令草圣张芝自愧不如。[②]

西晋时期哲学家、道家崇有派代表人物杨泉作《草书赋》，宣告最为神奇、最为美妙的中国书法是草书。

① 参见田幕人编著：《各体汉字书写要法》，94 页，沈阳，辽宁美术出版社，2006。
② 详见本书第四章中国书法的理论基石第四节中国史上第一篇草书经典的相关内容。

杨泉《草书赋》原文：

惟六书之为体，美草法之最奇。杜垂名于古昔，皇著法乎今斯。

字要妙而有好，势奇绮而分驰。解隶体之细微，散委曲而得宜。

乍抑扬而奋发，似龙凤之腾仪。应神灵之变化，象日月之盈亏。

书纵竦而值立，衡平体而均施。或敛束而相抱，或婆娑而四垂。

或攒翦而齐整，或上下而参差。或阴岑而高举，或落筝而自披。

其布好施媚，如明珠之陆离。其发翰摅藻，如春华之杨枝。

其提墨纵体，如美女之长眉。其滑泽肴易，如长溜之分歧。

其骨梗强壮，如柱础之不基。其断除穷尽，如工匠之尽规。

其芒角吟牙，如严霜之傅枝。

众巧百态，无尽不奇。宛转翻覆，如丝相持。[①]

释文：

只有六书成为书体，而最美妙、最神奇的就是草书。从前东汉的杜度就是因草书而垂名，仓颉造字的方法流传至今。书法神妙美好的原因，在于气势形态奇特精美和书写速度快捷，在于解开隶书的细微、分散隶书的委曲而得到草书这种最适宜的书写方法。

草书忽抑忽扬如鸟展翅奋飞的气势，似龙凤腾翔的仪态，又像神灵的千变万化，像日月盈满亏缺。书写竖画时直立，书写横画时均衡。有时收缩又类似相抱，有时盘旋舞动而又四面下垂。有时像修剪后的羽毛整齐漂亮，有时又上方和下方参差不齐。或如山之浓云高高扬起，或如细雨过后春笋破土而出。

其布局的美好，犹如明珠绚丽多彩。其挥毫抒发出现的文采，犹如春天华美的杨树枝条。其泼墨纵情书写的字体，犹如貌美女子的长眉。其和顺流畅，与美酒佳肴交替，如长而迅急的水流在分歧。

① （南宋）陈思编纂：《宋刊书苑菁华》，595—596 页，北京，中国书店出版社，2021。

其笔力刚劲强壮，如立柱的脚石已经非常牢固，而不用再做其他基础。其拉弓弦断已达极致，如良工巧匠已尽圆规。其笔锋如歌唱之声经过牙齿的微妙，如严冬的霜雪附着在枝条上。

众多的字体巧妙且千姿百态，尽显神奇，体现出委婉曲折、反复无常、变化不定又血脉相连、气势贯通。

西晋索靖撰写《叙草书势》，用大自然的景象描述了草书应有的各种形态和气势。

索靖《叙草书势》原文：

圣皇御世，随时之宜，仓颉既生，书契是为。科斗鸟篆，类物象形，睿哲变通，意巧滋生。损之隶草，以崇简易，百官毕修，事业并丽。

盖草书为状也，婉若银钩，漂若惊鸾。舒翼未发，若举复安。虫蛇蚪蟉，或往或还。类婀娜以赢形，欻奋羋而桓桓。及其逸游盻蚃，乍正乍邪。骐骥暴怒逼其辔，海水窊隆扬其波。芝草蒲萄还相继，棠棣融融载其华；玄熊对踞于山岳，飞燕相追而差池。

举而察之，又似乎和风吹林，偃草扇树，枝条顺气，转相比附，窈绕廉苫，随体散布。纷扰扰以猗，靡中持疑而犹豫。玄螭狡兽嬉其间，腾猿飞鼬相奔趣。凌鱼奋尾，蛟龙反据，投空自窜，张设牙距。或若登高望其类，或若既往而中预，或若偶傥而不群，或若自检于常度。于是多才之英，笃艺之彦，役心精微，耽此文宪。守道兼权，触类生变，离析八体，靡形不判。去繁存微，大象未乱，上理开元，下周谨按。

骋辞放手，雨行冰散，高音翰厉，溢越流漫。忽班班而成章，信奇妙之焕烂，体磊落而壮丽，姿光润以粲粲。命杜度运其指，使伯英回其腕，著绝势于纨素，乘百世之殊观。①

① （南宋）陈思编纂：《宋刊书苑菁华》，96-98 页，北京，中国书店出版社，2021。

释文：

在古圣轩辕黄帝治理时期，因时代发展的需要，仓颉应运而生，整理制成了象形文字。那形如蝌蚪、状似飞鸟的篆文，似自然界万事万物的形象。随后，深明哲理的先贤将象形文字不断演变，形成了甲骨文、金文、籀文、六国文字等意境巧妙的大篆体。秦朝统一后删繁就简推行小篆，又创秦隶。汉兴隶，又创章草（也称隶草），崇尚简易和急救。百姓和官员全民皆书，草书由实用上升为书艺风行于世。

草书的形状，其美好的体态就像悬挂在天空那轮弯弯的明月遒媚刚劲。那飘逸的气势又似受惊待发的鸾凤，伸展翅膀又尚未飞翔，举起双翼又神态安详。草书还类似虫蛇蝌蚪屈曲盘绕，往返回环，又似身姿优雅、亭亭玉立的美女。忽然间，那柔情似水的舞姿又转成形如威武的勇士挥舞利剑阳刚矫健。还有那飘逸游移、左顾右盼、连绵不绝、忽正忽斜的笔势，就像那千里马暴怒时，欲强行挣脱缰绳的势态，也像那大海波涛大起大落时的气势骇人。有的像芝草伸蔓，葡萄展藤，连绵不断；有的似棠棣花，明媚光彩；有的犹黑熊相斗，各据山峦，抗衡对争；有的似春燕飞舞，穿梭追逐，参差错落。

举目观赏，又似乎和风缓吹树林，小草仰俯摆动，树干倾侧和谐，枝条飘动顺畅。转眼间，书体笔势又骤然变迁，纤细与粗犷随其体势奇异而巧施布置，笔法的疾速与迟重交替挥洒，使草书呈现神龙奇兽在嬉耍，猿猴在攀腾，鼬鼠在飞跃的势态。有奔驰的群鱼在摇尾奋游，蛟龙在天空穿梭，张牙舞爪，神出鬼没，像居高俯视，又像回顾既往憧憬同时又回到眼前的新意，表现出潇洒烂漫、卓尔不群，这一切又似乎与书法的常规和法度并无差异。因此，多才多智的精英，修炼有素的高手，专诚从事草书之艺，迷恋草书之道，把草书写得至精至微至极，成为诸体字书的典范。这些皆因草书法度规范谨严，而又变幻莫测，它既超脱了秦时书体的屏障，又继承了古时书艺的优越。它不仅传统的精粹未失，还创出了新的篇章，上则顺乎历史渊源，下则符合时代需求。

草书驰骋书坛，纵情恣势，任意挥洒，其势若风雨飘来冰雪消融；

又若高歌猛进，优美的旋律在天空萦绕回荡；还有溢流在低谷的激湍漫泻，气壮山河。忽而络绎不绝的草书字法组成气势宏大的篇章，字体磊落而壮丽，字姿神奇、光亮、润泽，如同上等美玉展示人间。如命草书之祖杜度运指挥毫，又使草圣张芝回腕临池。必将挥洒惊天动地、空前绝后的草书在洁白精致的细绢上，成为流芳百世的奇珍异宝，世代观赏。

南朝梁武帝萧衍撰写长篇大论《草书状》，叙述了草书的渊源和美妙。萧衍《草书状》原文：

昔秦之时，诸侯争长，简檄相传，望烽走驿。以篆、隶之难不能救速，遂作赴急之书，盖今草书是也。其先出自杜氏，以张为祖，以卫为父，索、范者，伯叔也。二王父子可为兄弟，薄为庶息，羊为仆隶。目而叙之，亦不失仓公观鸟迹之措意邪！但体有疏密，意有倜傥，或有飞走流注之势，惊竦峭绝之气，滔滔闲雅之容，卓荦调宕之志，百体千形，而呈其巧，岂可一概而论哉！皆古英儒之撮拨，岂群小皂隶所能为？因为之状曰：

疾若惊蛇之失道，迟若渌水之徘徊。缓则鸦行，急则鹊厉。抽如雉啄，点如兔掷。乍驻乍引，任意所为。或粗或细，随态运奇。云集水散，风回电驰。及其成也，粗而有筋。似蒲陶之蔓延，女萝之繁萦，泽蛇之相绞，山熊之对争；若举翅而不飞，欲走而还停；状云山之有玄玉，河汉之有黑星。厥体难穷，其类多容。婀娜如削弱柳，耸拔如袅长松；婆娑而飞舞凤，宛转而起蟠龙。纵横如结，联绵如绳。流离似绣，磊落如陵。暐暐晔晔，弈弈翩翩。或卧而似倒，或立而似颠。斜而复正，断而还连。若白水之游群鱼，蓁林之挂腾猿；状众兽之逸原陆，飞鸟之戏晴天；象乌云之罩恒岳，紫雾之出衡山。嵼岩若岭，脉脉如泉。文不谢于波澜，义不愧于深渊。传志意于君子，报款曲于人间。

盖略言其梗概，未足称其要妙焉。①

释文：

从前秦朝诸侯争霸，文书的传递，须望烽火走驿站。因篆、隶的书写不能达到快速，于是作赴急之书，大概就是今天的草书了。草书之前出自杜度，以张芝为祖辈，以卫瓘为父辈，索靖、范晔为叔伯，二王（王羲之、王献之）父子可为兄弟，薄绍之为庶子，羊欣为仆隶。看这些人的草书来叙说，亦不失仓颉观鸟迹的举措和立意。但书体有疏有密，书意有卓异豪放。或许有鸟飞兽奔、河流泉注之势，惊奇辣立、峰峭壁绝之气。那滔滔流水般闲适清雅之容，超凡脱俗纵情奔放之志，百体千形，而呈其巧，怎么能一概而论！都是古时学识渊博之士的技艺，怎么能是衙门的小官差役所能做到的呢？因此，将草书之形态说为：

疾速的笔法就像惊蛇迷失道路时的狂奔，迟重的笔法就像清澈的流水往返回旋。缓则如鸦慢行，急则如鹊疾飞；抽如雉鸡啄食，点如山兔腾跃。忽而停顿忽而引笔，任笔意所为。有粗有细，随形状出奇笔。势如云集水散，风回旋电闪驰。书写成时，粗壮的笔画有筋力，像葡萄一样蔓延，松萝一样繁萦缠绕，泽蛇一样互相盘绞，山熊一样峙立而争。像鸟展翅而未飞，欲走而又停，形状如云山之有玄玉，河汉之有众星。它的体势难以写尽，草书一类多姿多颜，轻盈柔美如瘦削的弱柳，耸拔而修长如长松，婆娑如飞舞的鸾凤，宛转盘曲如腾起蟠龙。纵横如联结，连绵如绳索，流转离散又似锦绣，容仪英武攀越大山。光艳瑰丽，美盛飘逸，或卧又似倾倒，或立而似颠伏，斜而又正，断而复连。像清水中游动的鱼群，茂密林中悬挂的腾猿；形状似众兽奔驰原野，飞鸟戏翔晴天；像乌云笼罩恒岳，紫雾升起衡山。险峻若山岭，血脉相连若山泉，文采不逊谢于波澜，意义蕴含不愧于深渊。传志义于君子，报告衷曲于人间。

① （南宋）陈思编纂：《宋刊书苑菁华》，99—101 页，北京，中国书店出版社，2021。

因此只能大略说说它的梗概，而不能充分赞扬它的精深微妙啊。

（二）今人论草书的美学

草书的美用当代的语言来形容，具有六美，即线条美、绘画美、舞蹈美、音乐美、造型美、抒情美。[①]

1. 线条美

草书使转如环的线条，粗细浓淡、干涩湿润的变化形如水的自然流动，含有无限深邃的意境。线条曲径通幽，如同山间或园林中的弯曲小道引人入胜，给人带来心旷神怡的享受和心领神会的自然情趣。

2. 绘画美

书画本同源，灵动多姿的草书酷似写意画中的点线，但比绘画点线更集中、更典型、更富有质感和动感来表达主题的绚丽多彩。草书的创作凝聚了书写者丰富的美学意识，悠然表现在文字编织的字法、章法的艺术画面中。

3. 舞蹈美

草书的舞蹈美表现在笔法之势如舞蹈、字法之形似舞姿。草书的章法要求气贯各行、整体和谐，舞蹈的全程要求体态优美、步伐和谐、动作连贯。优美、和谐、连贯正体现了草书具有舞蹈美的特点。

4. 音乐美

草书的音乐美是指草书具有音乐之旋律。乐之旋律体现在笔法、字法、章法就是时间上的节奏。草书是无声的音乐，但和有声的音乐在时间上的节奏是共同的。

① 参见田幕人编著：《各体汉字书写要法》，168-170 页，沈阳，辽宁美术出版社，2006。

5. 造型美

草书的造型美在于草书笔画线条和草书字法、章法的阴阳对比形成的灵动性。草书具有唐朝孙过庭《书谱》描述的悬针垂露之异，奔雷坠石之奇，鸿飞兽骇之资（姿），鸾舞蛇惊之态，绝岸颓峰之势，临危据槁之形；或重若崩云，或轻如蝉翼；导之则泉注，顿之则山安；纤纤乎似初月之出天涯，落落乎犹众星之列河汉。由此可见，草书的造型是多么的神奇美妙！

6. 抒情美

草书是一种最能抒情达意的书法艺术形式。它体兼众美，仪态万千，妙不可言。那点画落纸即黑白相生，体现一道道景观、一幅幅画面，有如隐约的心迹不停地跳动，又似诗人如歌如泣的诉说，体现人世间的悲、欢、离、合、怒、喜、思、忧、恐等千姿百态，这就是草书的抒情美。

第三章　五代十国和宋元明清及近现代
著名书法家

　　中国书法的理论基石在秦汉，笔法鼎盛在晋唐。中华五体书法的顶峰是秦篆、汉隶、晋行、唐楷，草书顶级神品出自张芝、王羲之、张旭、怀素四圣。

　　中国书法秦尚势，汉尚朴，晋尚妍，唐尚法又纵情。中华五体书法的高峰及其创始人、代表人物产生在秦、汉、晋、唐。

　　唐朝，楷书法度森严、结构严谨，狂草雄浑奔放、纵情恣肆。唯张旭狂草和李白诗歌、裴旻舞剑被御封为盛唐三绝，书史上绝无仅有。可见，唐朝书法具有书法艺术的双重性，既尚法又纵情。

　　唐朝之后，五代十国、宋、元、明、清及近现代涌现了一批著名书法家。

第一节　五代十国和宋朝著名书法家

一、五代十国

　　五代十国书法处于一个承前启后的时代。这一时期的书法代表人物是杨凝式。

　　杨凝式（873—954），字景度，号虚白、癸巳人、希维居士等，华阴（今陕西省华阴市）人，享年八十二岁，官至太子少师。唐昭宗时进

士，官秘书郎，后历仕后梁、后唐、后晋、后汉、后周五代，杨凝式在书法历史上被视为承唐启宋的重要人物。①

杨凝式的传世书法作品有《步虚词》《韭花帖》《夏热帖》《神仙起居法》《卢鸿草堂十志图跋》等。

二、宋朝

宋朝书法缺失了晋唐书风，其主流以苏轼、黄庭坚、米芾为代表，进行了尚意重趣的创新。

宋朝在书法的传承上有重大贡献。北宋初期，在宋太宗倡导下，收集了自古以来帝王、名臣和书法家的书法作品，编制了一部我国历史上最早的大型书法丛帖《淳化阁帖》，之后宋徽宗重修《大观帖》，北宋朱长文纂辑了《墨池编》、南宋陈思编纂了《宋刊书苑菁华》。

宋朝著名书法家有苏轼、黄庭坚、米芾、蔡襄、赵佶等。

苏轼（1037—1101），字子瞻，一字和仲，号铁冠道人、东坡居士，眉州眉山（今四川省眉山市）人，祖籍河北栾城（今河北省石家庄市栾城区）。北宋文学家、书法家、诗人。苏轼是北宋中期文坛领袖，在诗、词、散文、书、画等方面都取得很高成就，传世书法作品有《寒食帖》《念奴娇·赤壁怀古》《心经》等。其书体特点一是丰满遒劲、尚意自然，二是势态偃卧、字形偏扁。②

黄庭坚（1045—1105），字鲁直，号山谷道人、涪翁，分宁（今江西省九江市修水县）人，官至吏部员外郎，北宋著名文学家、书法家。黄庭坚晚年于三峡观船工摇船，得长年荡桨、群丁拨棹笔法，写出代表作《诸上座》，妙合自然。黄庭坚生前与苏轼齐名，世称苏黄。③黄庭坚的传世书法作品还有《制婴香方帖》《王长者墓志铭稿》《宋故泸

① 参见凌云超：《中国书法三千年》，201 页，南京，南京大学出版社，1987。
② 参见王艳军主编：《中国书法全集：12 名品鉴藏》，302 页，北京，线装书局，2014。
③ 参见王艳军主编：《中国书法全集：12 名品鉴藏》，308 页，北京，线装书局，2014。

南诗老史翊正墓志铭》《黄州寒食诗卷跋》《经伏波神祠诗卷》《松风阁诗帖》等。

米芾（1051—1107），字元章，祖居山西太原，后迁湖北襄阳，谪居润州（今江苏省镇江市），曾任校书郎、书画博士、礼部员外郎，人称米南宫、米襄阳。米芾个性颠逸狂放，人们又称其为米颠。米芾是北宋著名书法家、画家、书画理论家，与蔡襄、苏轼、黄庭坚合称宋四家。

米芾善篆隶楷行草诸体，字形欹侧，富有变化，颇有造诣，其传世书法作品有《江宁帖》《李太师帖》《紫金研帖》《淡墨秋山诗帖》《葛叔忱帖》等。①

蔡襄（1012—1067），字君谟，兴化仙游（今福建省仙游县）人。蔡襄工诗文，精多体书法，楷行皆妙，尤以飞白散草为最。蔡襄书法恪守晋唐法度，创新意识略逊一筹，是宋朝四大书法家之一。②蔡襄的传世书法作品有《自书诗帖》《谢赐御书诗》《虹县帖》《陶生帖》《郊燔帖》《蒙惠帖》等，碑刻有《万安桥记》《昼锦堂记》以及福州鼓山灵源洞楷书"忘归石""国师岩"等。

赵佶（1082—1135），宋朝第八位皇帝宋徽宗，不仅擅长绘画，而且在书法上造诣较高。赵佶自创了一种瘦金体，瘦挺爽利。其草书也有很高造诣。③

北宋比较有影响力的书法家还有李建中、林逋、欧阳修、文彦博、薛绍彭、蔡京、蔡卞等，南宋比较有影响力的书法家还有赵构、陆游、朱熹、范成大、张孝祥、张即之、吴琚、赵孟坚等。

① 参见王艳军主编：《中国书法全集：12 名品鉴藏》，312 页，北京，线装书局，2014。
② 参见凌云超：《中国书法三千年》，220 页，南京，南京大学出版社，1987。
③ 参见凌云超：《中国书法三千年》，222 页，南京，南京大学出版社，1987。

第二节　元朝著名书法家

元朝书法以赵孟頫、鲜于枢为代表，反对沿袭宋人那种尚意重趣的创新书法，开创了重溯本源，回归晋唐书法的局面。

关于赵孟頫的介绍详见第二章中华五体书法第三节楷书的相关内容。

鲜于枢（1256—1301），字伯机，号困学山民、寄直老人，渔阳（今天津市蓟州区）人，官太常寺典薄。鲜于枢在书法上的功绩是与赵孟頫共同振兴了晋唐古法，以复古为创新，使传统书风得到继承和发展。鲜于枢从泥中挽车悟到书画须有涩势，而不能轻滑无力。其草书成就最高，以《石鼓歌》为代表作，传世书法作品有《苏轼海棠诗卷》《杜工部行次昭陵诗卷》《老子道德经卷》《秋兴诗册》等。①

元朝书法名家还有李溥光、管道昇、邓文原、康里巎巎、揭傒斯、张雨、危素、杨维桢、柯九思、黄公望、王蒙、倪瓒、吴慎等。

第三节　明朝著名书法家

明朝，书法艺术的历史高峰已过，其书法的特点是复古尚势，在继承中求发展，在变革中求创新，出现了百花争艳、极盛一时的书法艺术繁荣景象。这个时期涌现了一批书法家，主要有明初三宋，即宋克、宋璲和宋广，台阁体代表沈度和沈粲，著名书法家还有明朝初期的解缙；明朝中期有李东阳、吴宽、沈周、张弼、张骏、祝允明、唐寅、文徵明、王宠、王守仁等；明朝晚期有邢侗、张瑞图、董其昌、米万钟、黄道周、倪元璐、徐渭等。②

① 参见王艳军主编：《中国书法全集：1 书法概论》，201-202 页，北京，线装书局，2014。
② 参见王艳军主编：《中国书法全集：1 书法概论》，216-248 页，北京，线装书局，2014。

明朝影响较大的书法家当推祝允明、文徵明、董其昌。

祝允明（1460—1526），字希哲，号枝山，长洲（今江苏省苏州市）人。祝允明出身官宦名门，受家庭艺术的熏陶，五岁开始学书，九岁能诗，但仕途却不得志，只中得举人，做过广东新宁知县，迁应天府通判。祝允明与唐寅、文徵明、徐祯卿并称吴中四才子[①]，明朝中期居书坛首位，尤善楷书和行草书。其传世书法作品有《千字文》《李白歌风台》《赤壁赋》《自书诗卷》等。

文徵明（1470—1559），初名壁，字徵明，后以字行，更字徵仲，号衡山居士，明朝书法家、画家、文学家、鉴藏家。文徵明与祝允明、唐寅、徐祯卿并称吴中四才子，著有《甫田集》三十五卷。文徵明书法初师李应祯，后广泛学习前代名迹，在晋唐书法的基础上，融进了自己的风貌。其篆隶楷行草诸体皆佳。其高超的书法技艺，有明朝第一之称。[②]文徵明的传世书法作品有《千字文》《赤壁赋》《滕王阁序》《归去来兮辞》《心经》等。

董其昌（1555—1636），字玄宰，号思白、香光居士，松江华亭（今上海市松江区）人，明朝后期大臣、书画家。董其昌的书法吸收古人书法的精华，但不在笔迹上刻意模仿，兼有颜骨赵姿之美。董其昌综合了晋、唐、宋、元各家的书风，自成一体，其书风飘逸空灵、风华自足，笔画圆劲秀逸、平淡古朴，用笔精到，始终保持正锋，少有偃笔、拙滞之笔，在章法上，字与字、行与行之间分行布局，疏朗匀称，力追古法。其用墨也非常讲究，枯湿浓淡，尽得其妙。[③]董其昌的传世书法作品主要有《东方朔答客难》《前后赤壁赋册》《烟江叠嶂图跋》《白居易琵琶行》《袁可立海市诗》《三世诰命》《草书诗册》《倪宽赞》等。

① 参见王艳军主编：《中国书法全集：1 书法概论》，232 页，北京，线装书局，2014。
② 参见王艳军主编：《中国书法全集：1 书法概论》，233-235 页，北京，线装书局，2014。
③ 参见王艳军主编：《中国书法全集：1 书法概论》，240-242 页，北京，线装书局，2014。

第四节　清朝著名书法家

清朝书法的特点是复古创新。清朝书法以乾隆为界，分为两个时期。前期称帖学期，即以阁帖为主，承接晋唐以来的传统，尤其是康熙好董其昌书法，乾隆好赵孟頫书法，因而董赵之风盛行；后期称碑学期，碑学开始兴起并昌盛，书法开始从雅艺走向民间。

清朝出现了刘墉、翁方纲、梁同书、王文治、王铎、傅山等著名书法家，还有扬州八怪黄慎、汪士慎、郑板桥、金农、罗聘、李鱓、高凤翰、华岩等。清朝包世臣《艺舟双楫》的问世，使尊碑抑帖之风骤起，兴起了清朝碑学。篆隶繁荣和发展的代表人物有何绍基、邓石如、赵之谦、吴熙载、伊秉绶等。[1]

清朝书法家影响力较大的有王铎、傅山、郑板桥、邓石如、吴让之、赵之谦等。

王铎（1592—1652），字觉斯，号嵩樵，河南孟津（今河南省洛阳市孟津区）人，明末清初大臣、书画家。王铎博学好古，颇工诗文，精善各家书法，善山水兰竹。清顺治元年（公元 1644 年），王铎降清，授礼部尚书、弘文院学士、太子少保。清顺治九年（公元 1652 年），王铎病逝，享年六十一岁，安葬于今河南省巩义市的洛河边，谥号文安。

王铎书法与董其昌齐名，有南董北王之称。王铎的传世书法作品较多，代表作品有《洛州香山诗轴》《拟山园帖》《琅华馆帖》《王维五言诗卷》《鲁斋歌》等。[2]

傅山（1607—1684），字青竹，后改字青主，号真山、石道人、松侨老人等，阳曲（今山西省太原市）人，明末清初著名的思想家、书画家、学者、医学家。

傅山博通经史，明亡后，他着朱色衣，居土穴中，字号朱衣道人。

[1] 参见王艳军主编：《中国书法全集：1 书法概论》，250-258 页，北京，线装书局，2014。
[2] 参见凌云超：《中国书法三千年》，252 页，南京，南京大学出版社，1987。

傅山在书法的创作和审美上，提出了"四宁四勿"的观点，即"宁拙毋巧，宁丑毋媚，宁支离毋轻滑，宁真率毋安排"，为清朝后期书法变革作了理论上的先导。

傅山书法诸体皆工，善行草，其传世小楷作品有《千字文》《心经》，行书作品有《丹枫阁记》，草书作品有《六言诗》《临大令帖》，其艺术成就和王铎相当。①

郑板桥（1693—1765），原名郑燮，字克柔，号理庵，又号板桥，人称板桥先生，江苏兴化（今江苏省兴化市）人，祖籍江苏省苏州市，清朝书画家、文学家。②

郑板桥一生以画兰、竹、石为主，自称"四时不谢之兰，百节长青之竹，万古不败之石，千秋不变之人"。其诗书画，世称三绝，清乾隆十八年（公元1753年），郑板桥六十一岁时，以为民请赈忤大吏而去官。去官之时，百姓遮道挽留，家家画像以祀，并自发于潍城海岛寺为郑板桥建立了生祠。郑板桥去官以后，以卖画为生，往来于扬州、兴化之间，与同道书画往来，诗酒唱和。

郑板桥书法用隶体掺入行楷，自称六分半书，人称板桥体，在中国书法史上独树一帜。郑板桥书法作品的章法很有特色，他能将大小、长短、方圆、肥瘦、疏密错落穿插，如乱石铺街，纵放中含着规矩，看似随笔挥洒，整体观之却产生跳跃、灵动的节奏感。③

邓石如（1743—1805），原名琰，字顽伯，别号完白山人，安徽怀宁（今安徽省怀宁县）人。邓石如少好篆刻，仿汉印甚工，兼精秦汉篆隶和行草书法。邓石如以一介寒士，未得科举功名，而以布衣身份，能书名满天下者实不多见，诚书坛之慧星也。④

吴让之（1799—1870），原名廷飏，字熙载，后以熙载为名，字让

① 参见王艳军主编：《中国书法全集：1 书法概论》，257-258 页，北京，线装书局，2014。
② 参见王艳军主编：《中国书法全集：1 书法概论》，261 页，北京，线装书局，2014。
③ 参见王艳军主编：《中国书法全集：1 书法概论》，261-262 页，北京，线装书局，2014。
④ 参见凌云超：《中国书法三千年》，272 页，南京，南京大学出版社，1987。

之，又字攘之，号晚学居士、方竹丈人等，仪征（今江苏省扬州市）人，晚清杰出的书画、篆刻艺术家，尤以篆书篆刻的成就为最高。吴让之与邓石如相比，可谓青出于蓝而胜于蓝。①

吴让之一生成就最大的是篆刻，其篆刻得邓石如精髓，而又能上追汉印。晚年运刀更臻化境，在浙派末流习气充满印坛的当时，将皖派中的邓派推向新的境界，对清末印坛的影响很大。吴让之一生刻印数以万计，但多不刻边款，以致流传甚少。②

赵之谦（1829—1884），字撝叔，号益甫、悲翁，又号悲庵，晚号冷君、无闷，浙江会稽（今浙江省绍兴市）人，清朝著名书画家、篆刻家。赵之谦与吴昌硕、厉良玉并称新浙派的三位代表人物，与任伯年、吴昌硕并称清末三大画家。③

第五节　近现代著名书法家

中国近现代是指 1840 年鸦片战争到 1949 年新中国成立这段时期。这个时期是一个改朝换代的沸腾时代，其间经历了辛亥革命，推翻了清王朝，接着是军阀割据、北伐、抗日以及国共两党之间最终爆发的大规模的政治、军事以及文化冲突。这个时期具有深远影响的书法家有黄自元、吴昌硕、于右任、沈尹默、毛泽东等。

黄自元（1836—1918），字敬舆，号澹叟，湖南安化（今湖南省安化县）人，清末书法家，实业家。清同治六年（公元 1867 年），黄自元举于乡，次年殿试列第二（榜眼），授翰林院编修，曾任顺天乡试同考官和江南乡试副考官。黄自元曾临摹邵瑛《间架结构摘要九十二法》书帖，为

① 参见于良子编著：《吴让之篆刻及其刀法》，1—3 页，杭州，西泠印社出版社，2020。
② 参见于良子编著：《吴让之篆刻及其刀法》，1—3 页，杭州，西泠印社出版社，2020。
③ 参见凌云超：《中国书法三千年》，294 页，南京，南京大学出版社，1987。

该书的推广作出了重要贡献。

黄自元所临摹的楷书《间架结构摘要九十二法》，科学地分析了楷书的间架结构，是学楷书者的入门法帖。

《间架结构摘要九十二法》的主要内容是邵瑛在唐朝欧阳询《结字三十六法》以及明朝李淳《大字结构八十四法》的基础上，系统、全面地剖析了汉字结构组合规律，归纳总结出九十二种汉字结体书写方法，并附有典型例字。黄自元用精美的楷书写成的《间架结构摘要九十二法》，是一本较为完整、实用的法帖，在清末及民国初年是家喻户晓、人手一册、学书之人案头必备的法书。①

吴昌硕（1844—1927），初名俊，又名俊卿，字昌硕，又署仓石、苍石，别号常见的还有仓硕、老苍、老缶、苦铁、大聋、缶道人、石尊者等，浙江安吉（今浙江省安吉县）人，晚清民国时期著名国画家、书法家、篆刻家。吴昌硕在当时的画名，声振江南，载誉之盛，与齐白石齐名，其篆刻则与赵之谦相伯仲。②

于右任（1879—1964），清朝末年举人，陕西三原（今陕西省三原县）人，工诗文，善书法，追随孙中山先生，于光绪末年加入同盟会，民国元年（公元1912年）任交通部次长，后历任靖国军总司令、国民联军副总司令，是中国近现代政治家、教育家、书法家。于右任编著的《标准草书》一书，集成《标准草书》千字文，功德无量，于右任因此而被誉为当代草圣。③

沈尹默（1883—1971），字秋明，号君墨，浙北吴兴（今浙江省湖州市吴兴区）人，早年任国民政府检察院委员，后任北京大学教授多年，是名重当代的教育家。沈尹默工诗词，善书法及画竹，民国初年，书坛有南沈北于之称。④

① 参见钟全昌：《黄自元及其楷书浅议》，载《文艺生活：艺术中国》，2012（2），138—141页。
② 参见凌云超：《中国书法三千年》，299页，南京，南京大学出版社，1987。
③ 参见凌云超：《中国书法三千年》，315页，南京，南京大学出版社，1987。
④ 参见凌云超：《中国书法三千年》，320页，南京，南京大学出版社，1987。

　　毛泽东（1893—1976），字润之（原作咏芝，后改润芝），笔名子任，湖南省湘潭市人。"毛泽东不仅是一位伟大的革命家、政治家、思想家、军事家，还是一位具有杰出造诣的书法家，一位充满革命激情的诗人。这位历史巨人不仅用他那气吞山河的笔调书写了近半个多世纪的中国革命史，而且还用豪迈的气概勾勒、挥洒着自己独特的书法艺术。"① "毛泽东师古法又傲然超脱，他的书法自成一家。"② 毛泽东的书法作品阳刚正直、雄伟壮观、神奇美妙，笔法雄浑奔放、刚柔相济，字法灵动、气象万千，章法大开大合、收放自如。

① 毛泽东书，杨宪军、侯敏主编，中南海画册编辑委员会编辑：《毛泽东手书真迹（经典珍藏）》，1 页，北京，西苑出版社，1998。
② 毛泽东书，杨宪军、侯敏主编，中南海画册编辑委员会编辑：《毛泽东手书真迹（经典珍藏）》，1 页，北京，西苑出版社，1998。

第四章　中国书法的理论基石

中华五体书法的高峰是秦篆、汉隶、晋行、唐楷，草书的高峰是张芝、王羲之、张旭、怀素四大圣人所创立和弘扬的书体。之所以有这些高峰，源于秦汉两朝书法先贤奠定的中国书法理论基石。

秦汉两朝最重要的笔法经典论著是秦朝李斯《用笔法》，西汉萧何《书势法》，东汉崔瑗《草书势》，东汉蔡邕《笔论》《九势》。这五篇经典论著是中华五体书法的最高准则和学书、作书的永恒指南。

第一节　千古不易的笔法是中国字的灵魂

一、秦汉两朝奠定了中国笔法的理论基石

从秦朝到三国，依时间顺序创立了包括篆隶草行楷在内的中华五体书法，一直沿用至今。中华五体书法之所以能够创立，归功于秦汉两朝奠定的中国笔法理论。

秦汉两朝古圣先贤撰写的笔法经典理论是中华五体书法的传家宝。没有它们，中国书史上就不可能出现汉末张芝、三国魏钟繇、东晋王羲之、东晋王献之书中四贤和唐朝张旭、怀素两位草圣。

秦汉之后的笔法理论主要由东晋王羲之、唐朝张怀瓘和唐朝孙过庭集大成。

二、秦汉笔法理论是中国书法家的传家宝

中国书法史上最有影响的书法家，无一不是在古圣先贤笔法理论基础上得以成就的。他们为了得到笔法，历尽艰辛。

东汉蔡邕得秦朝李斯、周朝史籀用笔法，诵读三年，方写出震惊朝野的《熹平石经》和系统的笔法经典，成为汉朝隶书第一人。

南宋陈思《秦汉魏四朝用笔法》曰："后汉蔡伯喈，入嵩山学书于石室内，得索书八角垂芒，颇似篆籀焉。李斯、史籀等用笔势喈得之，不食三日，唯大叫欢喜。若对十人，喈遂诵读三年。妙达其理，用笔特异。汉代善书者咸称异焉。喈乃操五经于太学，观者如市，叹羡不及。复于会稽作《笔论》。"[①]

三国魏钟繇因得东汉蔡邕笔法，故知多力丰筋者圣，无力无筋者病，成为中国楷书创始人。

南宋陈思《秦汉魏四朝用笔法》曰："魏钟繇少时，随刘胜入抱犊山学书三年，还与太祖（曹操）、邯郸淳、韦诞、孙子荆、关枇杷等议用笔法。繇忽见蔡伯喈笔法于韦诞坐上，自捶胸三日，其胸尽青，因呕血。太祖以五灵丹救之，乃活。繇苦求不与。及诞死，繇阴令人盗开其墓，遂得之，故知多力丰筋者圣，无力无筋者病，一一从其消息而用之，由是更妙。"[②]

三国魏钟繇弟子宋翼得钟繇墓中《笔势论》，依此法学，名遂大振。

东晋王羲之《题卫夫人笔阵图后》曰："宋翼先来书恶，晋太康中有人于许下破钟繇墓，遂得《笔势论》，翼乃读之，依此法学，名遂大振。"[③]

东晋王羲之"窃读"前人（李斯、蔡邕、钟繇）笔法，书艺大进，最终成为中国书圣。

[①]（南宋）陈思编纂：《宋刊书苑菁华》，29 页，北京，中国书店出版社，2021。
[②]（南宋）陈思编纂：《宋刊书苑菁华》，30 页，北京，中国书店出版社，2021。
[③]（南宋）陈思编纂：《宋刊书苑菁华》，35 页，北京，中国书店出版社，2021。

　　王羲之《书论四篇》曰："夫书者，玄妙之伎也，自非通人君子，不可得而述之。夫书大须存意思，予览李斯等论笔势及钟繇书，骨皆是不轻。恐子孙不记，故序而论之。"又曰："晋王羲之，旷之子也，七岁善书，十二岁见前代笔说于其枕中，窃而读之。父曰：'尔何来吾所秘？'羲之笑而不答。母曰：'尔观用笔法否？'父见其小，恐不能秘之语。羲之拜曰：'今籍而用之，使待成人晚矣。'父遂与之。不盈期月，书大进。卫夫人语太常王荣曰：'此儿必见用笔诀也，妾近见其书，便有老成之意。'因涕流曰：'此子必蔽吾名。'晋帝时，书祭北郊文，久乃更写，工人削之，笔入木三分。三十三书《兰亭序》，三十七书《黄庭经》。"①

　　唐朝颜真卿为了学习书法的诀窍，曾两度辞官请师笔法，拜张旭学书，最终成为唐朝楷书第一人，行书被称为天下第二。

　　唐朝怀素从张旭的弟子邬彤、颜真卿处获取了笔法，终成一代草圣。唐朝怀素《自叙》曰："怀素家长沙，幼而事佛，经禅之瑕，颇好笔翰。然恨未能远睹前人之奇迹，所见甚浅。遂担笈杖锡，西游上国，揭见当代名公。"②

三、结字因时相传，用笔千古不易

　　元朝赵孟頫说："书法以用笔为上，而结字亦须用功，盖结字因时相传，用笔千古不易。"③这说明结字，即字法、字形、字势、字体是可变的，其因时代的变化而变化，随时代的发展而发展。中华五体书法的发展变化就说明了这一点。而用笔，即笔法，则是千古不变的。

　　上述可见，古人的笔法对于一代一代的书法家来说是多么的重要！中国经历了1300多年的以书取士时代，自得笔法和取得他人笔法极度艰辛，因而书法家对来之不易的笔法如获至宝，把它当成"祖传秘方"并

① （北宋）朱长文纂辑，何立民点校：《墨池编》，54–55 页，杭州，浙江人民美术出版社，2012。
② （南宋）陈思编纂：《宋刊书苑菁华》，543 页，北京，中国书店出版社，2021。
③ 王艳军主编：《中国书法全集：4 书法笔法》，卷首语，北京，线装书局，2014。

秘而不传，其所著所藏笔法论著，或携之入土，或仅是家传，即使千金亦难求得。这些都充分说明了笔法的宝贵。

千古不易的笔法集中体现在秦汉两朝古圣先贤撰写的笔法经典之中。现分别介绍中国第一篇笔法经典——秦朝李斯《用笔法》、兵法引作书法布局的第一篇经典——西汉萧何《书势法》、中国史上第一篇草书经典——东汉崔瑗《草书势》以及中国笔法集大成者——东汉蔡邕的笔法理论。

第二节 中国第一篇笔法经典

中国书法鼻祖、小篆创始人、秦相李斯是中国笔法鼻祖。秦朝李斯撰写的《用笔法》是中国书法史上第一篇论述笔法的经典。

一、秦朝李斯《用笔法》原文

夫书之微妙，道合自然。篆籀以前，不可得而闻矣。自上古作大篆，颇行于世，但为古远，人多不详。今斯删略繁者，取其合理，参为小篆。凡书，非但裹结流快，终籍笔力轻健。蒙将军恬《笔经》，犹自简略。斯更修改，望益于用矣。

用笔法，先急回，后疾下，鹰望鹏逝，信之自然，不得重改，如游鱼得水，景山兴云。或卷或舒，乍轻乍重，善思之。此理可见矣。[①]

二、释文

书法之中微妙的笔法，其道路、途径、规则应符合大自然的景象和

① （北宋）朱长文纂辑，何立民点校：《墨池编》，38页，杭州，浙江人民美术出版社，2012。

笔者录秦朝李斯《用笔法》

法则。大篆以前，此微妙的笔法无法得到，也无法听见。自从上古作了大篆，世间相当流行，但因为古老和遥远，大多数人都无法清楚地知道其微妙的笔法。今这里删除和省略大篆复杂的部分，取其合理的部分，加入小篆。凡是书法，不仅要夹带、结合流畅和快速的因素，最终还要凭借用笔力量的轻捷、稳健。蒙恬将军的《笔经》还自己作了一些简略。这里再进行修改，希望有益于实用。

"用笔法，先急回，后疾下，鹰望鹏逝，信之自然，不得重改"有两层意思。其一是说在书写字的笔画时，要有空中运笔先缩后伸的造势：横画要欲右先左、欲左先右，下行和上行之画要欲下先上、欲上先下，随后迅速回锋到行笔的方向，并看准目标稳、准、狠、疾地运行至目的地。其二是说运笔首先要有鹰望鹏逝、阳刚矫健的神态和气势，要有雄鹰凝望高空展翅飞翔、遨游九天俯视大地那种英姿飒爽的神态，要有大鹏一日同风起，扶摇直上九万里，搏击长空转眼即逝的气势，起笔、行笔、收笔、按提、顿挫、转运都要顺其自然一挥而就，不得重复修改。"如游鱼得水"说的是多横多竖运行到端部时的笔法，要有像游鱼得水时表现出来的那种轻松活泼、使转如环的阴柔顺畅形态。如"景山兴云"是指挥舞大转动时的用笔法，要表现出那种犹如风景如画的山边忽然兴起的千姿百态、绚丽多彩、神奇美妙的云朵。或收或放、忽提忽按，各种运笔都要善于深入思考，这种用笔的微妙之法理自然就明白啦。

三、李斯《用笔法》确定了中国书法的三条最高标准

秦朝李斯才华横溢，知识渊博，不仅出谋献策协助秦始皇统一了中国的天下，其对中国字的理解更是非常透彻，对笔法、字法、章法特别精通，在统一中国文字上建立了丰功伟绩。秦朝李斯所撰《用笔法》，不仅是小篆的笔法标准，也是小篆之后产生的全部字体，今统称为中华五体书法都必须遵循的笔法标准。也就是说，书法鼻祖李斯在秦始皇统一天下并统一中国文字时，就确定了中国字的笔法标准和字的美与丑、优

与劣、雅与俗的评判标准。

秦朝李斯《用笔法》中，用鹰望鹏逝、游鱼得水、景山兴云 12 个字，确定了中国书法必须遵循的三大法则：第一，鹰望鹏逝就是要阳刚正直；第二，游鱼得水就是要阴柔斜曲；第三，景山兴云就是要神奇美妙。三大法则简言之，就是三个字：刚、柔、美。

四、中国书法必须写出中华民族传统文化特有的天道、地道、人道

秦朝李斯确定的中国书法三大法则或曰笔法三要，其实质就是要求中国的书法不能停留在写字层面，必须上升到写出中华民族传统文化特有的天道、地道、人道所拥有的精神气质和境界的层面。中国字的书写及其创新，必须建立在符合天地人"三道"的基础之上。

天道，周易乾卦也，六爻全阳。象征天象的阳刚之气和刚健之行。乾的元亨利贞，表示开始、亨通、和谐、正直。因此，书法体现天道，就是要把乾的元亨利贞体现在笔法、字法、章法中，阳刚之气和刚健之行体现在笔法中就是阳刚正直，即李斯说的鹰望鹏逝必须为先为主。

地道，周易坤卦也，六爻全阴。于"象"则象征着大地，于"行"则象征着对天道的顺从、阴柔并具有厚德。书法体现地道，就是要在笔法、字法中辅以阴柔斜曲，即李斯说的游鱼得水。地道的美德是为后为从为辅。

天道、地道是周易的"简易"依照"天尊地卑，乾坤定矣"的"不易"之法之理产生的，之后还要有"变易"，即"穷者变，变者通，通者久"，阴中有阳，阳中有阴的变化之理。

人道，追求美好是人类的天性，人道爱美。书法体现阳刚正直是天道，体现阴柔斜曲是地道，书法拥有上述天地之道就是拥有了人道追求的美。而人道追求的美，在于变易，即通过字形、字势阴阳五行之变，就会给人类带来最大的美。就如李斯说的，美如景山兴云。

综上所述，李斯笔法三要，实质是将中国人的天道、地道、人道融入笔法，这是中国书法的核心，是写好中国字的总纲，是中国书法创新的法则，是评判中国书法美与丑、优与劣、雅与俗的唯一标准。

第三节　兵法引作书法形势的第一篇经典

秦朝李斯《用笔法》后，西汉萧何撰《书势法》，用中国兵法理念对书法进行谋篇布局，将兵法引作书法的形势。西汉萧何《书势法》实质就是中国书法的章法。

一、萧何《书势法》原文

夫书势法犹若登阵，变通并在腕前，文武遣于笔下，出没须有倚伏，开合藉于阴阳。每欲书字，喻如下营，稳思审之，方可用笔。且笔者心也，墨者手也，书者意也，依此行之，自然妙矣。[①]

二、释文

书法的气势和作书的章法如同将帅登阵。将帅登阵，要气壮山河，有胆有识，有勇有谋，有坚定必胜的信念；登阵亦即排兵布阵或曰指挥千军万马，要依据地形地势、兵情兵势，运筹于帷幄之中，决胜于千里之外。作书登阵，亦即一纸之书的章法布局，原理和将帅排兵布阵、指挥打仗是一样的。书法的阵地主要是纸张。纸张有长短、大小、宽窄、厚薄等，且形状多式多样，而在每幅纸张上要写的字，内容和字数也是千差万别的。因此，作书者要在书法的阵地上合理安排书写的内容和文

① （南宋）陈思编纂：《宋刊书苑菁华》，28 页，北京，中国书店出版社，2021。

笔者录西汉萧何《书势法》

字，包括正文、落款、钤印，就是萧何说的"夫书势法犹若登阵"。

"变通并在腕前"，说的是登阵布局即一纸之书的章法的变和通这两个关键事项发生在手腕进行运笔的前面。变指笔法、字法要有变化，要求每个字的点画笔法和字形字势即字法有变化；通指书法通篇即章法的气势形态，要笔笔有关联，笔断还意连，字字有连续，行行有贯通，气通隔行。变则通，通则成。如身经百战的将士进入无人之境，一气贯通，一气呵成。"并在腕前"是说变和通这两个法则都要在运笔之前产生。用今天的书法语来说就是作书要求"意在笔先"。其意正如《孙子兵法·始计》曰："夫未战而庙算胜者，得算多也；未战而庙算不胜者，得算少也。多算胜，少算不胜，而况于无算乎！"[①] 作战前的"庙算"，引申到书法是同样的道理，就是要求在作书之前安排文字即排兵布阵有"意"，要在作书前对这幅字的笔法、字法、章法做到胸有成竹。故，"意在笔先"是作书章法的一项重要法则。

"文武遣于笔下"是说安排文字，如同调兵遣将、排列阵势。文武（文阳武阴，文为阳字，武为阴字）的安排、调配、派遣都在作战的指挥棒（笔）下。

"出没须有倚伏，开合藉于阴阳。"其意是让书法的形态和气势神出鬼没，必须合理运用和布局书法阵地中的奇正、仰卧、露藏、刚柔等字形字势。书法的视觉冲击力、大开大合的形势在于妥善应用阴阳对立统一的关系，在于使字的大小、长短、宽窄、曲直、粗细、疏密、向背、方圆、浓淡、燥润等达到阴阳平衡。

"每欲书字，喻如下营，稳思审之，方可用笔。"其意是说每当想要动笔书字时，如同要下到军队驻扎的营房，必须经过稳妥、周密的思考，才能下笔。

"且笔者心也，墨者手也，书者意也，依此行之，自然妙矣。"其意是要把笔当作心（心者，至高无上，天也），墨当作手（手者，人也），

① 邓启铜注释：《武经七书》，6 页，南京，东南大学出版社，2013。

书法当作意（意者，志发于纸形成意之境，地也），要达心、手、意三合，亦即天人地合的境界。依照这样的方法进行书写，书法的气势和形态、章法的布局自然就美妙了。

三、萧何《书势法》给我们作书的启示

萧何这篇《书势法》，总结起来，就是告诉我们在作书前要有将帅登阵的心态和变通的意念，即字的形态变化、气势贯通的布阵（写字的章法）意识。作书时既要有阴阳平衡的目标，又要有五行生克制化的笔法和奇正、仰卧、露藏、刚柔的字法，还要有神出鬼没、大开大合、气贯长虹的章法。作书还要具备天、人、地（心手意）三合的条件。

萧何《书势法》给我们的启示是要求书法必须合乎并达到阴阳平衡、五行生克制化、天人地合这三大基本法则。

四、感悟

实现书法中阴阳平衡的目标，就是要依照河图洛书揭示的阴阳生克、顺逆之理，运用五行生克制化的法则贯穿于笔法、字法、章法中。高标准、严要求的书法，均应融入阴阳和五行。

书法的阴阳，古之书法家论述有之。书法的五行，古今未见论述。今将书法五行的各种表现说明如下：五行是金水木火土（五行中的每行都具有阴和阳，也就是一分为二，以致无穷）。五行的形态在字法上表现为圆金、弧水、长木、尖火、方土。笔法五行主要表现为十五种形势：圆、刚、硬是金的表现；弧、弯、润是水的表现；长、宽、直是木的表现。尖、艳、燥是火的表现；方、厚、稳是土的表现。在书法中将此十五种笔法依据河图洛书原理合理运用到笔法、字法、章法中，书法自然就产生气象万千、阴阳平衡之状态。

有阴无阳、有阳无阴的书法，叫单腿书法，或者叫缺乏对立统一的书法，不符合一阴一阳之谓道的书道法则。纯金纯水纯木纯火纯土的书

法，是五行单一没有变化的书法。比如，一纸之书中字形全部呈现长方（高窄或矮宽）形，这种书法叫木形字；一纸之书中笔画全部呈现弧（字中笔画没有直线）形，这种书法叫水形字；一纸之书中字形全部呈现尖（如上窄下宽）形，这种书法叫火形字；一纸之书中字形全部呈现圆（圆的或椭圆的）形，这种书法叫金形字；一纸之书中全部呈现方形，这种书法叫土形字。还有笔画的形态，也有单一的，大家可以对照上述关于笔画的十五种形状进行辨别。诸如此类，都尚未达到书法古圣先贤笔法、字法、章法经典中关于书法贵在变的要求。

阴阳平衡、五行生克制化、天人地合这三大原则，既是中国优秀的传统文化，也是人类空间堪舆风水布局和道家修身养性、中医治病开方的重要准则。写好中国字，将中国字上升到完美的书法境界，同样必须坚持这三大原则。其中天人地合是条件，五行生克制化是方法，阴阳平衡是目标。

五、萧何打造了中国史上唯一的全民习书时代

萧何在辅佐刘邦称帝后，拜为相国。随后，萧何颁布了一道"要做官先练字"的律令。东汉班固《汉书·艺文志》曰："汉兴，萧何草律，亦著其法。曰：'太史试学童，能讽书九千字以上，乃得为史。又以六体试之，课最者以为尚书御史史书令史。吏民上书，字或不正，辄举劾。'"[1] 这道律令不仅确定做官要先练字，以背书多者，字写最好者为择官考核标准，就连老百姓上书，字写不好也要治罪。由于西汉朝廷推行这种制度，所以汉朝成为中国史上唯一的全民习书时代。

① （东汉）班固撰，（唐）颜师古注：《汉书·艺文志》，1529 页，北京，中华书局，2012。

萧何深思题匾的故事

萧何的字写得非常好,尤其擅长用秃笔写牌匾。有一次,有人请萧何为一座新砌成的宫殿题写一个殿名,萧何苦思冥想了三个月后,才动笔写。写的那天,有人听说萧何想了三个月才动笔写,就从很远的地方赶过来看。只见萧何如同带兵打仗一样,手腕的变动好像是在指挥千军万马,写出来的字好像他所带领的文臣武将("变通并在腕前,文武遣于笔下"),每一个字都写得那么有气势。前来观看的人拥挤得像潮水一般,在场的人无不为他精彩的挥毫泼墨所深深折服。[①]

第四节　中国史上第一篇草书经典

中国草书中章草的创始人西汉史游没有给我们留下书法经典。留下经典,教导我们应该如何书写草书的第一人是东汉书法家崔瑗。

东汉崔瑗是中国书史上第一位撰写草书经典《草书势》的书法家。没有他,就不可能产生之后的张芝、王羲之、张旭、怀素这四位书法圣人。崔瑗的《草书势》,见于《宋刊书苑菁华》,崔瑗的草书,后世评价很高。

东汉张芝取法崔瑗、杜度,其书方得大进,成为汉朝草书之集大成者,亦为中国草书第二种书体——今草的创始人,被誉为史上第一位草圣。然而张芝自云"上比崔杜不足"。笔者认为,张芝自云并不是谦让,而是客观的。草圣张芝之所以这么说,是因为他自己非常明白,若把自己的书法和崔瑗《草书势》所描绘的草书应有的形态和气势及其意境进行对照,确实还有较大差距!至于张芝的书法和崔瑗的书法相比,那就

① 参见(北宋)朱长文纂辑,何立民点校:《墨池编》,39 页,杭州,浙江人民美术出版社,2012。

是不容置疑的青出于蓝而胜于蓝。

一、《草书势》原文

书契之兴，始自颉皇；写彼鸟迹，以定文章。

爰暨末业，典籍弥繁；时之多僻，政之多权。

官事荒芜，勤其墨翰；惟作佐隶，旧字是删。

草书之法，盖又简略；应时谕指，用于卒迫。

兼功并用，爱日省力；纯俭之变，岂必古式。

观其法象，俯仰有仪；方不中矩，圆不副规。

抑左扬右，兀若竦崎；兽跂鸟跱，志在飞移。

狡兔暴骇，将奔未驰。或黝黭黰黯，状似连珠，绝而不离；

畜怒怫郁，放逸生奇。或凌邃惴栗，若据槁临危，旁点邪附。

似蜩螗揭枝，绝笔收势，余绖纠结。

若杜伯捷毒，看隙缘巇。腾蛇赴穴，头没尾垂。

是故远而望之，摧焉若阻岸崩崖；就而察之，一画不可移。

几微要妙，临时从宜。略举大较，仿佛如斯。①

二、释文

文字的兴起，始于仓颉；他描写鸟兽蹄迹，用来确定象形文字的书写方法。到了后世，作为标准的书籍越来越多；随着时间的推移，出现了许多不常见的事，治理国家事务也有许多变化。因此，官员的事务杂乱了，要抄写的文章也就多了；考虑到雇佣书写的人均用隶书不能救急，因此对过时的文字要进行删繁就简。草书的书写方法，就是要简化、省略；要顺应时势向人们表明意思，使用在仓促紧迫之时。速度加快又与篆隶共用，不仅珍惜了时间，又节省了精力；这纯粹是节省和简略的变

① （南宋）陈思编纂：《宋刊书苑菁华》，95-96 页，北京，中国书店出版社，2021。

笔者录东汉崔瑗《草书势》

化，为什么一定要坚守古老的体式呢？

观看草书的字法和形象，文字的俯仰低昂都有它特有的仪态和法则；方的字形不中矩，圆的字势不中规。（中规中矩不显灵动，不规不矩方显神奇）有些字是抑左扬右、左矮右高、左小右大，看去像是倾斜的，有的字高高耸立如陡峭的山峰；有些字像兽踞起脚、鸟耸起身子，志在飞走离去。有的字像狡兔惊恐万分时，即将奔逃又还未逃离时的紧急状态。或者黑色的点画突然气势改变，形状似连珠，笔断还意连；有的字像禽兽愤怒又忧郁，有的字飘逸又离奇。或者迫近深邃而忧愁又恐惧且肢体颤动，如依靠枯木面临危难，而旁边只有细小、不稳妥、不安全的东西作依附。似蝉握抱枝条，笔画完成收笔时的笔势带着游丝缠绕。有的字犹如蝎子施放毒汁，沿着那裂缝的隙间险恶进行。有的字像那腾蛇入穴洞，头进去了，尾还垂在外面。所以远看它们，草书的气势，像汹涌澎湃的大海巨浪，直冲海岸，崩裂山崖；靠近细察它们，那书法的笔势之妙连一画都不可以改动。草书的机巧玄微犹如高远的天空神奇美妙，只有登临高处才能领悟和掌握适宜的书写方法。这里略举比较明显的书例，草书势大约就是这样！

三、感悟

奇哉！妙也！原来草书祖师要求和想象的中国草书竟是如此之神奇、如此之微妙！崔瑗《草书势》把我们引进了变幻无穷的大自然空间。那千姿百态的景象，无限美好的自然，微妙的意境，早在东汉，祖师就要求在草书中体现。再看远古文祖仓颉造字也是源于自然，始于象形。由此可见，草书祖师崔瑗《草书势》给我们的启示是：中国草书的实质是书法自然。只有将大自然千姿百态的景象体现在书法中，才是千古不易的草书笔法！

时隔一千八百多年的今天，重温祖师的教诲令人神往！回归自然，让书法祖师当年的梦想成真，为其圆梦，打造独具特色的中国文化符号，

就是要把今天成熟的汉字依据一千多年来书法古圣先贤约定俗成的草书规则，书写出更高意义的象形和自然，才是实现书法祖师遗愿，为其圆梦的最好方法。

第五节　中国笔法集大成者蔡邕

蔡邕是东汉著名文学家、书法家。其入嵩山学书于石室，始得秦朝李斯、周朝史籀用笔法，诵读三年后写出震惊天下的《熹平石经》和系统的笔法经典，成为汉朝隶书第一人、中国笔法系统传承第一人和飞白书创始人。

蔡邕是中国笔法继李斯、萧何、崔瑗之后的集大成者，最著名的笔法经典有《笔论》《九势》《篆势》《隶势》等。蔡邕的笔法经典对于中华五体书法具有普遍的指导意义。

蔡邕的笔法理论主要有四项法则：一是书法自然的法则，他要求书法的形态和气势纵横有象。这项法则承袭了文祖仓颉造字、书法鼻祖秦朝李斯、西汉萧何以及东汉崔瑗的书法理论体系。二是书法性情的法则，他要求书者的内心世界先散怀抱，任情恣性，不受任何外界的干扰。三是书法的力势原则，他要求采用力中有势、势中有力、势来不可挡、势去不可遏的以力造势法则。这一法则和秦朝李斯《用笔法》、西汉萧何《书势法》相通。四是运笔的阴阳法则，主要表现在承上启下、按提、藏露、迟重疾速、收放等方面的笔法。

一、《笔论》

（一）原文

书者，散也。欲书先散怀抱，任情恣性，然后书之。若迫于事，虽

中山兔毫，不能佳也。夫书，先默坐静思，随意所适，言不出口，气不盈息，沉密神彩，如对至尊，则无不善矣。

为书之体，须入其形。若坐若行，若飞若动，若往若来，若卧若起，若愁若喜，若虫食木叶，若利刀戈，若强弩之末，若水火，若云雾，若日月。纵横有可象者，方得谓之书矣。[①]

（二）释文

作书之人，心情要放松，不要有约束。要作书，先要放平心态、开阔胸襟、听凭情感、放纵本能，然后才能作书。如果迫于事务，虽手中有中山兔毫这样的好笔，也是无法写出好作品的。凡作书，首先要默坐静思，随心适意，口不言，语不出，心气平和，神情专注，如同面对自己最尊重的人，这样就没有写不好的了。（这一段文字描写的是作书者的书前心态、性情，即作书时要先散怀抱，任情恣性，神情专注，内心世界不受任何外界干扰。）

作为书法的体形和样式，必须符合自然界的形象。写出的字有像坐的，有像走的，有像飞的，有像动的，有像去的，有像来的，有像卧的，有像起的，有像愁的，有像喜的，有像虫吃树叶的，有像利刀长戈的，有像强弩之末的，有像水火的，有像云雾的，有像日月的。纵横都有物可象征的，才可以称之为书法。（这一段文字是蔡邕《笔论》的核心，也是真正意义上的书法的核心。文内用了十六个若字，用了自然界十六种物象的比喻，一再强调书法贵在变，强调书法自然。同时指出，为书之体，须入其形，书体只有纵横有象者，方能谓之为书法。）

[①]（南宋）陈思编纂：《宋刊书苑菁华》，29—30页，北京，中国书店出版社，2021。

笔者录东汉蔡邕《笔论》

二、《九势》

（一）原文

夫书肇于自然，自然既立，阴阳生焉。阴阳既生，形势出矣。藏头护尾，力在字终（中），下笔用力，肌肤之丽。故曰：势来不可止，势去不可遏，惟笔软则奇怪生焉。

凡落笔结字，上皆覆下，下以承上，使其形势递相映带，无使势背。

转笔，宜左右回顾，无使节目孤露。

藏锋，点画出入之迹，欲左先右，至回左亦尔。

藏头，圆笔属纸，令笔心常在点画中行。

护尾，画点势尽，力收之。

疾势，出于啄磔之中，又在竖笔紧趯之内。

掠笔，在于趱锋峻趯用之。

涩势，在于紧驶战行之。

横鳞，竖勒之规。

此名九势，得之虽无师授，亦能妙合古人，须翰墨功多，即造妙境耳。①

（二）释文

书法最初产生于自然，自然的状态一旦形成，书法的阴阳就产生了。阴阳一旦产生，书法的形态和气势就出来了。起笔时的藏锋，收笔时的回护，必须伴随着力度，运笔有力，书法才能产生如肌肤光润般的美感。因此说，当书法的气势来时不可阻拦，气势去时不可阻止。只有笔毫柔软顺势，才是书法形成诡奇怪状、千姿百态的原因。

所有下笔书字的结集方法，都要使上部覆盖下部，下部承接上部，

① （南宋）陈思编纂：《宋刊书苑菁华》，565−566 页，北京，中国书店出版社，2021。

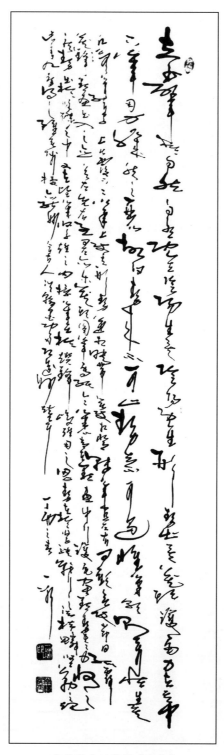

笔者录东汉蔡邕《九势》

要使字与字的形态气势相互传递贯通、相互照应关联、一气呵成，不能让书法的气势相背离。

转笔应左顾右盼、八面出锋，要使笔毫左右八面运转的间断续连处有连续，即笔断意连，不要让间断处有孤立不相连的笔势显露。

藏锋就是不出锋的笔法，表现在笔画的起笔、行笔、收笔要中锋运行，使笔锋不外出。起笔（含空中运笔）欲左先右、欲右先左、欲下先上、欲上先下。到笔画运至尽头时，按笔回左藏锋。

藏头是起笔时按笔藏锋的笔法。圆锥体的毛笔在起笔运行时，应笔不离纸，要使笔心即中锋常在点画的中部运行。

护尾是在笔画运行到末端时，按笔藏锋，也就是在画点笔势运行到末端时不出锋，以按收笔。

疾势是从纸面过渡到空中时疾速提笔出锋的笔势。出锋于短撇和捺画之中，出锋在竖画悬针以及竖画垂露带钩踢时采用。

掠笔，即长撇。长撇的运笔要求从纸面过渡到空中时，采用疾速提笔出锋的笔法。趯锋峻趯的趯意为快走，峻指遒劲，趯指钩的跳跃运笔。掠笔要求在长撇末端趯锋峻趯快跃运笔出锋。

涩势就是在运笔中墨水临干致使不流畅或受阻时采用的干燥飞白的迟重笔势。就如骑着战马行军，不流畅或受阻时仍继续向前的气势。

横画如显鱼鳞平而实不平，竖画如勒马缰放松又时时紧勒，这就是横画、竖画的规则。

这些命名为九势，得到它虽无师传授，也能与古人相妙合，须投入大量时间运笔泼墨，到功底深厚时，就可进入妙境了。

三、感悟

中国书法的笔法，秦前古远，人多不详。有史料记载的始于秦朝李斯《用笔法》、西汉萧何《书势法》、东汉崔瑗《草书势》，但将笔法进行系统传承的第一人是东汉书法家蔡邕。

蔡邕的笔法处处体现自然、阴阳、形势，就辩证法的法则来说，就是处处包含着对立统一。如《九势》既有藏锋的笔法（起笔藏头，圆笔属纸，令笔心常在点画中行和收笔护尾，画点势尽，力收之中的按笔藏锋之笔法），也有出锋的笔法（掠笔和疾势的笔法：掠笔即长撇的运笔从纸面过渡到空中时采用疾速提笔出锋，疾势即在短撇和捺画以及竖画悬针、竖画垂露带钩踢时采用出锋之笔法）；有疾势，又有涩势；有横鳞，又有竖勒。这一切都是古代朴素辩证法中阴阳五行和近现代辩证法对立统一规律在书法中的体现。

关于蔡邕笔法的传承，《宋刊书苑菁华》一书的"传授笔法人名"一节记载："蔡邕受于神人，而传之崔瑗及女文姬，文姬传之钟繇，钟繇传之卫夫人，卫夫人传之王羲之，王羲之传之王献之，献之传之外甥王（羊）欣，王（羊）欣传之王僧虔，王僧虔传之萧子云，萧子云传之僧智永，智永传之虞世南，世南传之授予欧阳询，询传之陆柬之，柬之传之侄彦远，彦远传之张旭，旭传之李阳冰，阳冰传徐浩、颜真卿、邬彤、韦玩、崔邈凡二十有三人，文传终于此矣。"[①]

关于蔡邕笔法的传承，明朝解缙《春雨杂述·书学传授》曰："书自蔡中郎邕，字伯喈，于嵩山石室中得八角垂芒之秘，遂为书家授受之祖。后传崔瑗子玉、韦诞仲将及其女琰文姬，姬传钟繇元常。（魏相国元常初与关枇杷学书抱犊山，师曹喜、刘德升，后得韦诞家所藏书，遂过于师无以为比）繇传庾征西翼、卫夫人李氏及其犹子会，卫夫人传晋右将军王羲之逸少（逸少世有书学，先于其父枕中窥见秘奥）……右军传子若孙及郗超、谢朏等，而大令献之独擅厥美。大令传甥羊欣，羊欣传王增虔，增虔传萧子云、阮研、孔琳之，子云传隋永欣师智永，智永传唐虞世兴世南伯始，伯始传欧阳率更询、本褚河南遂良，登善传薛少保稷嗣通是为贞观四家，而孙虔礼过庭独以草法为世所赏，少保传李北海邕与

① （南宋）陈思编纂：《宋刊书苑菁华》，262—263 页，北京，中国书店出版社，2021。此段引文中的王欣实为羊欣，但《宋刊书苑菁华》中误为王欣，故在王字后加（羊）。

贺监知章同鸣开元之间，率更传陆长史柬之，柬之传犹子、彦远，彦远传张长史旭，旭传颜平原真卿、李翰林白、徐会稽浩，真卿传柳公权京兆、零陵僧怀素藏真、邬彤、韦玩、崔邈、张从申以至杨凝式……"①

古之笔法传承之传说只能窥见一斑，说明笔法的珍贵难求，只可作为参考。笔法传承的记载因其间隔的时代遥远不可能非常确切。如蔡邕传崔瑗不可信，因为崔瑗年长，其去世时蔡邕才11岁；韦诞死，钟繇暗中令人盗开其墓亦不可信，因钟繇死于公元230年，而韦诞则死于公元253年；钟繇传卫夫人也不对，钟繇去世于公元230年，卫夫人出生于公元272年，确切地说，应是卫夫人师法前人钟繇之笔法；张旭传李阳冰，李阳冰传颜真卿、邬彤也有误，因为颜真卿、邬彤非李阳冰弟子，他们同是张旭的学生，笔法都是张旭直传的；颜真卿传柳公权也不可能，因为颜真卿去世于公元784年，柳公权出生于公元778年；颜真卿传邬彤也有误，因为他们同是张旭的学生。诸如此类不再一一赘述。

综上可见，古圣先贤通过无数理论和实践形成的笔法来之不易，他们一代一代只在亲友内部密传，千古不易。这种不易之法就是中国传统文化的传家宝。书法的传承、学习、创新和发展必须建立在古圣先贤创立的千古不易的笔法基础之上。

① （明末清初）陶珽辑：《说郛续》卷十六（明）解缙：《春雨杂述》，6–9页，清顺治三年（公元1646年）宛委山堂刻本。

第五章　中国书法的辩证法

中国古代朴素辩证法是优秀的中国传统文化，是中国哲学的重要组成部分。中国书法的根本法则是中国古代朴素辩证法。

中国哲学思想起源于文字产生前出现的河图、洛书。河图揭示阴阳五行相生的原理，洛书阐述阴阳五行相克的现象。三皇时期，伏羲得河图演出先天八卦。历经五帝和夏商，周文王据伏羲八卦和上古河洛图演后天八卦、撰《周易》。《周易》是群经之首，是今天保存的最古老、最完整的中国古代哲学著作，也是中华民族的瑰宝。

第一节　中国古代朴素辩证法是中国书法的根

中国古代朴素辩证法来源于中国传统文化的起源——揭示阴阳五行的河图和洛书，主要经典是《易经》和《道德经》。中国的《易经》和《道德经》鲜明地体现了朴素辩证法的内容。《易传·系辞上》曰："是故《易》有太极，是生两仪。两仪生四象，四象生八卦。"[1]《易传·系辞上》曰："一阴一阳之谓道。"[2]《道德经》曰："道法自然。"[3] "道生一，一生二，二生三，三生万物。"[4]中国传统书法的笔法、字法、章法理论正是在我国古代朴素辩证法的阴阳理论基础上产生和发展起来的。

① 杨天才注译：《周易》，358 页，北京，中华书局，2016。
② 杨天才注译：《周易》，340 页，北京，中华书局，2016。
③ 文若愚编著：《道德经全书》，131 页，北京，中国华侨出版社，2013。
④ 文若愚编著：《道德经全书》，199 页，北京，中国华侨出版社，2013。

书法祖师李斯、萧何、蔡邕的书法经典，始终贯穿了自然和阴阳。李斯说："夫书之微妙，道合自然。""鹰望鹏逝"（阳），"游鱼得水"（阴），"或卷（阴）或舒（阳），乍轻（阳）乍重（阴）"。萧何说："出（阳）没（阴）须有倚（阳）伏（阴），开（阳）合（阴）藉于阴阳。"蔡邕说："夫书肇于自然，自然既立，阴阳生焉；阴阳既生，形势出矣。"可以说：书法源于自然，书法之道与自然吻合，自然产生书法的阴阳（道），阴阳（道）产生书法的形势。[①]

第二节　辩证法三大规律贯穿中国书法传承和发展的始终

辩证法是中国书法的核心，是笔法、字法、章法、墨法之基本规律。对立统一规律揭示了书法始终存在对立着的两个面：一正一反、一分为二、对立统一，也就是太极生两仪，一阴一阳。这个规律在书法中无时不在、无处不有；辩证法的量变质变规律是中国书法学习的基本规律，指明了书法的学习是一个波浪式前进或螺旋式上升、循序渐进的过程；辩证法的否定之否定规律是中国书法发展创新的基本规律，是中国书法创新发展的指路明灯。

一、对立统一规律和中国朴素辩证法的阴阳哲学理论贯穿中国书法的全过程

（一）笔法

1. 执笔
执笔之形：指实掌虚、腕平掌竖。

① 括号内的文字是笔者加的。

执笔之势：重按轻提、落紧起松。

执笔法的一实一虚、一平一竖、一重一轻、一按一提、一落一起、一紧一松，正是对立统一规律和中国朴素辩证法的阴阳哲学理论在书法执笔上的反映。

2. 运笔

楷书运笔的技法表现在一笔中有起笔、行笔、收笔三个过程。元朝《书法三昧》提出法书笔法必须有一种连贯性的三过其笔运笔法，指出："夫作字之要，下笔须沉着，虽一点一画之间，皆须三过其笔，方为法书。"

运笔中有按笔提笔、抑笔扬笔、顿笔挫笔、转笔折笔、圆笔方笔、引笔送笔等。

运笔中的一按一提、一抑一扬、一顿一挫、一转一折、一圆一方、一引一送，也正是对立统一规律和中国朴素辩证法的阴阳哲学理论在笔法中的表现。

运笔的正锋侧锋、顺锋逆锋、藏锋露锋、铺锋拢锋；笔法节奏上的快慢（疾速迟重、疾涩），轻重（重按轻提、重若蹦云、轻如蝉翼），顿导（顿之则山安、导之则泉注）同样是对立统一规律和中国朴素辩证法的阴阳哲学理论在笔法中的表现。

（二）字法

字法亦即结字、结体的方法。字法中的粗细、方圆、曲直、欹正、主次、疏密、松紧、向背、虚实、长短、大小、上下、左右、正斜、仰卧、离合等均蕴含着对立统一规律和中国朴素辩证法的阴阳哲学理论。

（三）章法

章法中的阴阳、刚柔、轻重、疏密、虚实、变通、倚伏、违和、仰卧、正斜、增减、向背、松紧、平险、避就、主次、欹正、收放、开合、色不异空、空不异色、色即是空、空即是色等均是对立统一规律和中国

朴素辩证法的阴阳哲学理论在章法上的表现。

（四）墨法

对立统一规律和中国朴素辩证法的阴阳哲学理论在墨法上的表现主要是浓淡、润枯。所谓墨分五色，就是运笔蘸水蘸墨后写字时，章法中的墨色因清水和墨的配比多寡及连续书写耗墨多寡会产生多种浓淡不同、润枯有别的墨色效果。所谓飞白，是在书法创作中，毛笔饱蘸墨水连续书写到笔毫墨干时，继续书写带出来的自然效果。此法不得做作或刻意为之。

二、量变质变规律指明书法学习必须循序渐进

质量互变规律揭示了事物发展量变和质变的两种状态，以及由于事物内部矛盾所决定的由量变到质变，再到新的量变的发展过程。两者的统一表现在量变是质变的基础和必要准备；质变是量变的必然结果；质变体现、巩固着量变的成果，为新的量变开辟道路；量变和质变相互渗透，量变中有质变，质变中有量变；量变—质变—新的量变，如此循环往复，不断推进事物变化发展。这就是质量互变规律。

从初习书法、临摹书法到书法家是一个量变到质变的过程。只要循序渐进、学习得法，在学习古人作书的基础上，遵循对立统一规律之法进行笔法、字法、章法、墨法的反复研习、不断感悟，经过一个波浪式前进或螺旋式上升的过程，就是一个从书法的必然王国过渡到自由王国的突飞猛进的过程，也是从一个初书者、临摹者变为一个书法家的过程。这是质量互变规律在书法领域的体现。

三、否定之否定规律指明书法的终极是创新、发展、扬弃、写出自我

否定之否定规律表现在书法领域，就是提高、上升、创新、发展。

这个规律的核心是"扬弃"。它揭示了事物发展的前进性与曲折性的统一，表明了事物的发展不是直线式前进而是波浪式前进或螺旋式上升。这个规律的原理对我们正确认识书法具有重要的指导意义。

否定之否定规律也是中国书法产生和发展的基本规律。仓颉创造的象形文字否定了堆石、结绳记事；甲骨文取代了仓颉创造的象形文字；金文、籀文取代了甲骨文；李斯小篆和程邈隶书取代了金文、籀文；篆隶发展后，产生了章草；隶书、章草发展后，产生了行书、今草、楷书；楷书、行书、今草发展后，产生了狂草。狂草成为书法领域中的最高境界。由此可见，中国书法就是循着辩证法否定之否定规律产生和发展而来的。

否定之否定规律，不是对旧事物的简单抛弃，而是变革和继承相统一的扬弃。简单抛弃，就如费尔巴哈在批判黑格尔唯心主义辩证法时连同合理的辩证法一同抛弃。扬弃，就如马克思在批判黑格尔唯心主义辩证法时抛弃的是唯心主义，留下的是辩证法，在批判费尔巴哈形而上学唯物主义时抛弃的是形而上学，留下的是唯物主义。扬弃是继承和发扬旧事物内部积极、合理的因素，是抛弃和否定旧事物内部消极的、丧失必然性的因素，是发扬与抛弃的统一。

事物发展过程中的每一阶段都是对前一阶段的否定，同时它自身通过发展也会被后一阶段再否定。经过否定之否定，事物运动就会在更高阶段上发扬旧阶段的某些优质特性并融进新阶段的某些特征，由此构成事物从低级到高级、从简单到复杂的周期性螺旋式上升或波浪式前进的发展过程，体现出事物发展的总趋势。因此，在学书、作书过程中，一定要认识规律、把握规律和运用规律。辩证法否定之否定规律，是学书、作书螺旋式上升或波浪式前进的规律，是创新、发展的规律。没有遵循辩证法否定之否定规律，书法的上升、前进、创新、发展就是一句空话。

书法的否定之否定规律即上升、前进、创新、发展，如前所说，它不是对以往书体的抛弃，而是在书法的创新发展中所作的扬弃。这种扬弃包括保留、发扬、增加和抛弃四种成分。以往的书体，有的就如文物

一样只供人们怀古欣赏，如象形文字、甲骨文、大篆等从秦朝统一文字后就不再使用，而中华五体书法每体均发展到顶峰并成为一种定型书体且经久不衰，如秦篆、汉隶、晋行、唐楷，可供后人学习。草书中的章草、今草、狂草书体在创立书体时就发展到顶峰，成了一种定型书体，可供后人学习。

学习书法要坚持辩证法否定之否定规律。比如学习小篆和隶书，就不能从象形文字、甲骨文、金文、大篆入手，小篆、隶书有其自身的笔法可学；学习楷书，就不能从篆隶入手，楷书（楷书已包含篆隶的笔法）有其自身的笔法；学习行书、草书（今草、狂草），就不能从篆隶、章草入手，而是从楷书至行书到草书。这一切都是因为经过否定之否定过程新生的书体，包含了被否定书体的合理成分。

早在唐朝，孙过庭就在《书谱》中说："何必易雕宫于穴处，反玉辂于椎轮者乎！"意为：何必闲置着华美的宫殿去住古人的洞穴，舍弃精致的宝辇而乘坐原始的栈车呢？因此，今天习书，特别是习草，无需走从篆到隶，从隶到章草，从章草到小草再到狂草这样一个过程。篆、隶和章草产生于秦汉，可以单学，掌握其笔法，单学其字体。今人书法心仰晋唐，可习楷直接学楷，习行从楷至行，习草从楷入手，按北宋苏轼"楷如立、行如行、草如奔"的著名论断，学书程序应是先楷后行再草（今草）到狂（狂草）的一个过程。

否定之否定规律证明了中国书法一路走来，从开始到现在都是在不断创新、不断发展的，同时不断对前人的成果进行扬弃（也必然会被后人所扬弃）。实质上通过不断的扬弃才能写出自我风格，创出新体。因此，今人学书、作书不能满足于临摹，不能满足于形似，最重要的是神形兼备，只有形态，没有气势，就等于没有自己的灵魂。今人要在掌握笔法、字法、墨法、章法的基础上，不断按照辩证法否定之否定规律对已学的部分进行不断地辩证、扬弃，保留合理的内核，最终写出更高境界的形神兼备、充满灵性的文字。在这方面，秦汉晋唐书法创始人、代表人物为我们作出了表率，是我们学习的榜样。他们在客观上就是书法

的扬弃专家，没有扬弃哪能写出好字？哪能创出新书体？

第三节 中国书法传承发展的根本法则是哲学中的辩证法

　　运用哲学的思维和态度学书、作书，把辩证法和中国传统书法相结合，不仅事半功倍，更主要的是可以让自己在学书、作书中时时念着辩证法，处处运用辩证法，不断提高思维和感悟能力，不断提高书法水平，不断创新书法，不断发展书法，不断攀登书法的无限高峰。

　　辩证法，即中国古代朴素辩证法和近现代辩证法虽不是书法的笔法、字法、章法本身，但它作为一种思维和方法、一条颠扑不破的永恒规律，是中国书法传承和发展的根本法则。

第六章　中国书法的最高境界

　　秦汉书法先贤撰写了千古不易的笔法经典，奠定了中国书法的理论基石，描绘了中国书法的最高境界和最高准则，创立了秦篆、汉隶两座书法高峰。

　　晋唐是中国书法的鼎盛时代，有幸得到秦汉书法先贤笔法经典的书法家均心仰秦汉，敢于追梦，勤于圆梦，将中国楷书、行书、草书发展到最高峰。

第一节　中华五体书法的高峰

　　中华五体书法的高峰总体上说是秦篆、汉隶、晋行、唐楷，草书高峰是书法史上公认的张芝、王羲之、张旭、怀素四圣的传世神品。

　　唐朝张怀瓘《书断》认定："自黄帝史仓颉，迄于皇朝黄门侍郎卢藏用，凡三千二百余年，书有十体源流，学有三品优劣。"[1] 同时，唐朝张怀瓘《书断》将自周朝至唐朝开元前之书法家的书法作品划分为神品、妙品、能品三个品位公之于世：

神品二十五人

古文一人：史籀。

籀文一人：史籀。

① （北宋）朱长文纂辑，何立民点校：《墨池编》，199 页，杭州，浙江人民美术出版社，2012。

小篆一人：李斯。

八分一人：蔡邕。

隶书三人：钟繇、王羲之、王献之。

行书四人：王羲之、钟繇、王献之、张芝。

章草八人：张芝、杜度、索靖、王羲之、崔瑗、卫瓘、皇象、王献之。

飞白三人：蔡邕、王羲之、王献之。

草书三人：张芝、王羲之、王献之。

妙品九十八人

古文四人：杜林、卫宏、邯郸淳、卫恒。

大篆四人：李斯、赵高、蔡邕、邯郸淳。

小篆五人：曹喜、蔡邕、邯郸淳、崔瑗、卫瓘。

八分九人：张昶、皇象、师宜官、梁鹄、邯郸淳、韦诞、钟繇、索靖、王羲之。

隶书二十五人：张芝、钟会、卫瓘、蔡邕、邯郸淳、韦诞、荀舆、谢安、羊欣、王洽、王珉、薄绍之、宋文帝、卫夫人、胡昭、曹喜、谢灵运、王僧虔、孔琳之、萧子云、褚遂良、虞世南、陆柬之、释智永、欧阳询。

行书十六人：刘德升、卫瓘、胡昭、钟会、王珉、谢安、王僧虔、王洽、羊欣、薄绍之、孔琳之、虞世南、阮研、欧阳询、陆柬之、褚遂良。

章草八人：张昶、钟会、韦诞、卫恒、郗愔、张华、魏武帝、释智永。

飞白五人：萧子云、张弘、韦诞、欧阳询、王廙。

草书二十二人：索靖、卫瓘、嵇康、张昶、钟繇、羊欣、薄绍之、钟会、卫恒、荀舆、桓玄、谢安、孔琳之、虞世南、王珉、王洽、谢灵运、张融、阮研、王僧虔、欧阳询、释智永。

能品一百零六人

古文四人：张敞、卫觊、卫瓘、韦昶。

大篆五人：胡昭、严延年、韦昶、班固、欧阳询。

小篆十二人：卫瓘、韦诞、皇象、张弘、许慎、班固、傅玄、刘劭、张纮、范晔、萧子云、欧阳询。

八分三人：毛弘、左伯、王献之。

隶书二十三人：卫恒、张昶、王廙、庾翼、郗愔、王濛、卫觊、张彭祖、阮研、陶弘景、王修、王褒、王恬、李式、傅玄、杨肇、王承烈、庾肩吾、薛稷、孙过庭、释智果、高正臣、卢藏用。

行书十八人：宋文帝、王导、司马攸、王修、释智永、萧子云、萧思话、齐高帝、陶弘景、汉王元昌、王承烈、孙过庭、高正臣、薛稷、裴行俭、王知敬、释智果、卢藏用。

章草十五人：罗晖、赵袭、徐干、庾翼、张超、王濛、卫觊、崔寔、杜预、萧子云、陆柬之、欧阳询、王承烈、王知敬、裴行俭。

飞白一人：刘劭。

草书二十五人：王导、陆柬之、何曾、杨肇、郗愔、庾翼、王恬、王廙、司马攸、李式、宋文帝、萧子云、宋令文、齐高帝、谢朓、庾肩吾、萧思话、范晔、孙过庭、梁武帝、高正臣、王知敬、裴行俭、释智果、卢藏用。

右包罗古今，不越三品。工拙伦次，迨至数百。且妙之企神，非徒步骤。能之仰妙，又甚规随。每一书之中，优劣为次；一品之内，复有兼并。至如神品，则李斯、杜度、崔瑗、皇象、卫瓘、索靖，各惟得其一；史籀、蔡邕、钟繇得其二；张芝得其三；逸少、子敬并各得其五。考多之类少，妙之况神，又上下差降，昭然可悉也。他皆仿此。后所传则当品之内，时代次之。或有纪名而不评迹者，盖古有其传，今绝其书，粗为斟酌，列于品第，但备其本传，无别商榷。然十书之外，乃有龟、蛇、麟、虎、云、龙、虫、鸟之书，既非世要，悉所不取也。①

① （南宋）陈思编纂：《宋刊书苑菁华》，213—223 页，北京，中国书店出版社，2021。

唐朝所说的八分，即今之隶书；所说的隶书，即今之楷书。

继唐朝张怀瓘《书断》后，北宋朱长文《续书断》认定书法神品三人：颜真卿、张长史、李阳冰；妙品十六人：唐太宗、虞世南、欧阳询、欧阳通、褚遂良、陆柬之、徐峤之、徐浩、怀素、柳公权、沈传师、韩择木、徐骑省、石曼卿、苏子美、蔡君谟。[1]

依据唐朝张怀瓘《书断》和北宋朱长文《续书断》认定，自黄帝史仓颉至唐朝三千多年中，中华五体书法被列为神品第一的书法家共 14 人，列表如下：

中华五体书法神品第一的书法家一览表

书体	篆书 2人	隶书 1人	楷书 4人	行书 4人	草书		
					章草 8人	今草 3人	狂草 1人
神品作者	小篆李斯 李阳冰	蔡邕	钟繇 王羲之 王献之 颜真卿	王羲之 钟繇 王献之 张芝	张芝 杜度 崔瑗 索靖 卫瓘 王羲之 王献之 皇象	张芝 王羲之 王献之	张旭

在中国书法史上，五体书法均有神品问世，但未闻篆隶楷行书体中有人称圣，唯独草书（今草、狂草）被历史上确认为神圣的书体。公认四圣：东汉末今草创始人张芝被称为草圣，东晋王羲之被称为书圣（唐朝张怀瓘《书断》认定王羲之楷、行、草皆神品，因而被称为书圣），唐朝的张旭、怀素自唐朝以来被称为狂草双圣。

于右任先生在其编著的《标准草书》一书的自序中说道："唐太宗尤爱兰亭序，乐毅论，故右军行楷之妙，范围有唐一代；十七帖之宏逸

① 参见（北宋）朱长文纂辑，何立民点校：《墨池编》，271 页，杭州，浙江人民美术出版社，2012。

卓绝，反不能与狂草争一席之地，虽有孙过庭之大声疾呼，而激流所至，莫之能止！"又说："狂草，草书之美术品也。其为法：重词联，师自然，以诡异鸣高，以博变为能。张颠素狂，振奇千载；其贡献之大，唐以后作家，远不逮也！"由此可见，唐朝张旭、怀素之狂草是中国书法艺术的巅峰。

自唐朝张旭、怀素狂草书法问世以来，草书历经宋、元、明、清到近现代，虽然出现了宋朝宋徽宗、黄庭坚，元朝鲜于枢，明朝祝枝山、徐渭，清朝王铎、傅山等草书大家，但是他们的书法终因缺少阳刚之气而每况愈下。

直到当代，毛泽东行草书法的出现，才对每况愈下，缺少阳刚之气的书法有所改观。毛泽东对书法的研究很深，他对于王羲之、王献之、孙过庭、怀素等名家的书风，进行了认真的对比、吸取。1955年至1958年，毛泽东系统地翻阅了历代各种草书字帖，包括拓本，并作了标点和批注。毛泽东的书法艺术取百家之长熔于一炉，师古法又傲然超脱，自成一家，形成了史无前例的毛体（三分行书七分狂）行草书法，突显了中国书法的阳刚正直之气，雄伟壮观、神奇美妙。[1]

第二节　中国书法高峰的攀登途径

多年来，中国书界对书法的认识众说纷纭，在写字的层面上争论丑书与俗书、流行与传统，或在江湖派、山寨派、学院派、现代派、老干派等帮派上互相指责、无休无止，由于远离古圣先贤的书法经典各叙己见，致使大众对书法的优劣、美丑和雅俗难以辨别，也使书法难以学习、

[1] 参见毛泽东书，杨宪军、侯敏主编，中南海画册编辑委员会编辑：《毛泽东手书真迹（经典珍藏）》，1页，北京，西苑出版社，1998。

创新和发展。至于登上书法高峰，就更是天方夜谭。

今天，国家通过长久运行，确认寻宗问祖、追本溯源，大力弘扬与传承中华优秀传统文化，才能长治久安、兴旺发达。象征和代表中华民族气质、排行十大国粹之首的书法，同样只有寻宗问祖、溯源求本，才能知道什么叫书法，什么样的书法才是美的、雅的，而不是丑的、俗的，从而进入正确的书法学习和创新的轨道。

登上书法高峰的方法和途径主要有：第一，要寻宗问祖、舍末求本、取法于上，要学习宗师创法精神、笔法经典及其作品；第二，在学习前人之笔法经典时，还要善于运用辩证法观察、感悟自然，取得自得之法，善于扬弃，善于创新。

被唐朝列为中国隶书第一人的东汉蔡邕，因入嵩山石室，得秦朝李斯、周朝史籀用笔势，诵读感悟三年，方写出震惊天下的《熹平石经》和系统的笔法经典。

被唐朝列为中国楷书第一人的楷书创始人三国魏钟繇，因得蔡邕笔法，故知多力丰筋者圣，无力无筋者病。——从其消息而用之，由是更妙。

被称为中国书圣的王羲之在其父枕中发现并"窃读"到李斯、蔡邕、钟繇的笔法，书艺方得大进。

楷书颜体代表人物颜真卿，是被北宋朱长文《续书断》认定的唐朝楷书神品第一人，两度辞官拜张旭学书，目的就是请师笔法，最终将所得笔法写成《述张长史笔法十二意》。

在学书、作书中善于观察、感悟自然，获取自得之法，善于扬弃，善于创新的典范是张旭、颜真卿、怀素。

中国狂草书体创始人张旭就是善于观察、善于感悟的表率。他的狂草笔法就是他在自然中获取的自得之法。

据颜真卿《述张长史笔法十二意》记载，长史曰："予传笔法得之于老舅陆彦远曰：吾昔日学书虽功深，奈何迹不至于殊妙。后闻褚河南云：用笔当须知如锥画沙如印印泥。始而不悟。后于江岛，见沙地净，令人

意悦欲书。乃偶以利锋画其劲险之状，明利媚好，始乃悟用笔如锥画沙，使其藏锋，画乃沉著。当其用锋，尝欲使其透过纸背。真草字用笔，悉如画沙印泥，则其道至矣。"由此可见，张旭从老舅陆彦远处得知褚遂良用笔当如"锥画沙""印印泥"，而后方知楷书用笔的起行收三过程是起笔印印泥，行笔锥画沙，收笔又是印印泥。

　　张旭自言"始见公主与担夫争道，又闻鼓吹而得笔法；及观公孙大娘舞剑，而得其神"①。由此可见，张旭见到公主与担夫争道，其情其景应是在一条窄小的道上，公主和担夫正面相遇。公主显贵是争道，担夫低下是让道。这一争一让的过程，情节应是担夫按规则迅速靠右让行，而公主违规争道则迅速向左欲穿行。这种反复争让致使左右摆动的情景，正是张旭自得的在运笔中横画左驰右鹜的狂草用笔法。闻鼓吹而得笔法，是说张旭狂草笔法源于闻鼓吹。"鼓"是音乐的节奏，而"吹"是古人吹乐的旋律及气势、形态，如吹"唢呐"随着鼓之节奏吹乐之旋律左右上下摆动、转动的气势形态，正是狂草笔法的特征。观公孙大娘舞剑，而得其神是张旭在观看盛唐第一舞人公孙大娘舞剑后，将其"燿如羿射九日落，矫如群帝骖龙翔。来如雷霆收震怒，罢如江海凝清光"②的形态和气势引作笔法之神态。

　　张旭笔法"孤蓬自振，惊沙坐飞"。历史上对此狂草八字笔法的理解众说纷纭。笔者认为，这八字笔法是张旭自己感悟的狂草执笔、运笔法。在用笔时，张旭所执笔杆犹如孤蓬，其指、腕、肘、肩运笔时上下左右摆动如风，笔杆亦即孤蓬自然产生振动，因而八面出锋、神出鬼没。张旭行笔采用中锋，恰似锥画沙，锥到之处，沙向两侧腾飞，即谓之惊沙坐飞。张旭八字笔法的两个比喻，是张旭观察了那孤蓬随风飘动、翻转等形态和气势后，悟出其狂草用笔当如孤蓬自振。张旭看到并实践过锥

① （清）纪昀等编纂：《景印文渊阁四库全书》，第一四七二册，《集部·总集类》，162 页，台北，台湾商务印书馆股份有限公司，2008。

② （清）纪昀等编纂：《景印文渊阁四库全书》，第一四七二册，《集部·总集类》，472 页，台北，台湾商务印书馆股份有限公司，2008。

画沙，锥到之处，沙向两侧腾飞，犹如沙子受惊，使坐沙（即原平静的犹如坐着的沙）飞腾的美妙景象，因此悟出中锋行笔时的气势和速度当如锥画沙惊沙坐飞。唐朝韩愈《送高闲上人叙》描述张旭："观于物，见山水崖谷、鸟兽虫鱼、草木之花实、日月列星、风雨水火、雷霆霹雳、歌舞战斗、天地事物之变，可喜可愕一寓于书，故旭之书，变动犹鬼神，不可端倪，以此终其身而名后世。"①

颜真卿在大自然中感悟自得之笔法是屋漏痕。

怀素在大自然中感悟自得笔法是夏云奇峰、壁坼之路。

怀素之师邬肜（张旭的学生）感悟自得笔法是古钗脚，即后人南宋姜夔《续书谱》说的折钗股。

唐朝林韫《拨镫序》②和宰相陆希声传因拨灯中的推、拖、捻、拽而感悟五指执笔法凡五字：撅、押、钩、格、抵。用笔双钩，谓之拨镫法。③北宋黄庭坚晚年在三峡见船工摇船，悟得长年荡桨笔法后书法大进。又有北宋雷简夫听江声亦有所得而笔法乃进之说。④

上述事例表明，学书、作书首要的是学习书法宗师的创法精神和笔法经典，同时还要善于观察，善于感悟，形成自得之法，方能登上书法的高峰并进行创新。两者均不可缺少。若未习宗师笔法经典，又不善观察，不善感悟，就是学书、作书一辈子，无论写坏多少毛笔，写尽多少纸，用了多少墨汁，甚至写字写到八九十岁，还是不能进入书法之门。

① （南宋）陈思编纂：《宋刊书苑菁华》，547 页，北京，中国书店出版社，2021。
② 参见（南宋）陈思编纂：《宋刊书苑菁华》，497 页，北京，中国书店出版社，2021。
③ 参见（北宋）朱长文纂辑，何立民点校：《墨池编》，96 页，杭州，浙江人民美术出版社，2012。
④ 参见（北宋）朱长文纂辑，何立民点校：《墨池编》，97 页，杭州，浙江人民美术出版社，2012。

第三节　中国书法的最高境界是知行合一

学好并创新书法，达到中国书法艺术的最高标准，首先就是要学习秦汉晋唐古圣先贤的笔法经典，并有自己的感悟，形成自得之法。

自秦以后的书法祖师对书法的理解和感悟是非常深的，他们在其经典论著中提出的关于书法的标准也是非常高的。这种高和深的程度甚至连古圣先贤自己也没能达到。准确地说，高深的书法经典理论实际上就是古圣先贤的书法梦。中国书法史上第一个草圣张芝就曾说自己上比崔杜不足。这是为什么？张芝的书法和杜度、崔瑗的书法相比，毫无疑问好得非常多，张芝的草书连书圣王羲之都佩服得五体投地。然而若用张芝的书法和崔瑗的《草书势》相比，那毫无疑问还有很大差距。张芝上比崔杜不足，实质上就是在这个意义上说的。由此可见，古圣先贤经典描述的关于最高境界的书法实质上就是要求取法于上，用最高的标准要求自己。

古圣先贤的书法梦，给后人指明了正确的书法艺术方向，阐述了书法艺术的真谛。今天我们处于新时代，一是要追梦，就是在书法上心仰秦汉晋唐书法祖师，学习和领悟他们的经典，这是在书法上首先必须取得一个"知"字。二是要在书法艺术上为祖先圆梦，让祖先的梦想成真，这是在书法上的"行"字。这个行，就是行动，就是要反复、刻苦地学习、磨炼、感悟，登上书法艺术的高峰。两者结合，就是书法艺术本身的知行合一。

学习、感悟古圣先贤的书法经典，进入书法之道，只是做好了第一步。优秀的书法只有同时赋予它美好的内容，能化众生，才是真正意义上的书法得道。换句话说，书法的知行合一必须有两层意思：第一层意思是你不仅知道真正意义上的最高境界的书法艺术是什么，同时还能够把它用书法的形式写出来。第二层意思是当你在书法艺术上达到知行合一时，只是完成了一半。正如《清静经》说的："既入真道，名为得道，虽名得道，实无所得"；只有"为化众生，名为得道；能悟之者，可传圣

道"①。由此可见，只有知道、行道，再加传道以化众生，才能在书法上达到知行合一的完美境界。

现实中，一些书法者一辈子只会书写几个字，诸如福、禄、寿、囍、马到成功、鸿运当头、紫气东来一类，也有一些书法者会用拖把拖出一个其大无比的龙字、马字、虎字，或抄写出几公里的长卷，由此获得最大、最长的书写吉尼斯纪录。然而，这些都不应是书法者的目标。书法者的目标亦即最重要的作用是知行合一、书以载道，每写一幅作品传送一条道，传递给人们福、禄、寿、囍、马到成功、鸿运当头、紫气东来之道……只有知道、行道、传道三结合，才能在书法上达到完美，亦即书法的最高境界。

运用书法这种形式传承中华优秀传统文化，就是把中华优秀传统文化中蕴含的思想观念、人文精神、道德规范创造性地转化、创新性地发展成书法作品，进而进入当代人的办公、经营、居住以及各种建筑物室内外空间，同时引入书报、杂志、网站，进入名山大川并在景区摩崖石刻，让书法所载之道转化成人们永恒的座右铭和精神力量，让空间因为书法变得更加美好，从而激励人们为家为国，为实现中华民族伟大复兴事业而努力奋斗，这就是青少年学习书法的最终目标。正如杜甫所云："读书破万卷，下笔如有神。"②

中国书法的最高境界是知行合一；最高技法是笼天地于形内，挫万物于笔端；最大作用是挥洒中华圣贤语，弘扬世代立命方；高尚的情怀是挥洒翰墨抒真情，不辞劳苦利众生。

① （清）水精子注解：《太上老君说常清静经》，民国六年（公元1917年）岁次丁巳三月爱莲堂重刻本，现存中国国家图书馆古籍馆。
② （清）纪昀等编纂：《景印文渊阁四库全书》，第一四七二册，《集部·总集类》，407页，台北，台湾商务印书馆股份有限公司，2008。

第七章　大狂草

大狂草是在唐楷，王羲之行草，张旭、怀素狂草的基础上产生并发展起来的，是继中国草书章、今、狂三体之后的第四种草书体。大狂草源于狂草又不同于狂草。其理论基础是中国古代朴素辩证法和近现代哲学中的辩证法，气势、形态源于《易经》《道德经》《心经》《武经七书》揭示的理论，笔法、字法源于秦汉晋唐古圣先贤经典，章法源于河图洛书揭示的原理。

本章包括中国草书的溯源与发展、大狂草书论、笔法、字法、章法、书道运笔步身法、部分作品以及大狂草产生后的社会反响。

第一节　中国草书的溯源与发展

一、中国草书溯源

古老而优秀的中国书法艺术源远流长、博大精深。在遥远的上古原始社会，人类经历了堆石记事、结绳记事，发展到仓颉创造象形文字，革除了当时结绳记事之陋，开创了文明之基，仓颉被尊奉为文祖。随后演进为大篆（广义的大篆包括甲骨文、金文、籀文、六国文字等）。

秦朝统一后书体依序为秦相李斯创小篆、秦朝程邈创隶书、西汉史游创章草、东汉刘德升创行书、东汉末张芝创今草、三国魏钟繇创楷书。自此依时间顺序创立了包括篆隶草行楷在内的中华五体书法，一直沿用至今。

中国书法的鼎盛时代是晋唐时期。东晋王羲之在三国魏钟繇楷书、东汉刘德升行书、东汉末张芝今草基础上将楷、行、草书体发展到高峰，被称为书圣；唐朝欧阳询、虞世南、薛稷、褚遂良、颜真卿、柳公权的楷书在继承前人的基础上，将中国书法中的楷书发展到高峰，成为学习书法的楷模；唐朝张旭、怀素在唐楷和王羲之、张芝草书的基础上，通过深入自然、感悟自然创立了史无前例的狂草，把书法这门艺术推至巅峰，张旭、怀素由此而成为当之无愧的草圣。

在中国书法史上，狂草是中华五体书法中最后形成的一种书体，历代书法家一直将狂草奉为书法艺术的最高境界。

纵观草书在中国书法史上的经历，它分为了三个主要阶段。第一阶段是章草，系西汉史游所创，东汉杜度、崔瑗予以完善而形成；第二阶段是今草，系东汉末张芝（历史上第一个草圣）所创，东晋王羲之集大成；第三阶段是狂草，系唐朝张旭所创，怀素予以发扬光大，史称颠张醉素俩草圣。

在中国书法史上，中华五体书法中未闻篆隶楷行书体有人称圣。唯独草书，史上公认四圣：即东汉末今草创始人张芝被称为草圣，东晋王羲之被称为书圣（王羲之因楷、行、草皆善而被称为书圣，但其传世作品主要是草书，中国最早、最大型的书法丛帖《淳化阁帖》所列王羲之传世法帖 136 帖全部是草书），唐朝的张旭、怀素被称为草圣。

自唐朝张旭、怀素狂草书法问世以来，草书历经宋、元、明、清等多个朝代，虽然出现了宋朝赵佶、黄庭坚，元朝鲜于枢，明朝祝枝山、徐渭，清朝王铎、傅山等草书大家，但是终究是每况愈下，一直没能再现唐朝狂草书法的盛况。直到现代，著名草书大家于右任先生根据易识、易写、准确、美丽的原则，整理了系统的草书代表符号，集古人之字编制成《标准草书千字文》和《标准草书》。于右任先生功德无量，被誉为当代草圣。

伟人毛泽东最终选习的是怀素奔放、豪迈之狂草，形成的是毛体行草（三分行书七分狂）书法。毛体字的神韵、气势，史无前例。

对于草书中的章草、今草、狂草三种形式，于右任先生的入室弟子胡公石先生说道："以上三种草书，从组织的特点相比较，章草太落后，狂草太神化，今草为介乎二者之间。"① 加上今草有法可依、有章可循，且居中，所以大多书法家走三形式居中之道——今草即小草就是顺理成章的事了。因此，自宋朝以来，草书家一直没有再现唐朝狂草书法的盛况。

二、中国草书的现状

当今时代日新月异，而伴随时代发展的书法特别是狂草，已经成为一种人们梦寐以求的书法艺术。很多书法艺术家试图仿效唐朝张旭、怀素之笔法，希望登上书法艺术的狂草高峰，写出弘扬中国传统文化、体现时代艺术气息、表现大自然山山水水和人世间悲欢离合等具有最强视觉冲击力的狂草书法艺术。但是，这条路怎么走，这座书法高峰如何攀，无数书法家都在为之苦苦探索。

前面说过，书法到了唐朝，欧阳询、虞世南、薛稷、褚遂良、颜真卿、柳公权的楷书已将中国书法中的楷书发展到高峰，成了众人争相学习书法的楷模；书圣王羲之的行书、今草早已摒弃了原始的篆隶入草方式，给我们展示了最高成就的今草《十七帖》等源于楷行；草圣张旭、怀素的狂草在唐楷和王羲之楷行草书体的基础上，通过深入自然、感悟自然而创立起来。因此，北宋苏轼有"楷如立、行如行、草如奔"的著名论断，蕴示了自晋朝以来习草效法王羲之先楷后行再草是唯一正确的路。

然而今天，还有大量学者甚至大名家、学院的书法教授们不仅自己甚至还教诲人们不走从楷至行再草和深入自然、感悟自然之路，而是独辟蹊径，"易雕宫于穴处，反玉辂于椎轮"。他们一头钻进古墓，倒回秦汉篆隶，甚至回到更古的甲骨文、籀文即大篆上去寻求所谓"高古"的途径，试图进入狂草殿堂。结果写出来的所谓大草、狂草作品只有阴柔

① 胡公石：《论草书标准化》，载《收藏艺术报》，2015-11-04（1）。

斜曲之形态，没有阳刚正直之气势。他们曲解清朝傅山"四宁四勿"的观点舍本逐末，甚至未习楷书、未习羲之今草和张旭、怀素狂草，去仿效宋、元、明、清非狂草书法家，诸如黄庭坚、鲜于枢、祝允明、徐渭、王铎、傅山的书法，连草符还表示不清，就称为狂草大师、一代宗师、书法巨匠，甚至称为中国狂草第一人。他们不按草书章法，任笔为体，聚墨成形，肆意挥舞，满纸游丝，杂乱无章，也称之为狂草。这一切，一方面说明了当今立志于大草、狂草的书法家为数众多，另一方面也说明了目前狂草书体正处于鱼目混珠、泥沙俱下的境况，大多正在攀登的书法家们正在寻找进入狂草的正确途径。

三、进入狂草的正确途径

今草，东汉末草圣张芝和东晋书圣王羲之已经将其发展到顶峰，并形成了完整的书写体系。狂草或曰大草，是今草（小草）的升华，是中国草书章、今、狂三书体中的最后一种书体，是唐朝草圣张旭所创，唐朝草圣怀素予以发扬光大。由于两位草圣没有给我们留下狂草书写的系统笔法理论，致使狂草这种书体虽至高无上，但却太神秘，也使得一千两百多年来众多书法家只是不断临摹、不断探索，然而最多只有形似，却一直无法神似，最终无法真正进入狂草的殿堂。

一些专家教授，因为草书中的章草源于篆隶，就把小草和狂草都说成源于篆隶，进而误导一大批习书者从篆隶入手，试图进入狂草。结果，由于方法不对，写出来的所谓狂草作品偏离狂草之本性！殊不知篆隶只是中华五体书法中的两种已经成熟的书体，自古只有章草源于隶书！他们不知道从篆隶入手只能进入章草，从章草进入今草必须伴随行书。如东汉末张芝善杜度、崔瑗之章草，如果没有刘德升之行书的问世，就不可能有张芝创立今草；又如王羲之的《十七帖》等草书是建立在钟繇楷书、刘德升行书、张芝今草基础上的（王羲之习书是先楷后行再草的），他只是吸取了篆隶书体之笔法，即中锋运笔，其书体没有篆隶书体之形

态。也正是因为这个原因，从晋唐直到明朝，篆隶之书体一直处于衰微阶段。可见，篆隶和今草、狂草并没有直接的、必然的联系。

纵观中国的草书发展史，辩证法否定之否定规律是中国草书发展的基本规律。

篆隶发展产生了章草，章草否定了篆隶；章草发展产生了今草，今草否定了章草；今草发展产生了狂草，狂草又否定了今草而成为书法领域中的最高境界。由此可见，一部中国草书发展史就是辩证法否定之否定规律在书法领域中的集中表现史。

辩证法否定之否定的规律告诉我们，否定是对旧事物的质的否定，但不是对旧事物的简单抛弃，而是变革和继承相统一的扬弃。事物发展过程的每一阶段，都是对前一阶段的否定，同时它自身也被后一阶段再否定。经过否定之否定，事物在更高阶段上会重复旧阶段的某些合理特征，又添加某些发展的新质，由此构成事物从低级到高级、从简单到复杂的螺旋式上升或波浪式前进的发展过程，体现出事物发展的总趋势就是扬弃。草书的发展正是辩证法否定之否定规律发展的结果。

由此可见，在否定之否定规律发展下所产生的狂草，不具有被否定之否定过的篆隶和章草的特性。被否定的篆隶和章草只是作为一种历史产物、一种成熟的书体和笔法存在。因此，学习狂草如果从篆隶和章草的形势入手，其结果只有阴柔斜曲之形态、没有阳刚正直之气势。因而写出来的东西就不能称之为狂草了。如果撇开楷书，抛开晋朝书圣、唐朝草圣的笔法、字法、章法，简单采用清朝傅山"四宁四勿"的观点，即宁拙毋巧、宁丑毋媚、宁支离毋轻滑、宁直率毋安排和那所谓乱石铺街的方法来写狂草，结果就成为幼儿园的幼儿率真体，"狂草"将妇孺皆能！那种简单的幼儿率真体，未经训练就可操作，没有艺术品位，其价值也就可想而知了。由此可见，书法的狂草只能实实在在、一步一个脚印地走先楷后行再草（今草）到狂这条唯一正确的路。

四、中国草书的发展

前面说过，王羲之的书法路是先楷后行再草（今草），张旭承袭王羲之，创立狂草，登上书法的巅峰，创建了一座史无前例的书法丰碑。狂草书体自张旭创立以来，只有唐朝怀素达到这个境界。

张旭没有留给后人关于狂草的笔法经典。其自言：“始见公主与担夫争道，又闻鼓吹而得笔法，及观公孙大娘舞剑，而得其神。”其笔法经其弟子邬彤传给怀素仅八字：“孤蓬自振，惊沙坐飞。”而怀素自得之笔法只是在与颜真卿论草书时透露八字：“夏云奇峰、坼壁之路。”由此可见，狂草神秘、变动如鬼神、高深莫测、不可揣摩。因而自宋朝以来无人能及。至于发展，简直是天方夜谭！

时至今日，伴随历史车轮和社会发展，书法艺术也必须与之相适应。因此，攀登狂草、发展狂草成为时代的要求和呼唤。很多书法家都在不断研究、探索中。

姜太公有一段至理名言：“知与众同者，非人师也。大知似狂。不痴不狂，其名不彰；不狂不痴，不能成事。”[①] 可见，狂是推动事业发展的最大动力和自信，痴是一种内在的感悟方法，痴迷方悟！痴狂结合是一种思维，一种境界，一种对事业无与伦比的执著和真爱，一种不畏千辛万苦的追求和奋斗。只有痴狂，才会不惧一切得失，才能在书法之路上朝着光辉灿烂的顶点攀登。因此，萌生攀登和发展狂草意念。特撰联：创大狂何惧破釜沉舟，弘书道势必闻鸡起舞。于是，笔者抛弃了铁饭碗、踏上了一条痴狂书法的艰辛路。在学习楷行书体 35 年后，从 2000 年开始，又历经 15 个春秋，研习中国古代朴素辩证法，阅读《河图》《洛书》《易经》《道德经》《般若波罗蜜多心经》等，再加上学习《武经七书》的形势、虚实理论，研习秦汉晋唐李斯、萧何、崔瑗、蔡邕、钟繇、索靖、卫铄、王羲之、梁武帝、张怀瓘、孙过庭、张旭、怀素等人之笔法经典

① （北宋）李昉等：《太平御览》，3278–3279 页，北京，中华书局，1960。

论述，研习唐朝草圣张旭、怀素的狂草墨迹，深入自然、感悟自然，终于 2015 年 10 月创立了一种继中国草书章、今、狂三书体之后的第四种书体——大狂草。

大狂草书体的实质就是对唐朝张旭创立、怀素发扬的狂草进行辩证的否定——扬弃，也就是运用辩证法的原理对狂草进行否定之否定，既弃除、又保留、又发扬。弃除的是狂草书法中消极的（因酒而发、不可揣摩、非理性、偶然性）因素，保留的是狂草书法中积极的（形态和气势）因素，而对狂草的发扬，就是增加了中国古代朴素辩证法和近现代哲学中的辩证法因素，把狂草变成一种辩证的、理性的、可以揣摩的、非酒能发的、能够学习和操作的不神秘的大狂草。

五、大狂草是历史发展的必然产物，是辩证法否定之否定规律在草书领域中的体现

大狂草是在唐楷、王羲之行书、今草和张旭、怀素狂草基础上发展起来的一种理性书体，是运用辩证法的原理将河图、洛书的阴阳五行、伏羲先天八卦的太极生两仪、两仪生四象、四象生八卦和道教的"道生一，一生二，二生三，三生万物"、易经的"一阴一阳之谓道"的原理，用书法的一线贯穿阴阳得以实现的。

太极是一、是道，太极动而生阳，静而生阴，是生两仪。一阴一阳就是两仪。阴阳是天地之道、男女之道，同样也是书法之道。

道生一，即大狂草笔法原本是太极一条自然线。一生二，即太极生两仪，也就是这条线一分为二产生的阴线和阳线（两仪又生四象，即少阳、老阳、少阴、老阴。阴线和阳线在大狂草笔法上的表现形式有刚线柔线、虚线实线、粗线细线、长线短线、曲线直线、浓线淡线、燥线润线等），书法的阴阳贯穿着书法之道，联通着大自然。书法的阴阳还体现在笔法的正锋侧锋、顺锋逆锋、藏锋露锋、方圆、转折、提按以及字形的大小、长短、宽窄、粗细、仰卧、正斜和行距字间的疏密等。二生三，就是在两仪

生出的少阳、老阳、少阴、老阴这四象上，分别各加一阳爻或一阴爻，叠之为三，就产生八种形态的符号，即先天八卦。二生三还可以理解为阴阳产生天地人、日月星、水火风、精气神。三生万物，即叠之为三所形成的八种形态的符号，即先天八卦表达了宇宙的万千气象。也可以理解为叠之为三所形成的八种形态以及天地人、日月星、水火风、精气神产生了千姿百态、气象万千的大狂草书法体系。正如东汉蔡邕所云："夫书肇于自然，自然既立，阴阳生矣；阴阳既生，形势出矣。"

（一）大狂草与狂草的共同点和不同点

1. 大狂草和狂草的共同点

一是均源于唐楷和王羲之行草；二是野生自然、自由自在、无拘无束的程度以及神态、气势一致；三是均源于深入自然、感悟自然。

2. 大狂草与狂草的不同点

狂草是朴素的、酒后突发的、非理性的、偶然的产物。正如唐朝怀素《自叙帖》引诗所云："醉来信手两三行，醒后却书书不得""人人细问此中妙，怀素自言初不知""狂来轻世界，醉里得真如"。而张旭，唐朝杜甫诗曰："张旭三杯草圣传，脱帽露顶王公前，挥毫落纸如云烟。"两草圣被称为颠张醉素，常一日九醉。今人模仿和效法将会因酒伤身。因酒而发缺乏理论根据及论证，无法操作、不可揣摩、非理性、太神秘，难以传承是狂草的缺点。尽管如此，也丝毫无损两位伟大的当之无愧的草圣。因为他们生长在唐朝，他们创立的是一种体现自然的，代表未来无限生机的最高书法艺术，他们不可能，我们也不能要求它一产生就那么的完善。如果没有这两位草圣给我们创立狂草书法，我们今天肯定还在黑暗中摸索！在小草中徘徊！观今宜鉴古，无古不成今。这就是真理。

大狂草，在狂草前面加了一个大字。这个大字，不是指大草或写的字大，而是指这种书体除了具备狂草形势的特性外，还具有更深的含义和更大的容量，它是用书法的一条线贯穿阴阳、贯穿大自然，体现五行，

也就是"笼天地于形内，挫万物于笔端"。大狂草是将狂草上升为辩证的、非酒能发的，能够揭示书法与自然的现象与本质、原因与结果、必然与偶然、可能与现实、形式与内容诸多范畴且超大容量的纯理性书法。大狂草在书法史上第一次明确将河图洛书、先天八卦的阴阳五行以及《武经七书》的形势、虚实理念和《般若波罗蜜多心经》的空无理念引入书法之笔法、字法、章法、身法、步法。因此，大狂草的产生就使狂草成为人们可以操作、可以揣摩、可以学习的书法，它使狂草不再神秘，也不会因酒而发且伤身心。狂草书法艺术从此从必然王国走进了自由王国。

（二）大狂草的气势、形态和书写方法总体要求

大狂草在书写时要有一种无敌的信念和不败的斗志，要有西汉萧何《书势法》要求的将帅登阵、勇往直前、攻无不克的自信，必须始终贯穿"一阴一阳之谓道"的理念，同时应具佛学《心经》揭示的"空""无"心态，如入无人之境。在运笔时要有秦朝李斯《用笔法》鹰望鹏逝、游鱼得水、景山兴云的势态，书写50字以上大篇幅时，还应依据伏羲先天八卦所提示的天地定位、山泽通气、雷风相搏、水火不相射的原理进行谋篇布局，使书法之气贯通于各行。

一是气势雄健、刚柔相济，体现天地之阴阳、体现中华民族之气质：横如大梁，竖如立柱，坚固挺拔，撇如长枪，捺如利剑，气势如虹，点如高山坠石，转如铁画银钩，八面出锋，大开大合，气象万千。

二是书法形态诡奇怪状、阴阳平衡、千姿百态，体现大自然景象。

三是书写方法既要疾速如电，又要迟重兼施。一味快纯阳，一味慢纯阴都不符合书道。笔法上还应体现唐朝孙过庭描述的"重若崩云，轻如蝉翼；导之则泉注，顿之则山安"的形势，使书法具有强大的视觉冲击力。

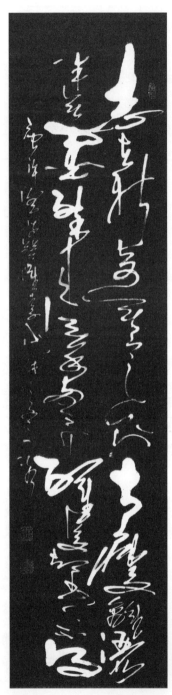

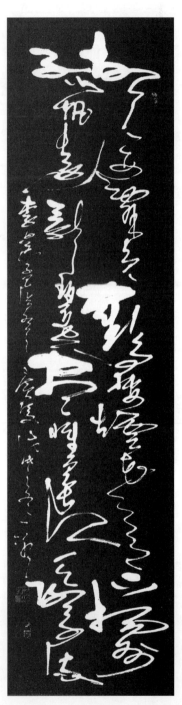

图文:

志在新奇无定则,古瘦漓洒半无墨。

醉来信手两三行,醒后却书书不得。

戊戌之冬 一冰书

图文:

故人西辞黄鹤楼,烟花三月下扬州。

孤帆远影碧空尽,唯见长江天际流。

戊戌之冬 一冰书

（三）大狂草书体理论、作品形成和发展经历的三个阶段

第一阶段是 2001 年（辛巳）至 2015 年（乙未）10 月书体诞生，为形成期；第二阶段是 2016 年（丙申）至 2018 年（戊戌），历经三年的成长期；第三阶段是 2019 年（己亥）迄今，撰写《中华五体书法固本浚源》，大狂草书论及书法作品以此为标志于 2023 年进入成熟期。

第二节　论大狂草

大狂草是在秦汉笔法经典和唐楷，王羲之行草，张旭、怀素狂草的基础上产生和发展起来的，是继中国草书章、今、狂三体之后的第四种草书体。中国传统文化河图、洛书揭示的阴阳五行是大狂草书体产生的根源，伏羲《先天八卦》、文王《周易》、老子《道德经》以及《心经》《武经七书》是大狂草书体笔法、字法、章法的指导思想，哲学中的辩证法是大狂草书体创新发展的指路明灯。

大狂草的成长过程是先楷后行再草（小草）到狂，最后大狂草。

唐朝张怀瓘《六体书论》曰："大率真书如立，行书如行，草书如走。"[①] 之后，北宋苏轼曰："楷如立，行如行，草如奔。"他们都说明了习书先楷后行再草（小草）的程序和字体的势态。而狂草，于右任先生的入室弟子，亦是新中国成立后中国标准化草书学社社长胡公石先生在《论草书标准化》一文中引申其意是："不怀得失，不受一切约束以求解放。狂字用在草书上的名称，顾名思义，一要人狂，二要书狂。第一要写得快；第二要诡奇怪状。"[②]

唐朝草圣张旭、怀素是狂草典范。颜真卿说："忽见师作，纵横不群、

①（南宋）陈思编纂：《宋刊书苑菁华》，357 页，北京，中国书店出版社，2021。
② 胡公石：《论草书标准化》，载《收藏艺术报》，2015-11-04（1）。

1995 年，笔者用楷体为福建省灵台山大悲殿题匾额。

迅疾骇人。"① 这个"不群""骇人"，总括了狂草一是超凡，二是既快又诡奇怪状的特点。由此可见，狂如飞！而大狂草则是在继承古圣先贤笔法的基础上另有洞天：大狂草如天之三宝日月星无常体，地之三宝水火风无常形，人之三宝精气神无常态。正如东汉蔡邕《笔论》所云："为书之体，须入其形。若坐若行，若飞若动，若往若来，若卧若起，若愁若喜，若虫食

① （南宋）陈思编纂：《宋刊书苑菁华》，545 页，北京，中国书店出版社，2021。

1995 年，厦门市文联主席、中国书法家协会第三届理事、福建省书法家协会副主席
谢澄光为墨缘斋题：墨香斋雅，缘好艺荣。

1996 年，谢澄光先生撰写的"墨香斋雅，缘好艺荣"楹联和笔者书写的行楷"敬贤
堂"刻匾，悬挂于福建省龙岩市墨缘斋。

木叶，若利刀戈，若强弩之末，若水火，若云雾，若日月。纵横有可象者，方得谓之书矣"。亦如孙子所云："兵无常势，水无常形。"

东汉蔡邕在"须入其形"后用了 16 个"若"字（实际上自然景象数不胜数）的比喻，说明真正意义，也是最高境界的书体是更高意义（文字）上的象形，是回归自然，纵横有象，字无常态，贵在变！

大狂草书体的实质是书法自然①，随自然之变而变，生于阴阳、形在五行、成于大道。

一、书法自然

仓颉造字，证明字法自然。老子论道，揭示道法自然。一冰论书，认定书法自然。

纵观中国文字和书法史，古圣先贤走的路，全部是书法自然之道。文字的产生、道法的出现、书法的形成，无一不是源于自然、效法自然。

五帝时期的文祖仓颉，广泛搜集民间的图画文字，加以整理、改造，创造了系统的象形文字。唐朝张怀瓘《书断》将仓颉制造的象形文字命名为古文。古文按："古文者，黄帝史仓颉所造也。颉首四目，通于神明，仰观奎星圆曲之势，俯察龟文鸟迹之象，博采众美，合而为字，是曰古文。"文字产生后，人类从此结束了结绳记事之陋，由蛮荒岁月转向了文明生活。仓颉造字，证明了字法自然。

春秋时期老子《道德经》，揭示了"人法地，地法天，天法道，道法自然"②，说明了自然是天、地、人最高意义上的法则。

中国书法鼻祖，秦相李斯变仓颉、籀为小篆，后世称为小篆之祖。其篆书"画如铁石，字若飞动，作楷隶之祖，为不易之法"。其在《用笔法》一文中开天劈地阐述了书法要道合自然、信之自然，还用自然界的鹰望鹏逝、游鱼得水、景山兴云的形和势言简意赅地描述了书法自然之真谛。

① 读法是"书 / 法 / 自然"，而非"书法 / 自然"。其中"法"字为动词，意为效法、遵循、等同、法则。
② 文若愚编著：《道德经全书》，131 页，北京，中国华侨出版社，2013。

东汉崔瑗作《草书势》，东汉蔡邕作《篆势》《隶势》《笔论》《九势》，一再强调书法自然。之后，有三国楷书鼻祖钟繇著《用笔法》，西晋索靖著《叙草书势》，西晋末东晋初卫夫人著《笔阵图》，东晋书圣王羲之著《书论四篇》《用笔赋》《笔势论十二章》《题卫夫人笔阵图后》等，几乎均在强调书法必须仿效自然。

综上所述，上古仓颉造字证明了字法自然，春秋老子论道揭示了道法自然，从李斯、崔瑗、蔡邕、钟繇、索靖、卫夫人到王羲之的经典没有提出"书法自然"四字，但是他们以无数自然界产生的现象蕴示了书法的真谛就是书法自然！古圣先贤的笔法经典绝不是有些人把唐朝以前的笔法说成是"比喻法"那么简单，古圣先贤实质上给我们指明的是学书、作书要效法自然这个最高境界，也就是他们的伟大书法梦。因此，今天，我们无论经历多少艰难险阻，都要追梦！为古圣先贤圆梦！圆梦，就是"书法自然"。

二、生于阴阳

长期研习唐楷、王羲之行草和张旭、怀素狂草形成的是大狂草书体的基础功性，古圣先贤仓颉、李斯、萧何、崔瑗、蔡邕、索靖、萧衍、张怀瓘、孙过庭、张旭、怀素等人博大精深的书法经典成就的是大狂草书的理性，长期深入自然、感悟自然产生的是灵性。而功性、理性、灵性转化成大狂草书体，是依据河图洛书阴阳五行、伏羲先天八卦、《易经》太极生两仪、两仪生四象、四象生八卦和《道德经》的"道生一，一生二，二生三，三生万物"，即"一阴一阳之谓道"的原理才得以形成的。太极是一、是道，太极动而生阳，静而生阴，是生两仪，一阴一阳就是两仪。阴阳是天地之道，也是大狂草书体之道。

大狂草生于阴阳，表现在五个方面：一是笔法、二是步法、三是身法、四是字法、五是章法。笔法是执笔运笔、正锋侧锋、顺锋逆锋、露锋藏锋、圆方、转折、提按、疾速迟重等，在书阳刚正直笔画时以正锋、

顺锋、露锋、开、放为主，在书阴柔斜曲字体时则采用侧锋、逆锋、藏锋、合、收，阳字阳画弓步配合，阴字阴画虚步配合；步法是弓步、虚步、莲花步、歇步；身法是伸缩开合、闪展俯仰；字法体现五行：圆形金（阴金阳金）、弧形水（阴水阳水）、长形木（阴木阳木）、尖形火（阴火阳火）、方形土（阴土阳土），还有奇正、大小、长短、宽窄、粗细、仰卧、正斜、直曲等；章法是先天八卦的天地定位、山泽通气、雷风相搏、水火不相射这四对阴阳卦象之气贯通各行。

运笔速度一味快，则纯阳无阴；一味慢，则纯阴缺阳。两者均是书法之大忌。大狂草书体的运笔速度是疾速与迟重并举，书写速度依据书写内容既有疾速如电的快，又有迟重兼施的慢，体现出阴阳平衡、刚柔相济。

三、形在五行

孙子曰："声不过五,五声之变, 不可胜听也；色不过五,五色之变,不可胜观也；味不过五,五味之变, 不可胜尝也。"[1] 这个"不过五"的声色味变之理，是普遍真理。我们把它引用到书法领域，同样得出结论：书体不过五,五体之变, 不可胜观也；字形不过五,五形之变,不可胜看也。声，宫、商、角、徵、羽也；色，青、赤、黄、白、黑也；味，酸、苦、甘、辛、咸也；书，篆、隶、楷、行、草也。它们各具的五种特性均体现木、火、土、金、水之五行。

中华五体书法——篆、隶、楷、行、草所具的五行属性，是由书体特征及其代表人物产生时的朝代五行所决定的。西汉司马迁《史记·封禅书》曰："黄帝得土德，黄龙地螾见。夏得木德，青龙止于郊，草木畅茂。殷得金德，银自山溢。周得火德，有赤乌之符。今秦变周，水德之时。昔秦文公出猎，获黑龙，此其水德之瑞。"[2] 由此可见，自黄帝到秦朝历朝更替的原因均是五行相克取而代之。秦克灭周朝，是秦水克周火之

① 邓启铜注释：《武经七书》, 13 页, 南京, 东南大学出版社, 2013。
② （西汉）司马迁：《史记》, 166 页, 北京, 中华书局, 2006。

故。而李斯所处的秦朝属水德，其创立的秦篆，弧弯润居多，故论李斯小篆体为水；汉朝的五行属性多变，文帝时"宋孙臣上书曰：'始秦得水德，今汉受之，推终始传，则汉当土德，土德之应黄龙见。'"[1] 因此，汉隶（隶书虽为秦朝秦邈所创，但汉隶是隶书的高峰即昭著，且隶书的笔画、字形质朴，方厚稳居多）书体属性论为土；三国魏，魏字五行属木，魏钟繇创立的楷书相对篆隶笔势，直线和长方形居多，故论钟繇楷书为木；晋为金德，王羲之行书（行书虽为东汉刘德升所创，但王羲之是行书的昭著即顶峰，故以王羲之所处之朝代属性论行书为金，且行书笔势多带圆、刚、硬的特性）为金；唐朝武则天将国号改"周"期间为火德，产生的张旭狂草（章草的创始人为西汉史游，今草创始人为东汉末张芝，然而，草书的最高境界是狂草，狂草的创始人是张旭，故以张旭狂草产生时武则天将唐朝改周朝成火德之属性论狂草属性为火，且狂草具有热烈、向上的火的属性）为火。

大狂草书体融五体书势为一体，其字法之五行：圆金、弧水、长木、尖火、方土。笔法五行：圆、刚、硬是"金"的表现；弧、弯、润是"水"的表现；长、宽、直是"木"的表现；尖、艳、燥是"火"的表现；方、厚、稳是"土"的表现。

上述表明，事物包括不过五，都存在于五行之中，而要达到不可胜观、不可胜看，关键在于变，变则生，不变则亡。

为了达到这个变字，在大狂草作书训练过程中，经常要反常态进行，如大笔书小字，小笔书大字，醉作楷，醒作狂，还要分别将纸铺桌、地、壁、顶以及置纸悬空的五种状态下书写，不断增强作书之应变能力。

一幅好且可传世的书法作品，不是看作书者的名气和职位，而是看整幅作品是否具有阴阳平衡、刚柔相济、如诗如画、浑然天成的因素。也就是看是否具有李斯所说的书法三要：鹰望鹏逝、游鱼得水、景山兴云，亦即是否具备刚、柔、美三要素。

[1] （西汉）司马迁：《史记》，169页，北京，中华书局，2006。

　　这种作品不是作书者随时随地可以写成的，而是在唐朝孙过庭《书谱》所描述的作书时具有的五合状态下才能得以实现。（唐朝孙过庭曰："一时而书，有乖有合。合则流媚，乖则雕疏。略言其由，各有其五：神怡务闲，一合也；感惠徇知，二合也；时和气润，三合也；纸墨相发，四合也；偶然欲书，五合也。心遽体留，一乖也；意违势屈，二乖也；风燥日炎，三乖也；纸墨不称，四乖也；情怠手阑，五乖也。乖合之际，优劣互差。得时不如得器，得器不如得志，若五乖同萃，思遏手蒙；五合交臻，神融笔畅。"[①]）此外，书法作品的评断标准，还要看能否让大众喜爱、喜藏、喜学及其能否传世，能否接受时间的检验。比如今天我们能看到的《淳化阁帖》，就是已传世 1000 年以上甚至永远传世的书法作品。传世越久，说明这幅作品的生命力越强，越是好作品。正如迄今三千多年的古琴至今仍被人们所喜爱，在琴棋书画中，它居首位。

　　大狂草书体的形和势，是一个问题的两个面。任何形都带势，任何势都离不开形。孙子曰："若决积水于千仞之溪者，形也"[②]；"善战人之势，如转圆石于千仞之山者，势也"[③]。大狂草和孙子描述的自然界产生的形势是一致的。善书之形，亦如积水于千仞高山决堤而出，形似银河落九天；善书之势，亦像圆石从千仞高山顶上往下滚，势去不可遏！大狂草书体的形势，总体是取形于五行、取势于阴阳。

四、成于大道

　　老子曰："人法地，地法天，天法道，道法自然。"由此可见，道就是自然，自然就是道。大狂草书体成于大道，就是成于自然。一句话，就是认祖归宗，从自然中来，又回归自然中去。

　　那么，什么样的书法才符合大道，什么样的书法才是自然的？回答是：

① （南宋）陈思编纂：《宋刊书苑菁华》，243 页，北京，中国书店出版社，2021。
② 邓启铜注释：《武经七书》，12 页，南京，东南大学出版社，2013。
③ 邓启铜注释：《武经七书》，14 页，南京，东南大学出版社，2013。

一阴一阳之谓道，五行有象谓自然。万法归宗本是一，大道回一即自然。

综上所述，观今宜鉴古，无古不成今。中国书法的兴起，始于仓颉创造象形文字，而象形文字又源于自然景象。随着历史的发展产生了中华五体书法。篆体鼻祖是秦相李斯。尽管在仓颉造字后产生了甲骨文、金文、籀文、六国文字等，但是这些一概都归大篆范围，其作者、理论人多不详，只能作为历史文物。说李斯是鼻祖，是因为秦一统天下后，实行了车同轨、书同文，统一了文字，统一字体为李斯小篆，因此篆体鼻祖或书法鼻祖当然是李斯。隶体鼻祖是秦朝程邈，但隶体的高峰，则在汉朝，代表人物有蔡邕、师宜官等。楷体鼻祖是三国魏钟繇。之后产生两个高峰。第一个高峰是南北朝魏碑，其上承汉隶、下开唐楷。第二个高峰是唐楷，其代表人物有初唐的欧阳询、虞世南、褚遂良、薛稷，中唐的颜真卿，晚唐的柳公权。行体鼻祖是东汉刘德升，高峰则是东晋书圣王羲之。

历史上的草书尚未明确鼻祖，主要有章草、今草、狂草三种草书体。章草的创始人是西汉史游，代表作品有《急就章》。今草的创始人是东汉末张芝，被称为历史上第一个草圣，代表作品有《冠军帖》《终年贴》等。书法集大成者是书圣王羲之（王羲之所以被称为书圣而不称为楷圣、行圣、草圣，主要原因是他集今草之大成，其次是因其行书代表作《兰亭序》被称为天下第一行书。其楷书有《黄庭经》《乐毅论》等，楷、行、草皆被断为神品）。狂草的创始人是唐朝草圣张旭，唐朝草圣怀素予以发扬光大。张旭的代表作品有《心经》《肚痛帖》《李青莲序》等，怀素的代表作品有《自叙帖》《圣母帖》等。

中国书法归为五体，是因为世间万物不过五，源于自然，始于阴阳五行（中国书法史上产生的书体，如甲骨文、金文、籀文、六国文字等都归为篆体，魏碑、瘦金体等都归为楷体，今天产生的大狂草自然归属于草书体。五体是母项，其余之体都是子项）。中华五体书法的最终目标是回归自然，成为中国绚丽多彩、至高无上的艺术，笔墨千秋，书道永恒。

第三节 大狂草的笔法、字法、章法

大狂草书体融篆隶楷行草五体书势为一体，源于狂草又不同于狂草。其理论基础是中国古代朴素辩证法和近现代哲学中的辩证法，气势形态源于《武经七书》《道德经》《心经》相关理论，笔法字法源于秦汉晋唐古圣先贤经典，章法源于河图洛书揭示的阴阳五行。

一、笔法

（一）笔法三道
笔法三道是天道刚、地道柔、人道美。

1. 天道
天道，周易乾卦也，六爻全阳。乾卦象征着天道刚健、正大的美德，展示的是阳刚之气和刚健之行。天道以其光明和温暖普照大地。乾卦天道具有元、亨、利、贞。元是指万物的起源即元始，亨是具有宏大亨通的力量，利是和谐并有利于万物，贞是光大正直的品德。"天行健，君子以自强不息"[①]，就是要求君子效法天道生生不息的永恒的阳刚之气和刚健之行奋发图强。李斯《用笔法》描述的"鹰望鹏逝"正是笔法的天道。要求用笔首先要有雄鹰盘旋、展望、扑捉目标时的矫健之势，亦有大鹏英勇飞逝直达目的地的奋发图强的阳刚正直之气。笔法的天道，犹如《易经》乾卦揭示的天道：光明正大、阳刚正直。笔势的阳刚之气和刚健之行具有乾卦的元、亨、利、贞，即一开始就有亨通、利人、正直的气势和形态。笔法，为先为主的是具有天道。天道，体现刚。

2. 地道
地道，周易坤卦也，六爻全阴，象征着大地。"地势坤，君子以厚德

① 杨天才译注：《周易》，3—20页，北京，中华书局，2016。

载物"就是要求君子效法地道"柔顺利贞"之厚德承载万物，有安静顺从的品行、正直方大的仪态、含弘内敛的心性。地道有厚重、宏大、广阔、沧桑之势。地道于"行"则象征着对天道顺从和辅助的厚德。① 笔法体现地道，就是要在笔法中辅以阴柔斜曲的笔势，即李斯说的"游鱼得水"之形态。笔法的地道是阴柔厚德承载万物，于天道是为后为从为辅。地道，体现柔。

3. 人道

人道，就是效法天道"自强不息"、效法地道"厚德载物"。笔法体现阳刚正直是天道，体现阴柔斜曲是地道，笔法拥有天地之道就是拥有了人道追求的美。而人道在笔法上追求的美，在于"变易"，通过笔形笔势的阴阳五行之变，给人类带来最大的美。就如李斯说的，舞笔美如"景山兴云"。美，就是人道。

（二）笔法两势

1. 顺势为主

效河图起行收笔左旋顺天而运：先左后右（含空中运笔），从左到右，先上后下，自上而下。

2. 逆势为辅

法洛书起行收笔右转逆天而行：先右后左（含空中运笔）从右到左，先下后上，自下而上。

顺势为主，逆势为辅。无论顺势、逆势，均以刹那笔法为主，包含张旭"孤蓬自振、坐沙惊飞"的笔势和蔡邕《九势》揭示的"势来不可止，势去不可遏"的法则。顺势、逆势集中体现在笔法的左驰右鹜、顺锋逆锋的运笔中。

① 参见杨天才译注：《周易》，20—21页，北京，中华书局，2016。

（三）五体书势融一体

五体，即篆隶楷行草，五体书法的笔法中包含五种书势，即金势、木势、水势、火势、土势。大狂草书体笔法应融入五种书势，通过生克制化到达意境。

篆水隶土楷为木，行金草火五德临。

篆运中锋隶作点，楷走横竖行撇捺。

余皆草势转如环，五体笔法一应全。

五体书势及其笔法意境的辩证关系：

1. 金势

圆、刚、硬是金的形势。笔画之形为圆，其势为刚为硬，具有锋利无比，无坚不摧，无物不破的势，亦有沉降，肃杀，收敛等特点。

金旺得火，方成器皿。金能生水，水多金沉。强金得水，方挫其锋。金能克木，木多金缺。木弱逢金，必为砍折。金赖土生，土多金埋。土能生金，金多土变。[①]

2. 木势

长、宽、直是木的形势。笔画之形纵向为长横向为宽，其势能伸能曲。遇阳伸展向上为长，向左右为宽，特点是正直；遇阴向下为弯曲，特点是斜曲。

木旺得金，方成栋梁。木能生火，火多木焚。强木得火，方化其顽。木能克土，土多木折。土弱逢木，必为倾陷。木赖水生，水多木漂。水能生木，木多水缩。[②]

① 参见（南宋）徐升编：《渊海子平》，卷一，9页，上海，上海江东茂记书局，民国版本。
② 参见（南宋）徐升编：《渊海子平》，卷一，9页，上海，上海江东茂记书局，民国版本。

3. 水势

弧、弯、润是水的形势。笔画之形为弧为弯，其势为润，具有滋润、下行、寒凉、闭藏、阴柔等特点。有平静之水、潺潺流水；有衮隆扬波、汹涌磅礴之水；有大洪水；有飞流直下三千尺，疑是银河落九天之水。水在温和时能滋润万物，狂暴时又能毁灭一切。

水旺得土，方成池沼。水能生木，木多水缩。强水得木，方泄其势。水能克火，火多水干。火弱遇水，必为熄灭。水赖金生，金多水浊。金能生水，水多金沉。①

4. 火势

尖、艳、燥是火的形势。其形头小脚大、上尖下阔，特性是"炎上"。炎表示火苗向上升腾，火代表温暖、光亮、上升，也代表燃烧和毁灭。

火旺得水，方成相济。火能生土，土多火晦。强火得土，方止其焰。火能克金，金多火熄。金弱遇火，必见销熔。火赖木生，木多火炎。木能生火，火多木焚。②

5. 土势

方、厚、稳是土的形势。其形为方为厚，其势为稳为重，具有包容、储藏、融合、承载、生化、受纳的特点。

土旺得木，方能疏通。土能生金，金多土变。强土得金，方制其壅。土能克水，水多土流。水弱逢土，必为淤塞。土赖火生，火多土焦。火能生土，土多火晦。③

上述五势生克制化，深善思之理当自见。

大狂草笔法伴随五势，具体笔画有六种：横、竖、撇、捺、点、转。以阳刚正直为主，阴柔斜曲辅之。横如大梁竖如立柱坚固挺拔，撇如长

① 参见（南宋）徐升编：《渊海子平》，卷一，9页，上海，上海江东茂记书局，民国版本。
② 参见（南宋）徐升编：《渊海子平》，卷一，9页，上海，上海江东茂记书局，民国版本。
③ 参见（南宋）徐升编：《渊海子平》，卷一，9页，上海，上海江东茂记书局，民国版本。

枪捺如利剑气势如虹，点如高山坠石转如铁划银钩、八面出锋、大开大合、诡奇怪状翻合宜。

（四）笔法如风如剑

笔法的多样性犹如大自然之风势，亦如公孙大娘舞剑。笔法融入风剑之形势是由书写的内容、意境所决定的。至刚至阳、至阴至柔或刚柔相济是意志，意志发自于意境，意境发自于心灵，心灵源于参悟。

笔法如风的效果有时如微风、清风、和风、暖风、热风、凉风、寒风，有时如晨风、晚风、夜风，野风，疾风、大风、烈风、狂风、暴风，有时如阵风、旋风、台风、飓风、龙卷风、山谷风、海陆风、冰川风，有时如春风、夏风、秋风、冬风、东南西北风等。风之势有疾风利刃、风卷残云，风啸九天、神风绝杀等。

笔法如剑的效果有攻击、防守、刚力、弹力、韧力、顺向、逆向、横向、纵向等，有抽、带、提、格、击、刺、点、崩、搅、压、劈、截、洗、云、挂、撩、斩、挑、抹、削、扎、圈等。其关键是固守心神、以神御剑（笔）。

风道是自然的。融入剑道，则剑风一体，融入笔道，则成风之笔意。其意志，源于参悟。

笔法还可参见本书第五章中国书法的辩证法。

二、字法

自然、生态、灵动是大狂草字法的特征。

（一）字法首用草符

约定俗成的古之草书符号和于右任《标准草书》列举的草符是书写大狂草字法的第一要素。没有草符的字采用原形草。

（二）在楷体间架结构的基础上运用草符，施展草法

字的粗细、方圆、曲直、长短、大小、上下、左右、正侧、仰卧、离合……在楷体间架结构基础上依据书写内容、篇章的意境按约定俗成的草法进行变化。

（三）字法自然，纵横有象

取法东汉蔡邕《笔论》："为书之体，须入其形。若坐若行，若飞若动，若往若来，若卧若起，若愁若喜，若虫食木叶，若利刀戈，若强弩之末，若水火，若云雾，若日月。纵横有可象者，方得谓之书矣。"

取法东晋王羲之《书论》："凡作一字，或类篆籀，或似鹄头；或如散隶，或近八分；或如虫食木叶，或如水中蝌蚪；或如壮士佩剑，或似妇女纤丽。""每作一点，必须悬手作之，或作一波，抑而后曳。每作一字，即须作数意意况：或横画似八分，而发如篆籀；或竖牵如深林之乔木，而屈折如钢铁钩；或上大如秆稿，或下细如针韭；或转发似飞鸟，或棱侧如流水。""为一字，数体俱入。若作一纸之书，须字字意别，勿使相同。"东晋王羲之《题卫夫人笔阵图后》又曰："须缓前急后，字体形势，状等龙蛇，相钩连不断。""若平直相似，状如算子，上下方整，前后齐平，便不是书，但得点画耳。"

（四）书无常势，体无常形，字无常态

从孙子"兵无常势，水无常形。能因敌变化而取胜者，谓之神。故五行无常胜，四时无常位，日有短长，月有死生"[1]中感悟笔法、施展字法：

一是字法如树无常势。树，年复一年，经历春夏秋冬的更替、经历风霜雨雪的侵袭，其形态和气势变化万千。然，这棵树的本质不变。

二是字法如人无常形。人，有坐行奔，有仰卧起，有前后侧，有蹲立弯，手舞足蹈等，千姿百态。然，本质上还是这个人。

[1] 邓启铜注释：《武经七书》，18 页，南京，东南大学出版社，2013。

三是字有大中小、长短粗细宽窄、正斜曲直仰卧、干湿浓淡，在不同的篇章、不同的条件下亦如"兵无常势，水无常形"。

字法如树如人，如兵如水，千姿百态。由此可见，字是灵动的、生态的，是随条件的变化而变化的。故书无常势，体无常形，字无常态。贵在变。然，本质还是这个字。

大狂草字法有一字一笔而成，有三至五字、七字八字一挥而就。

三、章法

大狂草章法（亦即一纸之书、篇法）重阴阳平衡，依据河图左旋顺天相生，洛书右旋逆天相克的原理，用先天八卦的"天地定位、山泽通气、水火不相射、雷风相薄"[1]这四对阴阳卦象进行布局，使书法通篇之气贯通各行、阴阳平衡。

天地定位即乾天（南）坤地（北），纸面的方位是上下。书法于纸面，是上为天，下为地。

山泽通气即艮山兑泽（纸面的西北和东南）通气。其原理是山泽一高一低相互交流通气：泽气升于山，为云为雨，是山通泽气；山之泉脉流于泽，为泉为水，是泽通山气。山泽一高一下两气相通。水脉一升一降互为消纳。

雷风相薄即震雷巽风（纸面的东北和西南）相薄。雷风各自兴动却能交相潜入应和，震巽同声相应故相薄相近。

水火不相射，是离东（木火相生）之火生中央土，土又生坎西金（金水相生），它们离东坎西（纸面的左右），就如日月不可同天而现，冬夏不可随意更迭，因而水火虽异性却不相厌弃，通过五行生克制化相资助，达到阴阳平衡，即"相通"之义也。

这四对阴阳卦象的原理运用到书法之章法，就使章法之气贯隔行，

① 谢路军主编，郑同点校：《四库全书术数三集钦定协记辩方书》，2页，北京，华龄出版社，2009。

各行之间相通、相融、相近、平衡。

大狂草章法是根据纸张的长短、大小、宽窄，字的内容及其数量、形式决定的。章法忌一成不变，章法应如天之三宝日月星无常体，地之三宝水火风无常形，人之三宝精气神无常态。布局的气势和形态随着内容的变化而变化。远观是画、近看是书。

章法蕴含高山、大海。取法姜太公《六韬·大礼第四》揭示的自然之道："高山仰止，不可极也；深渊度之，不可测也。"[1] 章法的字里行间由于阴阳变化、穿插、环抱，仰观留白处有高山之意境，令人抬头仰止不可见其顶，俯察至虚处有大海之情怀，令人俯首度之不可测其深。

章法具有大开大合、收放自如，疏可跑马、密不透风，你中有我、我中有你的自然格局。一取河图内圆外方、体圆用方的"体""常""合""静"五行相生之序[2]；二取洛书内方外圆、体方用圆的"用""变""分""动"五行相克之序[3]；三取春秋老子"有无相生，难易相成，长短相较，高下相倾，音声相和，前后相随"[4] 之理；四取《心经》色空理念，即"色不异空、空不异色；色即是空、空即是色"[5] 之理，空白当色，计虚当实，色空并用，虚实共存；五取西汉萧何《书势法》"出没须有倚伏，开合藉于阴阳"之理。

章法有疏有密、有重有轻、有聚有散有空灵、有深有浅、有干有湿、有明有暗有变化、阴阳平衡、刚柔相济。正如唐朝孙过庭《书谱》所曰："纤纤乎似初月之出天涯，落落乎犹众星之列河汉；同自然之妙，有非力运之能成；信可谓智巧兼优，心手双畅，翰不虚动，下必有由。一画之间，变起伏于锋杪；一点之内，殊衄挫于毫芒。"

大狂草书体要求笔法如风、字法灵动、章法神奇。字里行间有时间

① 邓启铜注释：《武经七书》，200 页，南京，东南大学出版社，2013。
② 谢路军主编，郑同点校：《四库全书术数三集钦定协记辩方书》，1 页，北京，华龄出版社，2009。
③ 谢路军主编，郑同点校：《四库全书术数三集钦定协记辩方书》，2 页，北京，华龄出版社，2009。
④ 文若愚编著：《道德经全书》，10 页，北京，中国华侨出版社，2013。
⑤ 张宏实：《图解心经》，66 页，海口，海南出版社，2010。

的轨迹，有空间的灵动，有音乐的节奏，有舞蹈的形态，有武术的气势，有汉字的神韵。

四、论笔法、字法、章法中无色而有画之心境

无色而有画之心境，是因书画同源，书法和绘画具有共同心境。书画的共同心境是计白当黑、计虚为实、计无当有、计空当色。计，就是心境。黑白同计，虚实同计，有无同计，色空同计，就是完整的心境。心境越高，计策就越完美。

书法表现在纸上就是黑和白、实和虚、色和空、有和无这四种对立的范畴。黑、实、色、有是指书写的一个个字形字势千姿百态；白、虚、空、无是指一个个字的周边有一处处的纸面留白空间显得神奇美妙。他们对立统一存在于一幅书法中。欣赏时必须观黑看白、观实看虚、观色看空、观有看无，方能从中领悟书法的玄妙。

那白的、空的、虚的、无的纸面在书法中象征蓝天、大地、大海、草原……通过字的进入，变成一道道自然美丽的景观，让你看不胜看，产生无限遐想。那黑的、色的、实的、有的一个个字进入纸面，就犹如天空拥有了太阳、月亮、星星、飞鸟、仙女和云朵，像大地拥有了山石、走兽、树木、人群，像大海具有波涛、轮船、海生动物，像草原具有骏马、羊群、牧人。一个个美妙的字让蓝天、大地、大海、草原充满生机，神奇美妙，雄伟壮观。这种黑白相间、色空相似、虚实同在、有无并存的书法在纸面所表现出的两重性就是作书者的心境。

五、论笔法、字法、章法中的无声而有乐之旋律

无声而有乐之旋律是指书法无声胜有声，书乐同归。书乐的同归是同归于笔法、字法、章法时间上的节奏。

乐的节奏主要有2/4、3/4、4/4，即咚恰、咚恰恰、咚恰咚恰。表现在书法是阴阳、阴阳阳、阴阳阴阳，在笔法是按提、按提提、按提按提，

或重轻、重轻轻、重轻重轻……在字法是大小、大小小、大小大小……在章法是开合、开合合、开合开合，收放、收放放、收放收放，密疏、密疏疏、密疏密疏……音乐中的弦就是书法中的线，音乐中的高音和低音是书法笔势的上行和下行，音乐中的揉弦和颤音正是书法中的转笔和左驰右鹜之笔。这一切都体现了书法无声而有乐之旋律。

第四节　书道运笔步身法

书道运笔步身法是运用河洛生克、顺逆之原理创立的一种弓步、虚步，配合莲花步（横书长卷时）、歇步（壁书时）进行运笔的方法。

书道运笔步身法在书阳刚正直笔画时，以正锋、顺锋、露锋、开、放为主，在书阴柔斜曲字体时，以侧锋、逆锋、藏锋、合、收为主，阳字阳画弓步配合，阴字阴画虚步配合，步法是弓步、虚步、莲花步、歇步，身法是伸缩开合，闪展俯仰。

五十多年的运笔生涯，形成的是运笔横正（写横幅）竖侧（写竖幅）的身法，结合弓步、虚步、莲花步、歇步之步法（放弓收虚、开弓合虚、阳弓阴虚、刚弓柔虚、左弓右虚、右弓左虚），在不同条件下运笔自如。

纸置于桌面或在平面悬空，采用传统的五指执笔，指腕肘同运；纸置立面或地面，三指（母食中指）夹笔，肩肘腕指共运；纸置顶部，手握笔杆两指（母食指）夹笔朝上肩肘腕运；书写两米以上大字，双手握杆肩肘腕运。长期大笔小笔、长杆短杆、大字小字执运笔在笔杆顶部最端处，锻造雄健的笔法功底。在前人执笔"指实掌虚、腕平掌竖"的基础上，增创"落紧起松"执笔法，结合书道运笔步身法，久书不倦，从而使心智融合的大狂草既有疾速，又有迟重，势若河图左旋运笔惊天地，声如洛书右转挥毫泣鬼神。

第五节　笔者的部分大狂草书法作品

一、论笔法、字法、章法的作品

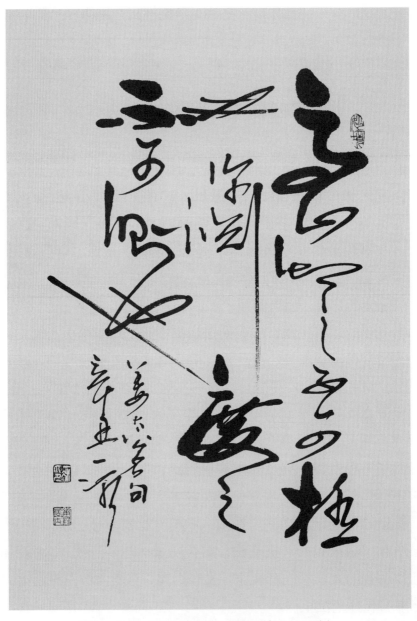

图文：高山，仰之不可极也；深渊，度之不可测也。

辛丑　一冰书

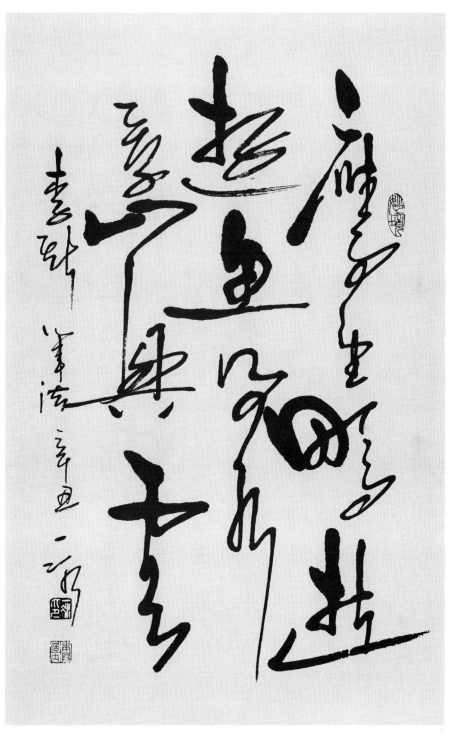

图文：鹰望鹏逝，游鱼得水，景山兴云。

辛丑 一冰书

图文：出没须有倚伏，开合藉于阴阳。

辛丑之冬　一冰书

图文：

每作一点，必须悬手作之，或作一波，抑而后
曳。每作一字，须用数种意；或横画似八分，
而发如篆籀；或竖牵如深林之乔木，而屈折如
钢钩；或上尖如枯杆，或下细若针芒；或转侧
之势似飞鸟空坠，或棱侧之形如流水激来。为
一字，数体俱入，若作一纸之书，须字字意
别，勿使相同。

辛丑之冬　一冰书

图文：重若崩云轻如蝉翼，导之则泉注顿之则山安。

辛丑　一冰书

图文：夏云奇峰，惊蛇入草，飞鸟出林，坼壁之路。

辛丑　一冰书

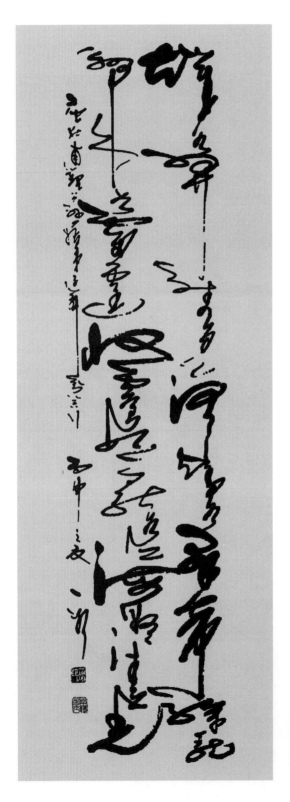

图文：
㸌如羿射九日落，矫如群帝骖龙翔，
来如雷霆收震怒，罢如江海凝清光。
　　　　　丙申之夏　一冰书

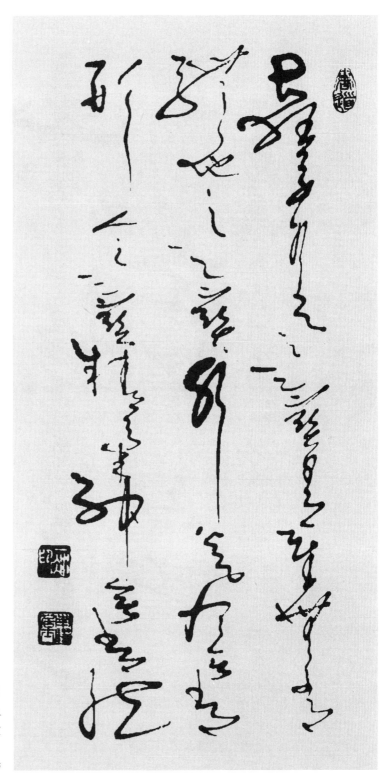

图文：
大狂草如天之三宝日月
星无常体，地之三宝水
火风无常形，人之三宝
精气神无常态。

丙申　一冰书

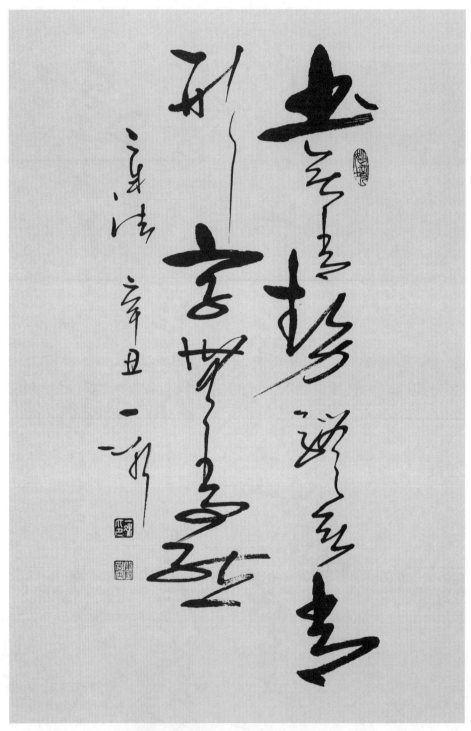

图文：书无常势，体无常形，字无常态。

辛丑　一冰书

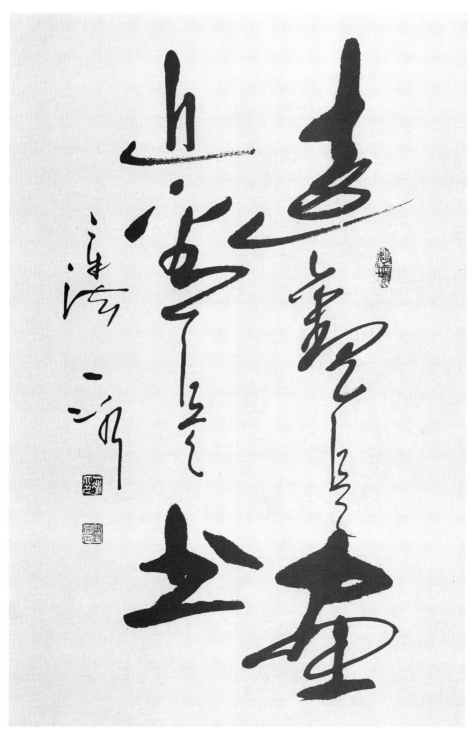

图文：远观是画，近看是书。
辛丑　一冰书

二、《孙子兵法》的始计、形势、虚实理念引入书法的作品

图文：夫未战而庙算胜者，得算多也；未战而庙算不胜者，得算少也。多算胜，少算不胜，而况于无算乎！

辛丑 一冰书

206

图文：

决积水于千仞之溪者，形也。

辛丑　一冰书

图文：
善战者，求之于势，不责于人故能择人而任势。任势者，其战人也，如转木石。木石之性，安则静，危则动，方则止，圆则行。故善战人之势，如转圆石于千仞之山者，势也。

辛丑　一冰书

图文：

兵无常势，水无常形。能因敌变化而取胜
者，谓之神。故五行无常胜，四时无常
位，日有短长，月有死生。

辛丑 一冰书

图文：善书之形，如积水从千仞高山冲决而出，势来不可止；善书之势，象圆石从千仞高山之上
滚下去，势去不可遏！

<div align="right">丙申　一冰书</div>

三、《般若波罗蜜多心经》色空理念引入书法的作品

图文：观自在菩萨，行深般若波罗蜜多时，照见五蕴皆空，度一切苦厄。舍利子，色不异空，空不异色，色即是空，空即是色，受想行识，亦复如是。舍利子，是诸法空相，不生不灭，不垢不净，不增不减。是故空中无色，无受想行识，无眼耳鼻舌身意，无色声香味触法，无眼界，乃至无意识界。无无明，亦无无明尽，乃至无老死，亦无老死尽。无苦集灭道，无智亦无得。以无所得故，菩提萨埵，依般若波罗蜜多故，心无罣碍，无罣碍故，无有恐怖，远离颠倒梦想，究竟涅槃。三世诸佛，依般若波罗蜜多故，得阿耨多罗三藐三菩提。故知般若波罗蜜多，是大神咒，是大明咒，是无上咒，是无等等咒，能除一切苦，真实不虚。故说般若波罗蜜多咒，即说咒曰：揭谛揭谛，波罗揭谛，波罗僧揭谛，菩提萨婆诃。

乙未之秋 一冰书

四、大狂草小品

右图文：清者浊之源，静者动之基。人能常清静，天地悉皆归。

<div align="right">戊戌之春　一冰书</div>

左图文：既入真道，名为得道，虽名得道，实无所得；为化众生，名为得道；能悟之者，可传圣道。

<div align="right">戊戌之春　一冰书</div>

右图文：大道无形，生育天地；大道无情，运行日月；大道无名，长养万物；吾不知其名，强名曰道。

戊戌之春 一冰书

左图文：夫人神好清，而心扰之；人心好静，而欲牵之。常能遣其欲，而心自静，澄其心而神自清。

戊戌之春 一冰书

213

右图文：与天地兮比寿，与日月兮齐光。

戊戌之春　一冰书

左图文：路漫漫其修远兮，吾将上下而求索。

戊戌之春　一冰书

右图文：能攻心则反侧自消，从古知兵非好战；不审势即宽严皆误，后来治蜀要深思。

<div align="right">戊戌之春　一冰书</div>

左图文：大肚能容，了却人间多少事；满腔欢喜，笑开天下古今愁。

<div align="right">戊戌之春　一冰书</div>

右图文：珍爱生命　远离毒品

　　　　　　丙申之秋　一冰为《人民禁毒》杂志题字

左图文：月落乌啼霜满天，江枫渔火对愁眠；姑苏城外寒山寺，夜半钟声到客船。

　　　　　　戊戌之春　一冰书

右图文：风斜雨急处，要立得脚定；花浓柳艳处，要着得眼高；路危径险处，要回得头早。

　　　　　　　　　　　　　　　　　　　　戊戌之春　一冰书

左图文：宠辱不惊，看庭前花开花落；去留无意，望天空云卷云舒。

　　　　　　　　　　　　　　　　　　　　戊戌之春　一冰书

右图文：士人有百折不回之真心，才有万变不穷之妙用。

戊戌之春　一冰书

左图文：处世让一步为高，退步即进步的根本；待人宽一分是福，利人实利己的根基。

戊戌之春　一冰书

图文：江海不与坎井
争其清，雷霆不与蛙
蚓斗其声。

丁酉之冬　一冰书

图文：慎　言易泄者，
召祸之媒也；事不慎
者，取败之道也。终
身为善，一言败之，
可不慎乎！大慎者闭
心；次慎者闭口；下
慎者闭门。

丁酉之冬　一冰书

五、长卷

1.《三山五岳赋》

图文：

五岳之首泰山雄，雄踞东方贯苍穹。华山怪壁峭峰险，西岳神仙骚客崇。
苍松翠柏衡山上，钧物铨德古邑中。福天洞地恒山奇，沟谷深邃北悬空。
少林圣地嵩山峻，横卧中原出禅宗。民族文化向南扩，河洛精神接地荣。
巍峨挺拔青峰峦，绝壁绵延屏障重。五岳归来仰黄山，松奇石怪云海涌。
喷雪银泉飞瀑布，匡庐旖旎映彩虹。侧峰横岭钟灵秀，远近高低诗意浓。
南归秋雁冬巢处，北往游人雪地融。天涯温岭环玉带，南境灵泉沐妃容。
海上三山尽典故，古今神采各不同。万态千姿华夏景，三山五岳中国龙。

<div align="right">杨子艺诗　丙申中秋　一冰书</div>

2.《孙子·兵势》名句

图文：

善出奇者，无穷如天地，不竭如江海。终而复始，日月是也。死而复生，四时是也。声不过五，五声之变，不可胜听也；色不过五，五色之变，不可胜观也；味不过五，五味之变，不可胜尝也；战势不过奇正，奇正之变，不可胜穷也。奇正相生，如循环之无端，孰能穷之哉！

<div align="right">辛丑　一冰书</div>

223

3. 毛泽东《沁园春·雪》

图文：

北国风光，千里冰封，万里雪飘。

望长城内外，惟余莽莽；大河上下，顿失滔滔。

山舞银蛇，原驰蜡象，欲与天公试比高。

须晴日，看红装素裹，分外妖娆。

江山如此多娇，引无数英雄竞折腰。

惜秦皇汉武，略输文采；唐宗宋祖，稍逊风骚。

一代天骄，成吉思汗，只识弯弓射大雕。

俱往矣，数风流人物，还看今朝。

辛丑 一冰书

第六节　大狂草书体诞生后的社会反响

一、《教育艺术》杂志社介绍了大狂草书体的创立过程及产生意义

大狂草书体于 2015 年 10 月诞生。同年 11 月，《教育艺术》以黄其锦（一冰）肖像作封面，书法作品作封底、书法交流作封三。《教育艺术广场》栏目刊登了《教育艺术》杂志社主编郭海燕撰写的题为"大狂草书法家一冰"的专题文章和中国书画月报（内刊）、收藏艺术报（内刊）主编杨子艺撰写的题为"一枝独秀海纳百川龙飞四海大狂草，八面出锋天容万物凤舞九天自然成"的文章，全面介绍了大狂草书体的创立及其产生的意义。

（一）期刊封面人物介绍

1. 期刊以黄其锦（一冰）肖像作封面

《教育艺术》2015 年第 11 期封面

2.期刊封面人物介绍

一冰七岁习书，潜心五十载之学习、实践、研究、比较，将晋代书圣王羲之行草书体和唐代草圣张旭、怀素狂草笔法之精髓融为一体。在古今草书三体章、今、狂基础上，发展升华、创立了一种新的、体现时代艺术气息的大狂草书法。特点是一大：一线贯穿阴阳，体现五行，书法自然，气势宏大。如《晋·陆机·文赋》所云："笼天地于形内，挫万物于笔端。"二狂：势若奔蛇走虺惊天地，声如骤雨旋风泣鬼神。横如大梁 竖如立柱坚固挺拔，撇如长枪捺如利剑气势如虹，点如高山坠石转如铁划银钩，大开大合、疾速骇人、诡奇怪状翻合宜。一冰大狂草书法艺术的诞生，改变了中国自宋以来草书只柔不刚、只曲不直、只圆不方、只阴不阳的柔、曲、圆、阴书写方式，为人类展示了刚柔相济、阴阳平衡、气势雄健、八面出锋的大狂草书写方法。

《教育艺术》2015年第11期目录页

（二）期刊《教育艺术广场》专栏刊载的两篇文章和李燕杰社长的评语

中国书画月报（内刊）、收藏艺术报（内刊）主编杨子艺撰写的题为"一枝独秀海纳百川龙飞四海大狂草，八面出锋天容万物凤舞九天自然成"的文章和《教育艺术》杂志社主编郭海燕撰写的题为"大狂草书法家一冰"的文章。

教育艺术广场

一枝独秀海纳百川龙飞四海大狂草
八面出锋天容万物凤舞九天自然成

——观著名大狂草书法家一冰老师近作有感

◎ 杨子艺

华夏书法，博大精深。古老而优秀的中国书法艺术，源远流长，绽放光彩。草书作为汉字书法的一种最为飞动活泼的笔触与线条艺术而话跃于书坛，源于隶体并解散隶体而粗书之，笔法取势于行书。草书从西汉史游经东汉杜度、崔瑗形成章草，到汉末张芝创立今草，成为历史上第一个草圣。代表作有《冠军帖》。后经唐代张旭、怀素在今草基础上发展创立了狂草，史称张旭醉素两草圣，将草书推至巅峰。其代表作有张旭《肚痛贴》《心经》等和怀素《自叙帖》。狂草，可谓书法艺术的最高境界，是书苑之奇葩、翰林之瑰宝，是艺术中之艺术，是书法中之书法，为古今书法家所追求，亦愈为众多书法爱好者所珍爱。

近代著名草书大家于右任先生根据易识、易写、准确、美丽的原则，整理成系统的草书代表符号，集字编成《标准草书千字文》创造了标准草书，功德无量，被誉为当代草圣。第二个著名草书大家是林散之。他创造出一种新的笔法：瘦劲飘逸，自成林体。亦被誉为当代草圣。其代表作是《林散之中日友谊诗书法手卷》。

早在东晋，书圣王羲之在其草诀百韵歌开篇曰："草圣最为难，龙蛇竟笔端，毫厘虽欲辩，体势更须完"。伟人毛泽东在练书法时也曾说过："各个体我都研究过，我都不遵守，我写我的体"，最终选习奔放、豪迈之狂草，形成了毛体书法，其神韵、气势，前无古人，后无来者，如《沁园春·雪》《忆秦娥·娄山关》，千古绝伦，名垂青史。清代大文学家、被称为东方黑格尔的刘熙载曰："观人于书，莫如观其行草，行草尤以狂草束缚性最小、变化性最大、最能表达书者艺术构思、心的韵律、情感的宣泄与表达"。狂草，它诉诸心性又上达与融摄宇宙精神，在理性的规则下反迸出中华民族天才式审美幻想与哲思。可以说，它是用"一阴一阳谓之道"的原理，"一条线（阴线阳线、刚线柔线、虚线实线、粗线细线、长线矩线、曲线直线）贯穿着大宇宙，将中国书法推向最高审美之境。因此一冰认为，狂草乃书法中之最高境界。

一冰七岁习书，初临唐楷颜柳之体，渐习晋代羲之行草，广涉古人碑帖。前35年，书法从唐入晋，拜接星戴月习墨、通宵达旦广涉各家，废寝忘食苦思真谛，苦练楷、行书体之功性。2000年后，书法由晋返唐，矢志草书。埋头南京、北京书斋15个春秋，研习被历代书家公认为空前绝后的唐代草圣张旭、怀素之狂草墨迹；尽览秦汉晋唐李斯、萧何、崔瑷、蔡邕、钟繇、索靖、卫铄、王羲之、孙过庭、张旭、怀素、张怀瓘等人之笔法经典；同时游览名山大川，感悟自然。随天地冷暖，伴日月交替，积万苦千辛，悟书间正道。潜心五十载之学习、实践、研究、比较，从东晋王羲之行草书体之美的基础上再吸取唐代草圣张旭、怀素笔法之精髓，感悟自然，产生了当代一冰大狂草书法艺术。所谓大狂草，一曰大：一线贯穿阴阳，体现五行，书法自然，气势宏大。如《晋·陆机·文赋》所云"笼天地于形内，挫万物于笔端"；二曰狂：势若奔蛇走虺惊天地，声如骤雨旋风泣鬼神。横如大梁竖如立柱坚固挺拔、撇如长枪掠如利剑气势如虹，点如高山坠石转如铁划银钩，大开大合、疾速骏人、诡奇怪状翻合宜。一冰大狂草书法艺术的诞生，改变了中国自宋以来草书只柔不刚、只曲不直、只圆不方、只阴不阳的柔、曲、圆、阴书写方式，为人类展示了刚柔相济、阴阳平衡、气势雄健、八面出锋的大狂草书写方法。

拜读一冰先生书法近作《武夷飘流》，他将诗人之语言艺术心画，情感流露之意境，通过大狂草书法表现其形势、与诗之意境融为一体。章法简洁、变化无穷、龙飞凤舞。其势若雷鸣电闪、风云翻滚、海水扬波、气吞山河；笔法"重若崩云，轻如蝉翼"，导之则泉注，顿之则山安"。一气呵成，感悟天地，书法自然。其独特、新奇、神妙、至高的创作意境，有草圣颠张醉素挥毫泼墨之气节，又有《武夷飘流》自然美景之神采：

天就九曲溪，漳瀑聚清气；碧水青云曲谷深，九霄十八曲。
我银蛇倒影，似蛟龙腾起；丹山妙景醉游人，古松迎宾客。
欣文化双遗，品红袍茶艺；绿筏乘风破浪行，鸟语花香都。
悬棺破堕岩，双峰玉女立；明媚春光映竹柳，锦绣绕环宇。

《武夷飘流》之大狂草书法将诗人展示的武夷山文化双遗之胜景栩栩如生尽揽笔端，让人享受美之意境与无限遐思！

书家蔡邕有云："夫书肇于自然，自然既立，阴阳生矣；阴阳既生，形势出矣。"一幅成功的书法艺术作品，内容必须符合儒释道以陶冶心灵，形式要应力天成以美化空间。一冰大狂草之书法，采空中自然妙有之形势，展天地万物之正气，特人间真情实感之心声，惟妙惟肖、惟久惟恒，乃灵魂之音也。

一株独秀大狂草，八面出锋浑天成。自古书体无陈规，冰得妙法自然生。

大狂草书法家一冰

◎ 郭海燕

一冰，本名黄其锦（麒锦），1957年生，福建省上杭县人，厦门大学政管专业毕业。中华教育艺术家协会理事、中国国粹书画艺术研究院艺术顾问、中国名人书画艺术界联合会委员、中国楹联学会会员、《中华易经大全》编委会专家，注册国际易学高级策划师，全国首届百名优秀环境艺术师。

五十年笔耕不辍。一冰七岁习书，初临唐楷颜柳之体，渐习晋代羲之行草，广涉古人碑帖。前35年，书法从唐入晋，经常披星戴月习贴不辍、通宵达旦广涉各家，废寝忘食苦思真谛，苦练楷、行书体之功性。2000年后，书法由晋返唐，矢志草书。埋头南京、北京书斋15个春秋，研习被历代书家公认为空前绝后的唐代草圣张旭、怀素之狂草墨迹；尽览秦汉晋唐李斯、萧何、崔瑗、蔡邕、钟繇、索靖、卫铄、王羲之、孙过庭、张旭、怀素、张怀瓘等人之笔法经典，同时游览名山大川，感悟自然。随天地冷暖，伴日月交替，积万苦千辛，悟书间正道。

感悟天地、书法自然。在吸取唐代草圣张旭、怀素笔法之精髓后，潜心佛学《般若波罗蜜多心经》和道学《道德经》，终悟一代草圣颠张醉素在挥毫泼墨时，旁若无人、目空一切、如痴如狂之气节，以及惊世骇俗、空前绝后之神韵的真谛在于：深功厚力、感悟天地、心空意无、书法自然。因此，锻造了一冰书法的独特、新奇、神妙的至高境界———无论是头顶悬空置纸，还是立面墙壁置纸，或者是桌面、地面平铺置纸，均能体现八面出锋、千姿百态、刚柔相济、天成自然的境况。

独辟蹊径。五十年的运笔生涯，形成了在不同空间、不同情态、不同环境下的不同书写方式。纸置头顶悬空大草时，采用手握笔杆两指（母食指）执笔的肩腕悬空齐运法；纸置墙壁、地面挥毫时，运用三指（母食中指）夹笔的肩肘腕悬空共运法；纸置桌面狂草时，采取传统悬肘五指执笔的指腕肘同运法；书写单字二米以上时，双手持杆肩腕肘运笔。长期大笔小笔、长杆短杆、大字小字执运笔在笔杆顶部最端处，锻造了雄健的书法功力。其指、腕、肘、肩结合身、腿自然和谐运行，结合心智与灵魂融合的大狂草，势若奔蛇走虬惊天地，声如骤雨旋风泣鬼神。

春华秋实。这些年来，其书法作品广为流传，佛道禅界有缘人中交流最多。2011年阜书作品《诸葛亮·戒子篇》《曹操·龟虽寿》，由中国《教育艺术》用作11期封底分发到全国各大中专院校和全国中小学校；2012年草书四条屏作品《毛泽东·水调歌头·重上井冈山》，参加国管局举办的全国驻京干部职工首届书画摄影展获书法组优秀奖；2013年草书8尺两屏《毛泽东·沁园春·长沙》，被周总理纪念馆收藏。2014年作品在台湾展出，并为国民党荣誉主席连战先生举办的《连和中华——海峡两岸连氏宗亲台北书画邀请展》题词；2015年大草书法佛偈8尺4屏，参加首届全国书画名家佛教禅意作品邀请展；狂草书法《鬼谷子·本经阴符七术》《曹操·龟虽寿》，应邀参加中国部长将军书画院、中国广电艺术网、北京荣宝斋举办的《中华传统文化创新书画交流展》。台湾中华统一促进党主席张安乐先生、副主席曾正星先生，非常喜爱一冰大狂草书法，均有收藏。书法自古无陈规，妙得神前即大成。一冰的作品独辟蹊径、自成韵律，墨迹神品，观者无不惊叹，此乃草圣张旭、怀素神来之笔的传承。

灵魂之音。书家蔡邕有云："夫书肇于自然，自然既立，阴阳生矣；阴阳既生，形势出矣。"一幅成功的书法艺术，内容要合儒释道以陶冶心灵，形式要应大自然以美化空间。一冰的大狂草书法，采空中自然妙有之形势，展天地万物之正气，舒人间真情实感之心声，惟妙惟肖、惟久惟恒。

（作者为教育艺术杂志社主编）

释道儒理融一体，独辟蹊径用笔耕。春华秋实结硕果，承前启后精气神。

【小链接】

一冰先生还在研习中国博大精深的易经堪舆学基础上形成了一套室内外建筑空间环境艺术设计体系，主持设计的京东第一温泉度假村别墅，2009年荣获中国房地产研究会、中国民族建筑研究会、中国人居典范评审委员会颁发的中国第六届人居典范建筑规划设计方案金奖。

（作者为中国书画月报、收藏艺术报主编）

李燕杰教授题词并与黄其锦（一冰）合影留念

《教育艺术》杂志社社长李燕杰①教授称一冰创立中华草书第四体大狂草，可谓开宗立派，堪称一代宗师，并亲笔题字，赞大狂草书体：风灵神秀！李燕杰教授解释道：风，乃笔法如风；灵，即字法有灵；神，是章法神奇；秀，系一冰笔法、字法、章法，亦即风、灵、神特别优异，书法气势、形态象征新时代出类拔萃的节奏和神韵，特别秀美。

① 李燕杰，共和国演讲教育艺术家、国学大师、诗人、书法家。1997 年，他率先走向社会演讲，迄今已讲过 90 多个专题，在国内到过 297 个城市，在国外到过 125 个城市，演讲 6500 余场。他写诗数千首，书法作品 30000 余幅，还创办一所大学，收学生 30 万人，获得 700 多个职衔。他被誉为真善美的传道士、教育艺术家、铸魂之师、青年的良师益友。参见成杰编著：《李燕杰谈人生正能量》封三，北京，中国商业出版社，2015。

二、文化艺术界专家学者为笔者的大狂草撰文和题词

《中国文化报》原副社长、中国硬笔书法家协会副主席、中国书协会员、中国书画艺术委员会常务理事、当代行书大家杨开金先生在《中国名山大川诗书锦集序言》中撰文：

子艺与一冰先生《中国名山大川诗书锦集》三山五岳艺冰情缘首集作品即将出版。欣读书稿，爱不释手。其形式独特新颖，内容丰富多彩；既富古韵，更见于创新，可谓珠联璧合，相得益彰。

二位先生之所以奉献出精品力作，源于他们的高深学识与艺术修养，源于他们对祖国名山大川的真情热爱和深邃理解，源于他们对艺术的尊重和执著的追求。特撰联：冰写狂草图文并茂益读者，艺结善缘诗书同源扬国风。

……

一冰笔耕五十载，将东晋书圣王羲之行草书体和唐代草圣张旭、怀素笔法之精髓融为一体，感悟自然，创立了中国草书的第四种书写方式——大狂草，从而改变了草书阴柔斜曲之形态、重现了中华草书阳刚正直之气势，为人类展示了阴阳平衡、刚柔相济、八面出锋、气势雄健的体现时代气息的大狂草书写方法。

……

读完锦集，无形中被一冰笔下走龙蛇，满纸枝枯藤的大狂草所惊叹。更被子艺胸中淡云薄雾，青山绿水的绝美诗文所震撼。[①]

① 杨开金：《中国名山大川诗书锦集序言》，载《收藏艺术报》（内刊），2015-12-11（4）。

冰写狂草图文盖茂

盖读者

扬国风

艺结善缘诗书同源

黄一冰扬子鉴百首诗书

艺冰结缘孕集古版莜庚

扬开金撰第至方於京華

中国名山大川诗书锦集

扬开金题

杨开金先生题词

　　第一任中国书法家协会中央国家机关分会常务副会长兼秘书长，第三、四届中国书法家协会理事，中国祥隶创始人王祥之先生和中国楹联学会秘书长、副会长，全国联坛十秀，启功大师题赠"对联书法捷才"，欧阳中石先生赐他艺名为"齐鲁联客"，创中国楹联撰写大世界吉尼斯之最的中国书法家协会会员，当代行书大家王庆新先生均为一冰创立大狂草书体书写楹联：

一枝独秀海纳百川龙飞四海大狂草，

八面出锋天容万物凤舞九天自然成。①

王祥之书

王庆新书

① 该楹联发表于《收藏艺术报》(内刊)，2015-12-11（4）。

联合国教科文卫专家组成员、东坡书画研究院名誉院长、总参伊阙书画院执行院长、20 世纪 90 年代中期由启功先生赐予雅号——扬州九怪的宋草人先生为笔者撰写楹联：

冰书狂草熔古铸今开新境，
艺结情缘清风携诗绘蓝图。①

宋草人书

① 该楹联发表于《收藏艺术报》（内刊），2015-12-11（4）。

《中国书画月报》（内刊）《收藏艺术报》（内刊）主编杨子艺先生诗赞一冰大狂草：

一株独秀大狂草，八面出锋河洛成。
达易持经飞草墨，著章立论蕴空灵。
无涯艺海勤为径，有路书山勇攀登。
妙法奇文精气美，通今博古永传承。

中国高古玉联合研究会会长武振起先生诗赞一冰大狂草：

书坛一冰缘墨痴，师古创新得神韵。
苦耕狂草日临池，妙墨独秀自成荫。
挥毫行笔纸生烟，势若长虹气清新。
天成体法书大狂，横空凌驾贯古今。

读一冰先生书法大狂草，一觉耳目清新、实为神品。自唐人张旭、怀素狂草之后继者一冰先生大狂草，可谓承前启后、独辟蹊径、自成一家。

中国人民解放军原二炮某部副政委、将军书法家赵承业同志为一冰大狂草题词：

大狂草一冰书道扬正气，
小诗集五岳山水铸国魂。

赵承业同志题词

235

三、《人民禁毒》杂志和《路讯》杂志对一冰大狂草书体的专题报道

《人民禁毒》杂志和《路讯》杂志分别于 2016 年 9 月和 2017 年 3 月发布了《颠张醉素痴一冰》一文，刊载了一冰创立的大狂草书体系，称其是继中国草书章、今、狂三体之后的第四种草书体，将一冰与唐代草圣张旭、怀素并称为颠张醉素痴一冰。

《人民禁毒》杂志封面　　　　　　　　《路讯》杂志封面

颠张醉素痴一冰

《人民禁毒》杂志社副总编　陈贝帝

　　与著名大狂草书法家一冰先生结缘，得益于杂志社总编辑郭毅的引荐。在见识了他在本刊发起的"艺术走进警营"慰问武警北京总队十八支队活动中的表现之后，记者写了一篇《与北京武警官兵一起，共享一冰大师的"大狂草盛宴"》，引起了不小的反响。之后，郭总编安排记者："你的评论很见功力，请为一冰大师的大狂草写一个书法赏析，越快越好。"

　　为慎重起见，记者拨通了一冰的电话，约他深谈一次，这就有了对他的一次奇特的采访。

　　一冰居住于北京西长安街的最尽头，紧靠定都山，山峰上有个定都阁。不远处还有潭柘寺和戒台寺左右相持。四周群山如浪，峻岭如嶂。不到定都峰，枉到北京城，确实不负盛名。

北京定都山远景

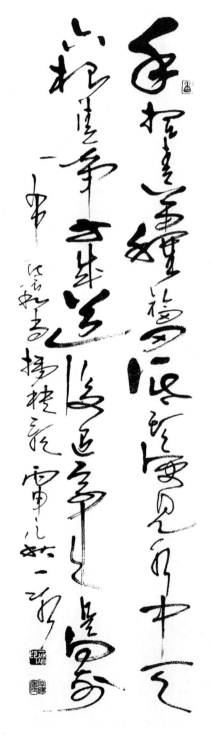

一冰先生书法作品《插秧歌》

访谈从一冰大狂草书体的起源开始。中国书法有篆隶楷行草五体，一冰先生所创的大狂草书体归属于五体书法中的草书，是继中国草书章、今、狂三体之后的第四种草书体。章草创始人是西汉史游；今草创始人是汉末"第一个圣草"张芝，东晋书圣王羲之完善今草；狂草创始人是唐代张旭和怀素，并称"狂草双圣"，亦被称之为颠张醉素。一冰先生大狂草书体的代表作是《论中国草书的溯源与发展》和《论大狂草》。大狂草源于狂草，又不同于狂草，是狂草的升华。

我们的访谈是在一边交谈一边书写中进行的。一冰书写大狂草时，不是传统的"一维平面"，只限于书案，而是多维立体的"非欧空间"。他可以纸置头顶，手握笔杆顶端母食两指夹笔对空书写；可以纸置墙壁，三指夹笔杆顶端悬空书写；也可以纸置地面，采用五指执笔法临空书写；甚至可以纸置树木、岩石、堤坝，在大自然中随心所欲地书写和发挥。他有四个绝招体现阳刚之气：横如庙宇大梁，竖如昆仑立柱，撇如子龙长枪，捺如华山论剑。他当场给我写了几幅字，其中布袋和尚的《插秧歌》："手捏青苗种福田，低头便见水中天，六根清净方成道，后退原来是向前"，尤其美妙绝伦。

当访谈进行到高潮时，书房已关不住彼此激荡的心灵、澎湃的思绪和创作的欲望。于是，我们驱车来到了定都山，抢到了天边最后一抹黄昏，写下了那幅也许可以流传青史的佛教《心经》大狂草长卷和道教白玉蟾《道情》条幅。读者也许很难想象这个书写工程是怎样完成的：把宣纸的一头压在小车的后备箱上，记者拉住宣纸的另一头，一冰大师背对定都阁书写起来。

这时，野地来了两个年轻的遛狗人，成了这《心经》和《道情》大狂草的两个野外观众。

这是一个美妙绝伦的画面：在北京的定都峰下，在定都阁的黄昏之下，一张雪白的宣纸，由一个作家拉着和一辆汽车咬着，一个大狂草书法家在那里书写着《心经》《道情》。

一冰先生在北京定都山间书《心经》

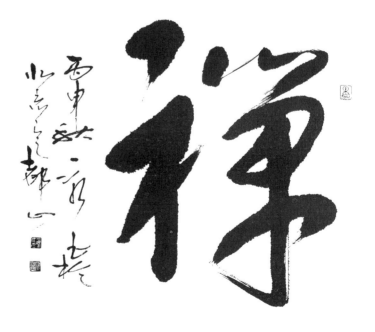

一冰先生书法作品《禅》

239

一冰先生书法作品《般若波罗蜜多心经》

　　在那里，那片草地上，还有一只大黄狗蹲着、欣赏着和不停地点赞着。天、地、人、狗，四情合一，妙趣盎然。最后，为感谢两个溜狗人的捧场，一冰大师分别为他们写了王和禅字，因他们一个姓"王"，一个姓"禅"，要求书写各自之姓。这个场景组合在一起时，成了"定都峰下书王禅"。我心里暗自一惊：这是天意，也是人意，更是书法自然的"禅定"之意啊！

　　在书法最高境界上的狂草，历史上唐代有"颠张醉素"之说，时隔一千两百多年的今天，再有一人，毫无疑问，就是"颠张醉素痴一冰"了。之所以这样说，并不是一时心血来潮，也不是牵强附会，而是一冰

南宋道教祖师白玉蟾《道情》四条屏

白云黄鹤道人家，一琴一剑一杯茶。羽衣常带烟霞色，不染人间桃李花。

常世人间笑哈哈，周游四海你为啥。苦终受尽修正道，不染人间桃李花。

常世人间笑哈哈，争名夺利你为啥。不如回头悟大道，无忧无虑神仙家。

清静无为是吾家，不染凡尘道根扎。访求名师修正道，蟠桃会上赴龙华。

丙申之秋　一冰书于北京定都山

五十年如一日的书法功底、如痴如狂的书法创新、心静如水的书法境界、笔吐狂龙的书法激情造就了他，集合了他，升华了他。

在佛教中，贪、嗔、痴称之为"三毒"。贪于外物为欲界，嗔于内心为色界，痴于混沌为无色界。在这"三毒"中，痴为"最重之毒"。但这种"痴"，对于书法家来说，尤其对狂草书法家来说，显得特别重要。因为只有痴迷于它，颠狂于它，沉醉于它，不可自拔，才能成就其绝家境界。

"日日临池把墨研，何曾粉黛去争妍"，说的就是这种书法境界。历史上，张芝的"临池学书，池水尽墨"，王献之的"蘸尽三缸水"，张旭的"以头揾水墨中而书之"，怀素的"临尽芭蕉，废笔成冢"，都是因为这种痴迷，这种执著，这种全神贯注，这种目无他物，才能使他们集古成家，称绝于世。

"痴一冰"，作为"大狂草"创始人的"痴"，可以从这三个层面去探寻：

一是痴于"只此一物"。在一冰的人生中，是一个一根筋走到头的人。他七岁学书，五十年如一日，别无他欲，只此一物。为了此物，他从唐入晋，先楷后行，闻鸡起舞，临尽天下名帖，厚积薄发；也是为了此物，他由晋返唐，矢志草书，埋名斗室，苦修草体；还是为了此物，他破釜沉舟，辞职下海，背水一战。辗转南京、北京，在定都峰下让他的"大狂草"于2015年10月横空出世！

二是痴于"空无此物"。在人生价值观上，一冰是一个泾渭分明的人。不是浊者愈浊，而是清者愈清。对于书法，不是奴于物质之下，而是耸于物质之上。尽管早在2012年前就有"三万一平"的鉴定评估，但是一冰认为艺术无价，从不拿来展示和炫耀。在他一生中，其自身只是1996年在福建墨缘斋卖过一幅三平尺的《精气神》三字，还是一个日本人主动求上门的。其书法，于儒释道三界，于社会公益，于同道友情，却是重在造化，造化于精神，造化于心灵。

三是痴于"神化此物"。这是一冰大狂草的孤独求变、问鼎求化。对

于一冰的书法来说，经历了一个亦步亦趋、技道兼修的过程，但对于一冰的大狂草来说，则是经历了一个以道御技、化茧为蝶的过程。

这里不细说一冰的书法自然，源于自然，高于自然，回归自然。就像怀素种了一万棵芭蕉在芭蕉叶上写字一样，一冰把定都山当成大书房，当成大世界，当成灵魂可以自由呼吸的地方。他甚至以天地为案，以万物为纸，无所约束。为此，在各种场景下，随时随地，都可以书写他的大狂草，将大狂草与大自然合而为一。

这里也不细说一冰的书法气韵。大狂草不仅有外在的书道健体强身运笔步法，如弓步、虚步、莲花步、歇步，还有伸缩开合、闪展俯仰有致的身法，也有点横竖撇捺转而有韵的笔法，极具引人入胜的观赏性，更可贵的是有内在的调息法，运用呼吸调息、气沉丹田，打通任督两脉和小周天，从而赋予大狂草气韵之美和养生健体之双重意义。

这里只说一冰的字入阴阳，草入五行。这是大狂草的精髓，也是大狂草的灵魂，是一冰从河图洛书和先天八卦中悟出来的。一阴一阳谓之道，五行之象皆入字，并且使之气贯隔行，韵率全章，就是一冰最大的开悟。自从领悟这个真谛之后，一冰犹如一个得道之人，书法日日更新、月月进步、年年升华。

字入阴阳，是大狂草的大道之悟。也就是说，大狂草的字入阴阳，体现在字就是有大有小、有粗有细、有曲有直、有长有短、有刚有柔、有顿有挫、有俯有仰、有正有斜、有浓有淡等。在书写上要疾速和迟重兼施。正如张旭，善于"担夫让道"，长于"公孙大娘舞剑"，使书法如"孤蓬自振、惊沙坐飞"。也如怀素，在内心有一片辽阔的芭蕉林，无论在春天鲜嫩的芭蕉叶上，还是在秋天枯萎的芭蕉叶上，都能与大自然融为一体，让书法如"夏云奇峰，飞鸟出林，惊蛇入草，坼壁之路"，具有生命的灵性。

草入五行，这是大狂草的形势之魂。在书法上，予术于形，予形于势，予势于魂，这是大乘之法。草入五行就是于形于势于魂三合为一体的书写秘籍。所谓草入五行，就是将所有的字，分类为"木、火、土、

金、水”，按长方的、三角的、正方的、圆的和弧形的字体去谋篇布局，塑造形势，使之你中有我，我中有你，知黑守白，以实守虚，混为一体，最后形成一个活生生的犹如大自然景观的生命之体，让人感受到它的灵魂之美。

这就是记者眼中的"颠张醉素痴一冰"，也是记者所认识的"定都峰下痴一冰"！

四、其他新闻媒体和场所所作的宣传报道

《中国老年文化》杂志、《收藏艺术报》（内刊）、中华铁道网、中国文化进万家官网、万家人物榜官网、名人书画艺术网、中国新闻传媒网、中国收藏艺术网、百度文库、360个人图书馆、中国大狂草书法艺术网等多家媒体、在线平台纷纷发表、分享文章并刊载、转载一冰大狂草书法作品、书论。

2018年至2019年，一冰从中华优秀传统文化上下五千年中选择自三皇五帝起，历经夏商周秦汉三国两晋南北朝唐宋元明清，直至当代伟人毛泽东共81位史上最具影响的圣贤、帝王将相、诗人、书法家的经典名句，内容涵括劝学励志、修身养性、醒世明理、安身立命、齐家治国等，以自己创立的大狂草书体，写成适宜各阶层人士在办公、经营和家居场所悬挂的中堂、条幅、横披、长卷、手卷、册页、斗方、圆光、扇面、对联等形式多样的作品360幅（共约15000字），分别在北京市随缘阁、中国中小企业协会首都服务中心和贵州省长顺中华五体书法传承馆展示。

中国文化进万家组委会将一冰大狂草作品制作成台历、挂历并向全国发行。

五、中国邮册发行组委会、中国大众文化学会出版发行了黄其锦大狂草书法作品的邮票

2017 年 3 月，中国邮册发行组委会、中国大众文化学会将黄其锦（一冰）书法作品印制成邮票，出版发行了《中国当代大狂草书法家黄其锦限量版珍藏邮册》。

黄其锦书法作品印制成邮票、发行邮册证书

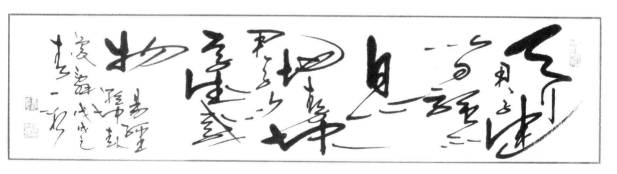

图文：天行健，君子以自强不息；地势坤，君子以厚德载物。

戊戌之春 一冰书

跋

杨子艺 [1]

　　古老而优秀的中华五体书法，是最为神奇、美妙、灵动的书法。其草书，从西汉至唐朝历 800 年之史，创立了章草（隶草）、今草（小草）和狂草（大草）三种书体。章草系西汉史游所创，东汉杜度、崔瑗予以完善；今草系东汉末张芝草圣所创，东晋王羲之集大成，为中国书圣；狂草系唐朝张旭所创，唐朝怀素予以发扬光大，史称颠张醉素两草圣，将草书推至巅峰。时隔 1200 多年，当代黄其锦（一冰）于 1964 年起，50 多年书法历程，终于 2015 年 10 月创立大狂草，成为中华五体书法草书第四体，与唐朝草圣张旭、怀素并称为颠张醉素痴一冰。

　　这种体现时代艺术气息的大狂草书体的诞生，在书坛上具有划时代的意义。中国当代演讲教育艺术家、国学大师、诗人、书法家李燕杰教授生前为其题词：风灵神秀。赞曰：风，乃笔法如风；灵，即字法有灵；神，是章法神奇；秀，系一冰笔法、字法、章法，亦即风、灵、神特别优异，书法气势、形态象征新时代出类拔萃的节奏和神韵，特别秀美。李燕杰教授称：一冰创立大狂草书体可谓开宗立派，堪称一代宗师。

　　一冰先生笔耕五十载，将东晋书圣王羲之行草书体和唐朝草圣张旭、怀素笔法之精髓融为一体，感悟自然，创立了中国草书的第四种书写方式——大狂草，从而改变了草书自宋朝以来的阴柔斜曲之形态，重现了

① 杨子艺系《中国书画月报》《收藏艺术报》《东方艺术》《艺术博览》《华夏书画》《当代艺术名家》主编，东方名人文化研究院常务顾问。

中华草书阳刚正直之气势，为人类展示了阴阳平衡、刚柔相济、气势雄健、通神达易、体现时代气息的大狂草书写方法。正是：

一枝独秀、海纳百川，龙飞四海大狂草；

八面出锋、天容万物，凤舞九天自然成。

其特点是，一大：一线贯穿阴阳，体现五行，联通大自然，气势宏大，如西晋陆机《文赋》所云："笼天地于形内，挫万物于笔端"；二狂："势若奔蛇走虺惊天地，声如骤雨旋风泣鬼神。"横如大梁、竖如立柱坚固挺拔，撇如长枪、捺如利剑气势如虹，点如高山坠石、转如铁画银钩，大开大合、疾速骇人，心手相师势转奇，诡形怪状翻合宜。

一冰先生苦心孤诣撰写《中华五体书法固本浚源》，是取唐朝魏徵"求木之长者，必固其根本；欲流之远者，必浚其泉源"之法，将中华五体书法产生的根源与宗师创法的人和事、经典及书体之特点、笔法，用系统的、简明扼要且图文并茂之形式进行展示，并将哲学的辩证法和中华优秀传统文化之一的书法相结合，界定了中国书法的最高境界，设置了学书、作书的最终目标。所以，《中华五体书法固本浚源》可作为新时代青少年习书、作书的永恒指南和良师益友。

一冰先生所写《中华五体书法固本浚源》之精美文章，今欲以专集出版。吾先睹为快，受益匪浅。全书共计七章，融古通今，引经据典，古韵新意，所见皆宜；举例说明，诠释体验；图文并茂益读者，书画同源谱华章。特撰七律一首，与其共勉！

一株独秀大狂草，八面出锋河洛成。

达易持经飞草墨，著章立论蕴空灵。

无涯艺海勤为径，有路书山勇攀登。

妙法奇文精气美，通今博古永传承。

是为跋。

<div align="right">癸卯正月初九杨子艺撰于弘艺堂</div>

致　谢

中华五体书法创始人、代表人物图像创作绘制人
赵士毅先生

中华五体书法上下五千年，创始人、代表人物在遥远的过去没有也不可能有图像传世。今天我们传承和发展中华五体书法必须有他们的图像。而要准确描绘出他们的图像是一件极其艰难的事，因为这图像不仅要反映创始人、代表人物所处的时代、环境，体现他们的身份和服饰穿戴，还要反映他们各部位特别是执笔、运笔的气势、形态，体现书体特征。因此，只有对中国传统文化的书法和绘画底蕴深厚、对书史极其精通的资深画家才能完成这项工作。

为此，笔者找到中国著名书画家赵士毅先生，邀请他创作难度较高且具有深远意义的中华五体书法创始人、代表人物系列图像。从2022年1月到3月，历时60天，赵士毅先生日夜兼程，设计绘制出从仓颉造字到中华五体书法创始人、代表人物神形兼备的图像20张（详见本书第一章、第二章）。赵士毅先生忘我的创作精神及其高深的艺术造诣令人钦佩，笔者感动万分，在此表示衷心的感谢！

<div align="right">

黄其锦

2022年7月9日

</div>

附一：中国著名书画家赵士毅先生艺术简介

赵士毅，文化部老干部书画学会原副会长、文化部老艺术家书画院原理事，在清新书画院建立赵士毅艺术馆。早年毕业于重工业部吉林工科高级职业学校，后调入重工业部基建司、部长办公室，任袁宝华秘书。因擅长绘画，当时小有名气。

20世纪60年代初，经组织研究，赵士毅被派送到国家剧院专业学习三年。其间，进入"哈定画室"学习油画，深造后长期在中央部属文工团从事舞美设计。20世纪70年代，赵士毅在文化部五七干校幸遇邻居、国画家齐白石大弟子许麟庐先生和画家邹雅、秦岭云、张广等，在校三年间，与画家们学习交流，并由许麟庐先生耳提面命，亲自教授国画艺术。其后，赵士毅进入北京市花鸟学会主办的国画研修班，由国画大师李苦禅、许麟庐、娄师白、田世光等名家授课。

20世纪80年代初，赵士毅调入当时王昆为团长的中国东方歌舞团，被聘为外事处长兼办公室主任并从事装帧设计。20世纪90年代退休后全心研习并投入国画和书法创作及视频制作。

几十年来，赵士毅创作了国画、油画、书法等作品三百余幅及国内外写生作品四百余幅，这些作品制成了视频、光盘等进行广泛交流。赵士毅多次举办个人书画展，其书法和绘画作品曾荣获文化部有关部门颁发的一等奖和特别奖。

附二：赵士毅先生部分书画作品

秋韵

泰山

清荷

中国必胜

竹林十熊

春光曲

家园

风景这边独好

櫻花一曲迎春回

亭亭玉立

主要参考文献

一、古代文献（按作者所处朝代排列）

[1] （西汉）司马迁. 史记. 北京：中华书局，2006.

[2] （东汉）班固撰，（唐）颜师古注. 汉书：艺文志. 北京：中华书局，2012.

[3] （南朝宋）范晔撰，程新发译. 白话后汉书：通译本. 成都：天地出版社，2020.

[4] （唐）魏徵. 谏太宗十思疏.

[5] （唐）颜真卿. 颜书《述张长史笔法十二意》明拓本，书法，1987（3）.

[6] （北宋）李昉等. 太平御览. 北京：中华书局，1960.

[7] （北宋）朱长文纂辑，何立民点校. 墨池编. 杭州：浙江人民美术出版社，2012.

[8] （南宋）陈思编纂. 宋刊书苑菁华. 北京：中国书店出版社，2021.

[9] （南宋）陈思. 书小史. 北京：中国书店出版社，2018.

[10] （南宋）徐升编. 渊海子平：卷一，9页. 上海：上海江东茂记书局，民国版本.

[11] （明末清初）陶珽辑. 说郛续：卷十六：（明）解缙. 春雨杂述. 清顺治三年（公元1646年）宛委山堂刻本.

[12] （清）纪昀等编纂. 景印文渊阁四库全书. 台北：台湾商务印书馆股份有限公司，2008.

[13] （清）水精子注解. 太上老君说常清静经. 民国六年（公元1917年）岁次丁巳三月爱莲堂重刻本，现存中国国家图书馆.

二、近现代文献（按作者姓名音序排列）

[1] 邓启铜注释 . 武经七书 . 南京：东南大学出版社，2013.

[2] 方鸣主编 . 中国书法大全 . 北京：中国华侨出版社，2013.

[3] 金墨主编 . 历代名家书心经 . 北京：中信出版社，2013.

[4] 凌云超 . 中国书法三千年 . 南京：南京大学出版社，1987.

[5] 刘高志主编 . 怀素书法全集·怀素小传，杭州：西泠印社出版社，
 2009.

[6] 刘清海，赵云雁主编 . 钟繇 . 郑州：中州古籍出版社，2019.

[7] 毛泽东书，杨宪军，侯敏主编，中南海画册编辑委员会编辑 . 毛泽
 东手书真迹：经典珍藏 . 北京：西苑出版社，1998.

[8] 容庚编著 . 金文编 . 北京：中华书局，1985.

[9] 宋立编 . 中国书法家的故事：古代部分 . 天津：新蕾出版社，1985.

[10] 田幕人编著 . 各体汉字书写要法 . 沈阳：辽宁美术出版社，2006.

[11] 王春华，于连凯 . 荀子绎旨 . 北京：九州出版社，2019.

[12] 王双怀，梁克敏，董海鹏，译注 . 帝范·臣轨·庭训格言 . 北京：中
 华书局，2021.

[13] 王艳军主编 . 中国书法全集 . 北京：线装书局，2014.

[14] 文若愚编著 . 道德经全书 . 北京：中国华侨出版社，2013.

[15] 谢路军主编，郑同点校 . 四库全书术数三集钦定协记辩方书 . 北京：
 华龄出版社，2009.

[16] 许裕长主编 . 历代名家书法珍品王羲之 . 郑州：中州古籍出版社，
 2018.

[17] 《续修四库全书》编纂委员会，复旦大学图书馆古籍部编 . 续修四库
 全书·陆士衡文集，上海：上海古籍出版社，2003.

[18] 杨天才译注 . 周易 . 北京：中华书局，2016.

[19] 于良子编著 . 吴让之篆刻及其刀法 . 杭州：西泠印社出版社，2020.

[20] 于右任编著 . 标准草书 . 上海：上海书店出版社，1983.

[21]　张宏实 . 图解心经 . 海口：海南出版社，2010.

[22]　钟全昌 . 黄自元及其楷书浅议 . 文艺生活：艺术中国，2012（2）：139-140.

[23]　周瑄璞，张小泱 . 仓颉 . 西安：太白文艺出版社，2018.

后　记

　　中华五体书法源远流长、博大精深。仓颉、李斯以及无数先贤为创立、传承和发展中国优秀传统文化中最古老的书法历尽艰辛，有众多可歌可泣、感人至深的故事，有众多宝贵的书法作品和经典论著。

　　《中华五体书法固本浚源》概述中国书法的起源、形成和发展，重点阐述中华五体书法创始人、代表人物的生平、书体特征及其笔法、字法、章法的经典，旨在让读者掌握其书体学习和书写的要领，参悟书法创新发展的途径。

　　本书写作中涉及的人和事及其论据的参考文献主要是古籍，也有一部分近现代文献，篇内均作了标注；写作成书过程中得到领导、专家，特别是民族出版社编辑和杨子艺先生、王炳义先生、郭峰先生的支持和指导；文旅部德高望重的老艺术家赵士毅先生为中华五体书法创始人和代表人物精心创作绘制了系列图像。在此一并表示衷心的感谢！

黄其锦

2022 年 12 月 30 日